숲으로 간
미술관

일러두기

- 단행본 · 신문 · 잡지는 『』, 미술작품 · 영화 · 시는 「」, 전시 제목은 〈 〉로 묶어 표기했습니다.
- 인명 · 지명 등의 외래어 표기는 국립국어원 규정을 따르는 것을 원칙으로 하였으나 용례가 굳어진 경우에는 통용되는 표기를 따랐습니다.
- 일부 사진의 출처는 책 말미에 묶어 표기했습니다. 협조 감사드립니다.

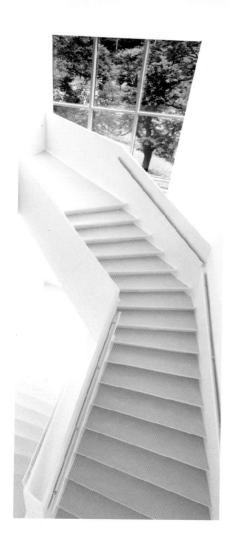

숲으로 간
미술관

이은화 지음

빛과 바람이 스미는
한국의 자연미술관 24곳

아트북스

숲으로 떠나는 행복한 미술 여행

10여 년 전, 유럽 여행길에 우연히 발견한 독일의 홈브로이히 박물관 섬은 놀라움 그 자체였다. 지금까지 내가 가지고 있던 미술관에 대한 상식과 고정관념을 단숨에 날려버릴 정도로. 강으로 둘러싸인 거대한 생태공원 안에 열다섯 동의 소박한 갤러리 건물들이 들어선 이 미술관 단지에는 유기농 뷔페를 제공하는 카페테리아까지 있어, 자연 속에서 여유로운 미술 감상과 더불어 휴식, 산책, 웰빙 식사까지 모든 게 가능한 특별한 자연미술관이었다.

아마도 그때 즈음이었던 것 같다. '미술관이 왜 꼭 도심에 있어야 하지? 미술 감상과 더불어 휴식과 힐링을 할 수 있는 그런 곳은 없을까? 우리가 미술관에 가는 진짜 이유는 뭘까?' 하는 의문을 품기 시작했던 것. 그때부터 나는 대도시보다는 소도시로, 도심보다는 시골로 미술관을 찾아 나서기 시작했다. 그리고 거대 자본으로 무장한 최첨단의 멋들어진 건축보다 한가롭고 여유로운 자연미술관 여행이 더 즐거워지기 시작했다.

이 책은 독일과 네덜란드의 국경을 잇는 라인강 유역에 밀집한 아름답고 개성 넘치는 자연미술관을 소개했던 『자연미술관을 걷다』의 한국판이라 할 수 있다.

책에 실린 장소는 홈브로이히 박물관 섬처럼 도심에서 벗어나 한적한 공원이나 숲 속에 자리한 미술관이 대부분이다. 자연을 벗 삼아 지은 건축물과 양질의 컬렉션, 장르를 뛰어넘는 혁신적인 전시, 그리고 다양한 교육 프로그램을 선보이는 한국의 자연미술관. 그중에는 국제적인 미술 명소로 발돋움한 곳들도 있고, 지역민들만이 아는 숨은 명소들도 있다.

유럽 미술관에 관한 책을 쓸 때만해도 나는 '왜 우리나라에는 그런 자연미술관이 없을까? 미술 감상과 더불어 휴식과 명상이 가능한 곳은 왜 없는 걸까?' 하는 아쉬움을 지울 수 없었다. 그러던 중 강원도 원주 산자락에 국내 최대의 전원형 미술관을 표방한 한솔뮤지엄(현 뮤지엄 산)이 개관한다는 소식이 들려왔다. 세계적 건축가 안도 다다오가 설계한 명품 건축과 제임스 터렐이라는 라이트아트 대가의 작품으로 무장한 곳이었다. 그리고 얼마 지나지 않아 경기도 양주 숲 속에 그림처럼 아름다운 양주시립 장욱진 미술관이 문을 연다는 소식도 이어졌다. 최-페레이라 건축가 부부가 설계한 이곳은 영국 BBC가 선정한 '세계의 8대 신미술관'에 이름을 올리면서 해외에서도 크게 주목받고 있다는 보도가 잇따랐다. 우리나라에도 미술과 자연, 건축이 어우러진 멋진 곳들이 속속 탄생한다니 기쁘기 그지없었다. 그리하여 나는 작정하고 정보를 수집하기 시작했다. 생각보다 한국에도 숨어 있는 자연미술관이 무척 많았다. 나의 무관심과 무지함으로 정작 내 나라에 있는 미술관은 너무도 모르고 있었던 것이다. 궁금했다. 유럽과 달리 한국의 미술관들은 과연 어떤 모습을 하고 있을지. 유럽의 자연미술관을 소개하는 책을 마무리하자마자 나는 다시 여행 채비를 했다.

사실 유럽 미술관 여행은 작정하고 한 달이나 한 달 반 정도의 시간이면 충분한데, 국내 미술관 여행은 주말을 이용해 짬짬이 가야 하므로 오히려 답사하는 데 훨씬 많은 시간이 소요됐다. 그마저도 다른 일정과 겹치거나 비가 내리는 날은 답

사를 미루다 보니 한국의 자연미술관을 여행하는 데 꼬박 1년 반이 걸렸다. 자연으로 떠나는 미술 여행이기에 가능한 한 가족 여행을 겸했다.

해서 이 책은 지난 18개월간 우리 가족의 미술관 여행서이기도 하다. 서울, 경기를 시작으로 충청도, 강원도, 전라도, 경상도, 그리고 제주까지 대한민국 방방곳곳 자연과 어우러진 미술관이 있는 곳이면 어디든 달려갔다. 정보 수집을 위해 인터넷이나 신문 기사를 뒤지고, 지인들의 많은 추천과 도움을 받았다. 답사 당시 궂은 날씨에 괜찮은 사진을 찍지 못하거나, 전시 교체 기간과 맞물려 발길을 돌려야 하거나, 담당자를 만나지 못해 정확한 정보를 얻지 못한 경우도 다반사였다. 혹은 기대 없이 갔는데 너무 좋아서 일부러 계절을 달리해 찾아간 곳도 많다. 이렇듯 여러 가지 이유로 나는 같은 미술관을 두 번 세 번 다시 찾았다.

짧지 않은 답사 기간이었던 만큼 사실 책에 소개된 미술관 수보다 훨씬 더 많은 곳을 다녀왔다. 하지만 지면의 한계로 24곳으로 간추릴 수밖에 없었다. 그중 각 지역을 대표한다고 생각되는 자연미술관 12곳은 챕터로 나누어 크게 소개했고, 나머지 12곳은 간략한 소개와 함께 화보처럼 각 챕터의 뒤에 붙였다. 내가 자주 찾아갔던 곳이거나 우리 가족에게 특별한 추억을 선사한 곳들에 조금 더 페이지를 할애한 것일 뿐, 어디가 더 좋고 어디가 덜 중요해서 그리 한 것은 아니다. 단언컨대, 이 책에 소개한 미술관과 미처 책에 다 넣지 못한 곳들 모두 우리나라의 문화 인프라를 구축하는 귀중한 곳들이다.

미술관 기행서이기는 하나 그곳에서 봤던 전시나 작품, 작가에 얽힌 이야기를 통해 한국 미술계의 최신 정보도 소개하고자 했다. 또한 관장이나 큐레이터, 에듀케이터 등 미술관에서 만난 사람들과의 에피소드를 통해 사람 냄새나는 미술관 기행서를 쓰고자 했다.

숲으로 떠나는 미술 여행은 그야말로 행복한 시간이었다. 혼자가 아니라 가

족, 친구, 지인과 함께해 더욱 즐거웠다. 제주나 통영 지역 답사 때에는 서울에 사는 언니와 부산에 계신 부모님이 여행에 합류했고, 집에서 가까운 경기 남부나 경치 좋은 강원도 답사 때엔 지인이나 아이의 유치원 친구 가족이 동행하기도 했다. 이렇게 자연미술관은 멀리 사는 가족들과 모처럼 만나는 가족 모임 장소가 되기도 했고, 친구나 지인 들과의 즐거운 소풍 장소가 되기도 했다.

그런데 왜 미술관이 숲으로 간 걸까? 미술관 설립자들은 왜 자연 속에다 미술관을 짓는 걸까? 이는 아마도 자연 속에서 휴식과 미술 감상을 동시에 누리고자 하는 이들이 많아졌다는 반증일 터다. 도심의 미술관에도 가고 자연으로 나들이까지 가기엔 우리의 여가 시간이 늘 부족한 탓이기도 할 터다. 해서 자연미술관은 유럽뿐 아니라 우리나라에서도 미술계의 새로운 패러다임으로 주목을 받고 있는지도 모르겠다.

대도시 유명 미술관 코스에 싫증난 이들, 바쁜 일상을 잠시 접고 힐링의 미술 여행을 꿈꾸는 이들, 사랑하는 연인, 가족과 함께 특별하고 소중한 추억을 만들고 싶은 이들에게 '느림과 쉼표'의 아름다운 자연미술관으로 떠나보길 권한다. 숲 속 미술관에서 나와 내 가족이 누렸던 행복한 시간을 독자 여러분들도 함께 누리시길 기대해본다.

끝으로 책이 나오기까지 아낌없는 지지와 도움을 주신 미술관 관장님들과 직원 분들, 벌써 세 번째 책 작업을 함께한 아트북스 담당자 분들, 그리고 미술관 여행에 함께해준 사랑하는 가족과 지인 들에게 감사의 인사를 전한다.

2015년 11월
이은화

강원도

경상도

충청 ◆ 전라도

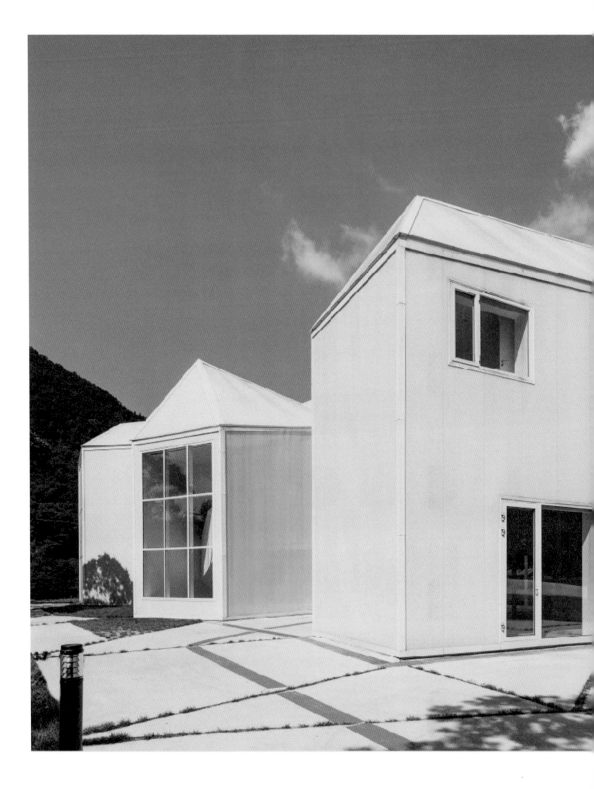

서울 + 경기도

✕

건축이 된 그림,
양주시립 장욱진 미술관

✕

그림 같은 미술관

―――――

"저 푸른 초원 위에~ 그림 같은 집을 짓고~ 사랑하는 우리 님과~ 한 백년 살고
싶어~"

70년대 중반, 당시 최고의 인기 가수 남진이 불러 대히트를 쳤던 「님과 함께」
의 첫 소절이다. 빠른 템포의 낭만적이면서도 쉬운 가사는 어른, 아이 할 것 없이
온 국민의 마음을 단숨에 사로잡았다. 이 노래가 전 국민의 애창곡이 되었던 건
아마도 서민들의 집과 사랑에 대한 꿈을 한 줄 가사에 응축해서 담고 있기 때문일
거다. 누구나 푸른 초원 위에 그림처럼 예쁜 집을 짓고 사랑하는 가족과 함께 살
기를 꿈꾼다. 성냥갑처럼 빼곡히 들어선 도심 속 아파트 생활에 피로감을 느낄 때
전원 속 그림 같은 집에 대한 로망은 더욱 간절해진다.

양주시 장흥면 계명산 자락에는 소박하지만 독특한 외관의 그림 같은 집이
있다. 언덕 위에 지어진 맑고 청아한 색의 2층 건물은 초록의 숲으로 둘러싸여 있
다. 그리고 이 그림같이 예쁜 풍경의 집 안에는 집주인이 아니라 진짜 그림들이 살
고 있다. 개인 집이 아니라 누구나 들어갈 수 있는 공공의 집이기 때문이다. 꼭 드
라마나 영화 속에 나올 것 같은 그림 같은 미술관, 바로 2014년 봄에 개관한 '양주
시립 장욱진 미술관'이 그 주인공이다. 한국 근·현대미술의 거장 장욱진의 업적과
정신을 기리기 위해 설립된 이곳은 양주시와 장욱진미술문화재단의 협력으로 건
립되었기에 '양주시립 장욱진 미술관'이라는 긴 이름을 갖게 되었다.

박수근, 이중섭과 함께 한국 근·현대미술을 대표하는 장욱진은 일본 유학을
통해 근대식 미술 교육을 받은 우리나라 서양화 2세대 화가다. 1917년 충남 연기
군의 대지주의 아들로 태어난 그는 여섯 살 때 부모와 함께 상경한 이후 여덟 살

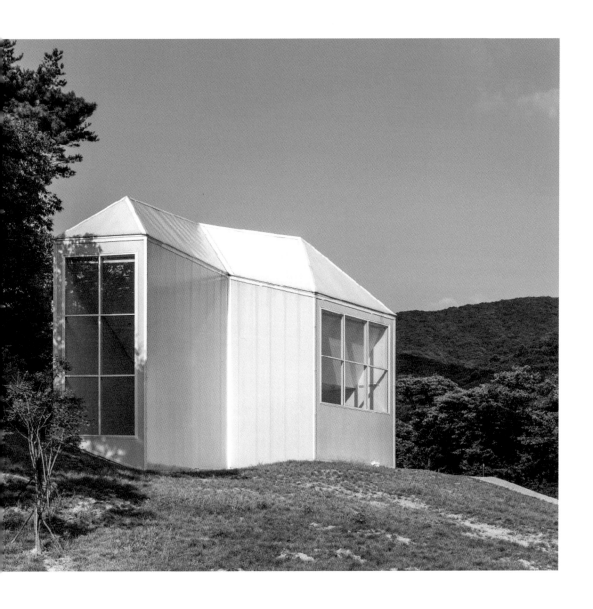

때부터 신식 교육을 받았다. 열 살 때 처음으로 유화를 그렸는데, 이때 그린 까치 그림을 일본 미술교사의 도움으로 '전 일본 소학생 미전'에 출품해 1등 상을 받으며 두각을 나타내기 시작했다. 요즘 말로 하면 미술 신동이었던 것이다. 화가는 양정고보를 거쳐 동경제국 미술학교(현 무사시노 미술대학) 서양화과에서 수학했다. 당시로서는 미술계의 엘리트 코스를 밟은 수재였다. 하지만 그는 천성적으로 얽매이는 걸 싫어해 국립중앙박물관의 공무원직도 2년 만에 그만두고, 서울대학교 미술대학 교수직도 부임한 지 6년 만에 사임했다. "나는 심플하다"라던 그의 말처럼 장욱진은 권위나 체면에서 벗어나 평생 창작에만 몰두할 수 있는 심플한 예술가의 삶을 원했고, 또 그렇게 살다 1990년 74세를 일기로 세상을 떠났다. 대신 따뜻하고 정감 어린 수많은 명작들을 우리 곁에 남겨놓았다. 하늘, 나무, 집, 사람, 동물 등 따뜻하고 친근한 소재를 동화적으로 표현한 그의 그림은 어른, 아이 할 것 없이 모두가 좋아한다.

2014년 5월 초, 고대하던 장욱진 미술관 개관 소식을 접한 지 일주일쯤 지난 어느 금요일 아침이었다. 바쁜 스케줄 때문에 차일피일 답사를 미루어오다 '오늘은 꼭 가봐야겠다'는 결심을 한 후 딸아이에게 물었다.

"유치원 갈래, 아니면 아주 예쁜 그림들이 있는 멋진 미술관에 같이 갈래? 아주아주 아름다운 숲 속에 있는 그림 같은 미술관이야."

엄마의 의도를 확실히 전달하게 질문을 한 뒤 당연한 답을 듣고 우리 가족은 바로 양주로 향했다.

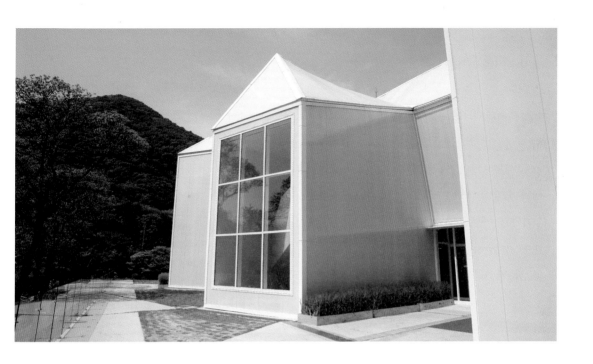

미술관 전경. 하늘에서 본 미술관은 꼬리를 치켜든 호랑이를 닮았다

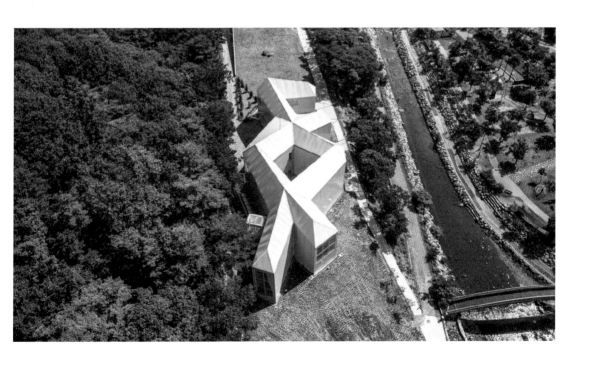

그림, 건축이 되다

양주시립 장욱진 미술관(이하 장욱진 미술관)은 양주시 장흥면 권율 장군 묘 옆에 터를 잡았다. 사실 미술관을 찾아가면서 큰 기대는 하지 않았다. 특히 새로 지어진 미술관을 갈 때는 기대가 큰 만큼 실망도 컸던 경험이 많아 어떤 선입견이나 기대감도 갖지 않기로 마음먹었다. 경기 북부에 지어진 최초의 국공립 미술관이라고는 하지만 인구 20만이 안 되는 양주시의 한적한 시골에 자리 잡고 있어 건축에 대한 기대는 더더욱 없었다.

차가 장흥 조각공원을 지나자 멀리서 초록 숲으로 둘러싸인 하얀 미술관 건물이 보였다. 주변보다 지대가 높은 곳에 위치해 있어서 마치 '언덕 위의 하얀 집' 같았다. 가까이 가서 보니 연한 하늘빛이 감도는 밝은 색의 심플한 2층 건물이었다. 외관을 벽돌이나 콘크리트처럼 무거운 재료가 아닌 플라스틱의 일종인 폴리카보네이트로 마감을 해서 가볍고 경쾌해 보였다. 물론 그 때문에 잘 지은 가건물 같은 인상도 준다. 건물과 같은 재료의 흰색 박공지붕을 얹어서 더 그런 듯했다. 하지만 경사진 언덕 위에 지어진 건물은 직사각형의 방들이 사방으로 뻗어 나온 듯하면서도 매듭처럼 묶여 있는 특이한 구조로, 보는 각도에 따라 완전히 다른 모습을 연출하고 있었다. 하늘에서 본 모습은 더욱 특별한데, 마치 꼬리를 치켜든 네 발 달린 동물의 모습을 연상시키기도 하고 네모 블록을 이용해 만든 미로 같기도 하다. 직사각형의 공간이 꼬리에 꼬리를 물고 모인 듯 흩어져 있는, 역동적이면서도 호기심을 자극하는 독특한 건축물이다. 어디서 본 듯 친근하면서도 낯선 스타일의 이 건물은 부부 건축가 최성희와 로랑 페레이라가 이끄는 '최-페레이라 건축'의 작품이다. 건축가는 장욱진의 「호작도」와 집 그림들에서 모티프를 얻어 설계했다고 한다. 그러니까 동물 모습을 한 건물 모양은 바로 장욱진 그림 속 호랑이를

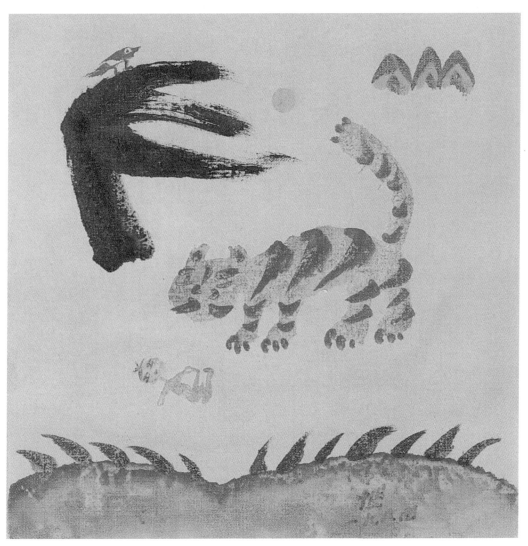

장욱진, 「호작도」, 1984

본떠 만든 것이다. 또한 장욱진의 그림 속에 등장하는 삼각지붕을 얹은 하얀 집이나 길고 네모난 방의 모습 또한 건축에 영감을 주었다. 대부분 유명 건축가는 자신의 독자적인 스타일과 콘셉트를 구축하고 이를 설득하려 하는데 최-페레이라 건축은 오히려 화가의 그림 속에서 건축의 출발점을 찾은 것이다.

> "장욱진은 이미 작품으로 자신을 표현했다. 이번에는 건축가의 독자적 스타일을 발전시키지 않더라도 화가의 작품과 스타일이 곧장 하나의 방향성, 형태와 공간을 만들어내는 구체적 방법을 만들어줄 수 있었다. 그리고 크게 어렵지 않게 설계가 진행되었다. 장욱진의 예술 세계라는 별에 건축이라는 별을 더해 하늘에 별자리를 만들려는 시도라고 해야 할 것 같다. 그래서 장욱진의 그림에 들어가는 것으로 시작했다."
> _최성희, 로랑 페레이라, '건축 소묘', 양주시립 장욱진 미술관 개관전 〈장욱진〉 전시 도록, 2014. p.114.

겉으로는 평범해 보이지만 집 속에 집이 연결되어 있는 이색적이면서도 특이한 구조의 장욱진 미술관은 이렇게 건축가가 화가의 작품과 스타일을 건축적으로 풀어낸 또 하나의 공간 예술인 셈이다. 그래서일까? 미술관은 마치 장욱진의 그림 속 이미지들이 현실 세계로 툭 튀어나온 것 같은 인상을 준다. 화가의 그림 세계를 건축적으로 잘 해석해 풀어냈고, 현대적인 감각이 주변 자연과 조화를 이루었다는 전문가들의 호평도 이어졌다. 장욱진 미술관은 2014년 '김수근 건축상' 수상에 이어 영국 BBC가 선정한 '세계의 8대 신미술관'에 선정되는 등 탄생과 동시에 국내뿐 아니라 해외에서도 주목받는 특별한 곳이 되었다.

장욱진의 대형 흑백사진이 있는 미술관 입구 전경

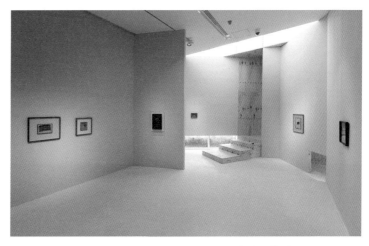

옅은 하늘색을 칠해놓은 전시실 내부

수상한 보리밭의 정체

미술관 내부로 들어서자 정면의 투명 창을 통해 바깥의 초록 풍경이 고스란히 눈에 들어왔다. 오른쪽엔 서점을 겸한 아트숍이, 왼쪽엔 전시장이 위치해 있었다(현재는 아트숍 자리에 카페가 들어섰다). 아트숍 출입문 옆엔 장욱진의 흑백 초상사진이 크게 인쇄되어 있어 이곳이 장욱진 미술관임을 알리는 이정표 역할을 하고 있었다.

예상대로 외부의 심플하고 간결한 분위기는 내부로도 고스란히 이어지고 있었다. 군더더기 하나 없이 깔끔한 흰색의 벽과 천장, 높은 층고, 자연 채광을 최대한 받아들이기 위한 큰 창, 반듯하지 않고 조금씩 삐져나간 기다란 방 모양의 전시실 등이 쾌적하고 경쾌하며 세련되어 보였다. 하얀 벽엔 장욱진의 작은 그림들이 조밀하지 않게 적당한 간격으로 배치되어 있었다. 어떤 방의 벽은 옅은 하늘색을 칠해놓아 흰색의 차가움과 단조로움을 피하고 바깥 하늘빛을 연상시키는 따뜻한 분위기를 연출했다. 층고가 높아서인지 벽은 더 넓어 보였고 그림은 더 작아보였지만 대신 여백의 미가 느껴졌다. 개관전은 〈장욱진 명작 60선〉〈기증 소장품 특별전〉 그리고 〈장욱진 미술관 건축 자료전〉, 이렇게 세 가지 전시로 구성되었고, 장욱진의 명작들은 1층 공간에 꾸며져 있었다.

"엄마, 보리밭이야."

전시장 안에 들어서자 아이가 소리쳤다. 미술관 밖에서 보았던 수상한 청보리가 전시장 내부에도 심어져 있었다. 딸아이는 미술관에 와서 보리를 구경하는 게 신기해 자꾸 만져댔다. 나 역시 진짜 보리인지 가짜 보리인지 궁금해 슬쩍 만져보았다. 진짜였다.

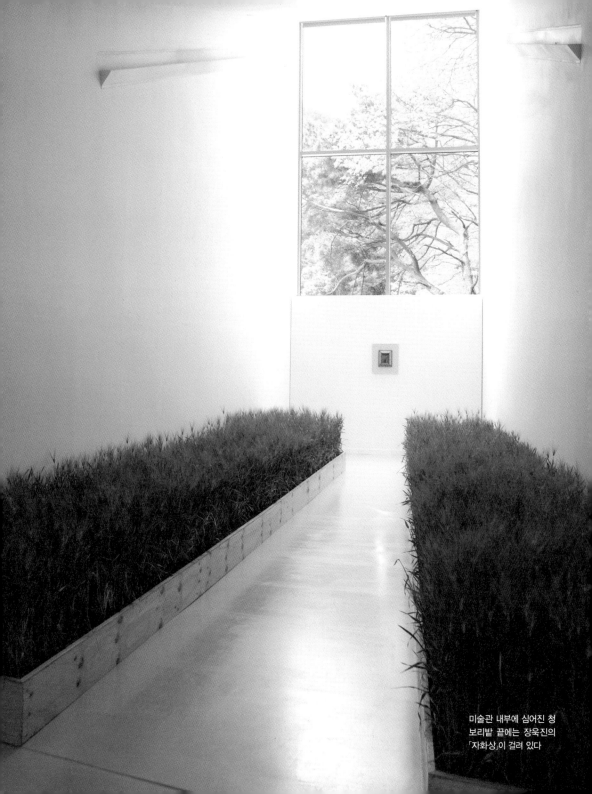

미술관 내부에 심어진 청
보리밭 끝에는 장욱진의
「자화상」이 걸려 있다

"엄마, 미술관에 왜 보리밭이 있는 거야?"

"글쎄, 왜 있는 걸까?"

딸아이의 질문에 답을 해주지 못하고 오히려 되물었다. 나 역시 보리밭의 정체가 무척 궁금했다. 순간 보리밭 길을 만들어놓은 작은 전시실 하나가 눈길을 끌었다. 전시실 양가로 청보리를 심어놓았는데 그 사이로 난 좁은 길을 따라 들어갔더니 벽에 작은 그림 하나가 걸려 있었다. 장욱진이 1951년에 그린 「자화상」이었다. 그림을 보는 순간 이 그림이 바로 보리밭에 대한 궁금증을 풀어줄 열쇠라는 걸 알 수 있었다. 일명 '보리밭'이라 불리는 이 그림에는 풍요로운 황금빛 논밭 사이로 영국 신사처럼 잘 차려입은 한 남자가 유유자적하며 걷고 있는 모습이 묘사되어 있다. 바로 장욱진 자신이다. 이 그림은 화가가 고향인 충남 연기군에 피란해 있을 당시 그린 것으로 화가의 대표작으로 종종 거론되는 중요 작품이다. 그런데 온 나라가 피폐했던 한국전쟁 시기에 그려진 그림인데도 전쟁의 흔적을 전혀 찾아볼 수가 없다. 그러니 이 그림은 대상을 닮게 묘사한 사실화가 아니라 가장 불행한 시절을 역으로 가장 행복한 시절의 모습으로 표현한 상상화인 셈이다.

현재 유족들이 소장하고 있는 이 그림은 사실 사연이 많다. 장욱진은 고향에서 완성한 이 그림을 부산으로 피란할 때 동료 화가 한묵에게 선물했다. 그러다 나중에 화랑가에서 이 그림이 매매되자 본인이 직접 사들였다고 한다. 그만큼 화가 자신이 무척 아꼈던 작품이다. 미술관 측이 건물의 안과 밖을 그림 속에 등장하는 보리밭으로 꾸며놓은 것도 어쩌면 화가가 꿈꾸었던 이상적이고도 행복한 세상을 21세기의 미술관에 재현하고자 함일지도 모른다는 생각이 들었다. 나중에 이곳 변종필 관장님을 통해 들은 바로는 이 '예술적인 보리밭'은 미술관 직원뿐 아니라 양주시의 공무원과 시민들의 합작품이라고 한다. 개관전을 준비하면서 모두

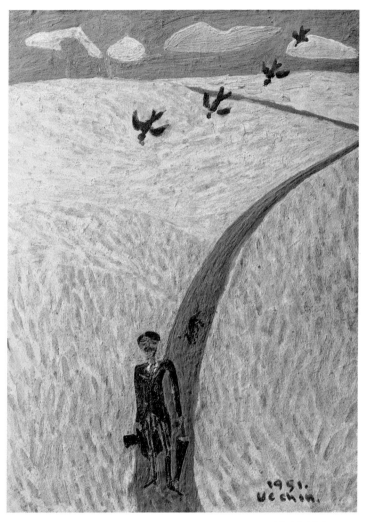

장욱진, 「자화상」, 19951.

가 합심해 봄에 보리를 심었고, 가을에 수확해 두 번째 기획전인 〈장욱진의 선물〉 전 때 미술관 내에 보리 볏단을 쌓아 두었다고 한다. 보리가 일종의 '프로세스 아트'의 오브제이자 즐거운 추억의 선물이 되었던 것이다.

같은 화가, 다른 취향의 벽화 두 점

————

1층 관람을 끝낸 후 계단을 이용해 2층으로 향했다. 가파른 각도로 꺾이고 굽어진 계단을 오르면서 창을 통해 바라보는 자연의 풍경과 햇살이 일품이었다. 2층 역시 꼬리에 꼬리를 무는 방들이 매듭처럼 연결된 구조였다. 2층에 도착하자마자 딸아이는 깜깜한 방 안으로 겁도 없이 쏙 들어가버렸다. 따라가보니 장욱진의 생애와 작품에 관한 자료를 보여주는 영상실이었다. 유난히 영상에 관심이 많은 아이는 의자를 대신한 층계에 걸터앉더니 곧 삼매경에 빠졌다. 장욱진 관련 인사들의 인터뷰 내용이 많아서 아이에겐 다소 지루할 수 있는 내용인데도 딸아이는 끝까지 보고 있었다.

영상실 입구에는 커다란 벽화가 하나 그려져 있다. 소, 돼지, 개, 닭 등 동물 가족들이 정겹게 그려져 있어 동물과 가족에 대한 화가의 따뜻한 시선이 느껴지는 작품이다. 「동물 가족」이라는 제목의 이 그림은 이른바 '덕소 시절'에 그려진 것으로 일반인에게 처음으로 공개되는 작품이다.

장욱진은 창작에 몰두하기 위해 교수직을 그만둔 후 평생을 경기도 덕소를 비롯해 서울 명륜동, 충북 수안보, 용인 신갈 등으로 옮겨 다니며 작업실을 지었다 허물기를 반복하며 살았다. 그의 작업을 분류하면서 '덕소 시절(1963~1974)' '명륜동 시절(1975~1979)' '수안보 시절(1980~1985)' '용인 시절(1986~1990)' 등으로 부르는 것도 바로 이 때문이다. 그중에서도 1963년부터 12년간 살았던 '덕소 시절'

(위) 장욱진 화백이 덕소 시절에 완성한 「동물 가족」(1964)과 (아래) 「식탁」(1963) 벽화

이 가장 길다. 당시 양주군에 속했던 덕소에 살면서 그는 완전한 추상과 같은 새로운 예술도 시도했으나 결국 구상성을 가진 자신만의 독창적이고 심플한 스타일을 확고히 다지게 된다. 화가의 고향이 아닌 양주시에 장욱진 미술관이 들어서게 된 것도 바로 이런 연고 때문이다. 여기 있는 「동물 가족」 벽화는 1964년 덕소 화실 내벽에 그려졌던 것으로 유족들이 벽 자체를 떼어내 미술관에 영구 기증한 것이다. 특히 벽화 위에 실물의 쇠코뚜레와 워낭을 걸어놓아 향토적 정서는 물론, 화가의 위트와 동물에 대한 애정 어린 시선이 생생하게 전해진다.

덕소 시절 그렸던 또 다른 벽화 「식탁」도 기증되어 강의실이 있는 지하층과 1층 사이 계단 벽에 설치되었다. 가로로 긴 이 그림은 1963년 작가가 덕소 집 부엌에 그린 벽화다. 화면 가운데 생선과 뼈다귀를 중심으로 오른쪽에 포크와 나이프, 숟가락이, 왼쪽에는 밥그릇과 물컵, 커피잔이 삼각형 모양으로 가지런히 놓여있다. 마치 잘 세팅된 서양식 테이블을 연상시킨다. 향토적 정서를 담은 「동물 가족」과 달리 이 벽화는 화가의 모던한 서구적 취향을 드러낸다. 실제로도 화가는 당시 커피콩을 갈아서 드립해서 마실 정도로 모던하고 서구적인 라이프스타일을 가지고 있었다고 한다. 한국에 드립커피가 대중화되고 유행한 지가 몇 년 안 되었는데 이미 50여 년 전에 이런 트렌드를 즐기고 살았던 걸 보면 그는 분명 당대 최고의 댄디한 아티스트였을 것 같다.

심플함의 진화

기증 소장품이 전시된 방에는 유족들이 기증한 열아홉 점의 유화를 비롯해 화가가 생전에 사용했던 여러 가지 그림 도구들이 함께 전시되어 있었다. 수십 년의 세

생전의 장욱진 화백의 모습과 그가 사용하던 화구

「사람」(1962) 앞에서 포즈를 취하는 딸

월을 간직한 유화 물감과 팔레트, 기름통 등에 시선이 팔려 한참을 보고 있는데 아이가 불렀다.

"엄마, 나 좀 봐봐."

딸아이의 목소리에 고개를 돌려보니 아이는 어떤 그림 앞에서 두 팔과 다리를 쫙 벌린 채 멈춰 서 있었다. 가까이 가서 보니 벽에는 장욱진의 1962년 작「사람」이 걸려 있었다. 큰대자로 팔과 다리를 벌리고 서 있는 사람 모습을 상형문자처럼 검은 붓으로 단순하게 그려놓은 그림이다. 네 개의 직선과 동그라미 하나를 조합해놓았을 뿐인데 정겹고 따뜻한 사람 모습이 되었다. 아이도 이 그림을 가장 마음에 들어하는 눈치다. 가장 본질적인 요소만 남기고 나머지는 과감히 버린 것인데, 이러한 절제된 표현과 심플함이 바로 장욱진 그림의 가장 큰 매력일 것이다. 또한 '절제'나 '심플'은 불교의 수행 정신과도 일맥상통하는 부분이 있다. 화가 자신도 아마 그런 부분을 인지하고 있었던 것 같다. 사실 이 그림은 일본의 한 불교단체의 초청으로 일본을 방문한 장욱진의 부인이 그 단체에 선물한 작품인데, 작가가 직접 골라주었다고 한다. 작가 사후 1997년 장욱진미술재단의 설립을 기념해 그 단체가 다시 반환하여 현재 이곳의 대표 소장품이 되었다.

장욱진 연구자들은 그의 그림을 '한국적'이고 '토속적'인 미술, '동양화, 서양화의 구분을 뛰어넘는 작품', 원시미술이나 민화에 뿌리를 둔 '넓은 의미의 원시미술' 등으로 평가한다. 그것은 그의 그림이 때 묻지 않은 순수함과 간결함을 지니고 있기 때문일 것이다. 그러고 보니 장욱진은 해, 나무, 아이, 새, 집, 하늘처럼 참으로 평범한 이미지를 가장 심플하고 따뜻하게 만들어내는 재주가 있는 것 같다. 그리고 그가 작은 화면 안에서 재창조해낸 이미지들은 독창적이면서도 보편적이다.

그래서 어른, 아이 할 것 없이 모두가 좋아하는 것이다. 마흔이 넘은 미술 전문가인 나도 유치원을 다니는 딸아이도 예외는 아니다.

"엄마, 장욱진 미술관 너무 좋아. 보리밭도 있고. 매주 왔으면 좋겠어."
미술관을 빠져나오면서 아이는 보리를 다시 만지작거리며 무척 아쉬워했다.
"그래, 다음에 꼭 다시 오자."

아이의 말은 예견이 되어 이듬해 봄, 나는 아이와 함께 한 달 동안 매주 이곳으로 출근을 했다. 〈봄에 떠나고 싶은 유럽 미술관〉이라는 주제의 강의를 하기 위해서였는데, 매주 올 때마다 날씨의 변화에 따라 다양한 모습을 보여주는 장욱진 미술관이야말로 봄에 떠나고 싶은 한국 대표 자연미술관이란 생각이 들었다.

보리밭이 없어져서 서운해하던 딸아이는 2층에 새로 생긴 아카이브 방과 벽

화 체험 방을 사랑하게 되어 매주 책도 읽고 벽화도 그리며 즐거운 시간을 보냈다.

"엄마, 나 화가 같지 않아?"

작은 8절지에 그리는 것에 익숙해 있던 아이에게 대형 벽화 체험은 마치 화가
가 된 것 같은 뿌듯함을 안겨준 모양이다. 2층 전시실은 다양한 주제의 전시를 통
해 장욱진의 작품을 다각도로 소개하는 공간으로, 1층 주전시실은 창작 스튜디오
에 입주한 작가들을 주축으로 열정적이고 실험적인 작품들을 주로 선보이는 기획
전시실로 사용되고 있었다. 아트숍이 있던 자리에는 홍대 앞 유명 커피 전문점인
'앤트러사이트'의 분점이 입점해 활기를 더했는데, 장욱진의 그림을 닮은 큐브 모
양의 심플한 테이블과 의자, 맛있는 커피와 달콤한 디저트가 방문객들의 눈과 입
을 즐겁게 해주고 있었다. 한마디로 맛과 멋을 두루 갖춘, 내가 한국에서 본 몇 안

 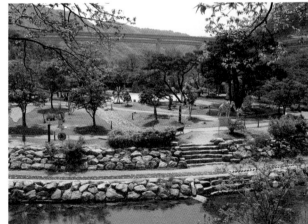

되는 괜찮은 미술관 카페다.

　　인근의 장흥 조각공원 역시 딸아이가 새로 발견한 자연 놀이터다. 넓은 잔디 공원 안에 설치된 형형색색의 다양한 조각들은 아이의 마음을 완전히 사로잡아 버렸다. 개울 하나를 사이에 두고 위, 아래에 자리한 미술관과 조각공원은 다리 하나로 이어져 있지만 서로 통할 수 없어 불편했다. 그런데 이제는 통합이 되어 미술관과 공원을 함께 둘러볼 수 있게 된다는 기쁜 소식을 접했다. 미술관 입장에서는 넓은 조각공원이 거저 생기는 것이고, 공원 입장에서는 멋진 미술관이 거저 생기는 것이니 서로가 '윈윈'하는 셈이다. 이로써 장욱진 미술 애호가들이 즐겨 찾는 명소로 출발한 양주시립 장욱진 미술관은 장흥 조각공원과 더불어 양주를 대표하는 새로운 문화 랜드마크가 될 것이 분명해 보인다. 개관 1년 만에 벌써 이렇게 많은 진화와 변화를 거듭한 장욱진 미술관이 내년에는 또 어떻게 변모할지 그 행보가 벌써부터 궁금해진다.

양 주 시 립　장 욱 진　미 술 관

주소	경기도 양주시 장흥면 권율로 211
전화번호	(031)8082-4245
홈페이지	changucchin.yangju.go.kr
관람시간	화요일~일요일 10:00~18:30 (17:00까지 입장 가능, 매주 월요일 휴관)

02

서울 + 경기도

×

도심 속 문화 오아시스,
성곡 미술관

×

부러우면서도 다행인 미술관

경희궁길 한적한 골목길에 자리한 성곡 미술관은 서울서 보기 드문 도심 속 자연미술관이다. 복잡한 도심 한복판에서 미술 감상과 운치 있는 산책을 동시에 즐길 수 있기 때문이다. 지하철 5호선 광화문역이나 3호선 경복궁역에서 내려 좁은 골목길을 따라 조금만 걸어 올라가면 닿을 수 있을 만큼 교통도 편리하고 접근성도 뛰어나다. 게다가 미술관 주변을 경희궁과 경복궁, 사직공원과 광화문, 세종문화회관 등이 에워싸고 있으니 한마디로 복 받은 미술관이라 하겠다. 그러니 서울을 대표하는 역사·문화 지구 한복판에 위치한 이 미술관을 어찌 부러워하지 않을 수 있을까? 그래서인지 성곡 미술관에 갈 때마다 나는 은근 질투가 난다. '나도 이런 곳에 집 짓고 살고 싶어'라는 생각이 절로 드는 탓이다.

사실 길에서 바라보는 미술관 전경은 주변의 여느 건물들과 큰 차이가 없다. 미술관치곤 주목을 받을 만큼 독특한 건축물도 아니다. 큰 창문과 유리로 된 테라스가 층마다 있는 깔끔한 3층짜리 석재 건물인데, 외관상으로는 잘 지은 빌라나 사무실 건물을 연상시킨다. 이곳은 주차장을 겸한 마당을 중심으로 지하 1층, 지상 3층 규모의 비슷하게 생긴 건물 두 채가 나란히 마주보고 있는 구조다. 전시장 외에도 자료실, 세미나실 등의 시설을 두루 갖추고 있다.

하지만 성곡 미술관의 진정한 매력은 숲이 우거져 사계절이 아름다운 조각공원과 그 안에 아늑하고 여유롭게 자리한 카페. 복잡한 도심 속에서도 잠깐 짬을 내면 미술 감상과 더불어 공원 산책을 즐길

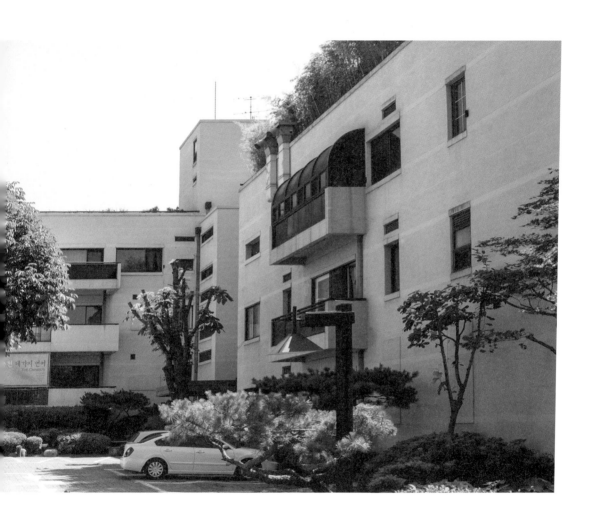

성곡 미술관 조각공원 전경

수 있는 장소가 있다는 게 얼마나 고마운 일인가? 거기다 운치 있는 카페까지 함께 자리하고 있어 차 한 잔의 휴식까지 가능하니 그것이야말로 진정한 힐링이 아닐까? 아니나 다를까 인근의 직장인들에게 이곳은 도심 속 문화 오아시스 같은 역할을 하고 있다. 나 역시 꽃이 만발하는 봄이나 단풍이 곱게 물드는 가을이 되면 이곳을 약속 장소로 종종 애용한다. 반가운 사람 만나 함께 전시도 보고 여유로운 산책도 하며 카페에서 차와 함께 맛난 수다도 떨 수 있는 완벽한 장소이기 때문이다.

사실 성곡 미술관 건물은 쌍용그룹 창업자인 고故 김성곤 회장이 거주하던 옛 자택 자리에 지어진 것으로, 원래는 외국인 전용 임대 빌라로 사용되던 건물이다. 외관이 빌라처럼 보였던 것도 그런 연유에서다. 그러다 1995년 창업자의 뜻을 이어 시민들을 위한 문화공간으로 새롭게 탄생했다. '성곡'이라는 미술관 이름도 창업자의 호를 딴 것이다. 어쩌면 재벌가의 개인 저택으로 사용될 수도 있었던 장소가 시민을 위한 공공의 집이 되었으니 얼마나 다행이고 고마운 일인지 모르겠다.

특별했던 〈네 개의 언어〉 전

———

2014년 5월, 봄볕이 유난히 따사로운 어느 아침, 나는 또 성곡 미술관으로 향했다. 다른 날과 달리 이번에는 특별한 분들을 만나기 위해서였다. 전작 『자연미술관을 걷다』 출간 기념 독자 이벤트에 당첨된 독자들과 만나는 자리였다. 딱 열 분만 초대해 전시도 보고 산책도 하며 책에 대해 이야기를 나누는 시간을 마련했는데, 평일 오전임에도 불구하고 전원이 참석해서 참으로 고마웠다.

2007 베니스 비엔날레 한국관 이형구 전시 광경

이재효 조각가의 개인전이 열리고 있는 미술관 내부

친절한 성곡 미술관 큐레이터 두 분이 직접 미술관 안내와 전시 설명을 해주었는데, 본관에서는 요즘 한창 주목받고 있는 임승천 작가의 '내일의 작가' 수상 기념 전시가 열리고 있었다. 성곡 미술관은 1998년 이후 해마다 35세 이상의 작가들을 대상으로 '내일의 작가'를 선정해 시상하고 개인전을 열어준다. 뿐만 아니라 소정의 작품 매입비까지 지원해주어 젊은 작가들에게 큰 인기를 얻고 있다. 성곡 미술관은 이 프로젝트를 통해 한국 현대미술의 내일을 이끌 젊은 작가를 키우는 인큐베이터 역할을 자처하고 나선 셈인데, 그동안 최수앙, 박진아, 김범석, 이명호, 이형구 등 국내외 무대에서 활발히 활동하고 있는 작가들이 이 '내일의 작가'에 선정된 바 있다. 그중 이형구는 2007년 제52회 베니스 비엔날레 한국관 작가로 선정되는 영광을 누리기도 했다. 만화적 동물 캐릭터의 뼈를 해부학적으로 재현한 '아니마투스' 연작으로 유명한 그는 당시 베니스 비엔날레 한국관 전시장을 마치 과학 실험실로 꾸며놓아 주목을 받았다. 당시의 풍경은 아직도 잊히지 않는다.

임승천 작가의 전시는 〈네 개의 언어The Omnibus〉라는 주제하에 '실종Missing', '노시보Nocebo' '고리Link' '순환Circle', 이렇게 네 가지 카테고리로 나뉘어 구성되어 있었다. 임승천은 가상의 이야기를 바탕으로 한 시나리오를 먼저 쓰고, 그 서사구조를 토대로 드로잉부터 대형 설치작품까지 시각적으로 표현하는 작가다. 그의 작품 속 인물이나 이야기는 분명 허구인데도 현실에 있을 법한 내용처럼 보이거나 피하고 싶은 현실을 풍자한 내용들이라 보는 이에게 많은 공감대를 이끌어낸다.

본관 전시장 내부에 들어서자 푸른 우비를 입은 소녀상이 가장 먼저 나타났다. 경계하는 태도가 역력한 소녀는 오른손을 앞으로 죽 뻗어 '잠깐! 가까이 오지 마시오!'라고 말하는 듯하다. 불끈 쥔 왼 주먹에선 붉은 핏물이 뚝뚝 떨어지고 있

다. 소녀가 입은 푸른 우비는 과연 무엇을 보호하기 위한 것일까? 단순히 비를 피하기 위한 우비는 아닌 듯한데……. 그녀가 입고 있는 우비는 두려워하는 대상으로부터 자신을 보호하기 위한 최선의 선택이나 역부족으로 보였다.

입구에는 벌거벗은 한 소녀가 겁에 질린 듯 웅크리고 있다. 「버터플라이」라는 이름의 비쩍 마른 소녀다. 등에는 칼자국처럼 처참하게 갈라진 상처가 있다. 큐레이터는 "꿈을 상실한 인간 또는 과도한 욕구 충동에 사로잡혀 스스로 꿈을 팔아버리고 결국 좀비처럼 변해버린 미래의 인간"일 수도 있다고 설명했다.

전시장 한쪽에는 속옷 차림의 한 사내가 턱을 괘고 앉아 있었다. 그의 이름은 「낙타」다. 배에서 '불미스런 일'로 태어난 이 사내는 세 개의 눈을 가지고 있고, 등은 휘었다. 왜 눈이 세 개일까? 임승천 작가는 세 번째 눈을 "왜곡되고 변질된 현실을 바라볼 수 있는 진실된 눈"이라고 말한다. 두 개의 눈만으로는 세상의 진실을 보기 힘든 게 사실이다. 오해와 편견, 거짓을 믿기 쉽다. 그래서 진실을 볼 수 있는 제3의 눈이 필요하다는 작가의 주장은 함께 전시를 본 사람들에도 공감을 일으켰다. 낙타의 휜 등에는 상처가 나 있다. 이건 희망의 날개가 돋아나는 주머니를 상징한다고 한다. 그러니까 이 요상하게 생긴 낙타는 결코 이질적이고 버림받은 사회의 루저가 아니라 진실의 눈을 가진 희망을 상징하는 메시지인 셈이다.

한참 전시를 보고 있는데 거대한 쇳소리가 쩌렁쩌렁 들려 관객들을 놀라게 했다. 가까이 가서 보니 머리는 벽에 박혀 있고 몸만 꿈틀거리는, 철재로 만든 거대한 물고기였다. "철제 비늘로 뒤덮인 이 물고기는 주변 인물들의 피와 꿈, 희망을 빨아먹고 사는 일종의 흡혈귀"라는 전시 설명이 이어졌다. 어쩌면 서민들의 작은 꿈과 희망을 양분 삼아 유지되는 불편한 거대 권력을 상징하는 건 아닐까.

2층 전시실에서는 잔뜩 겁에 질린 듯 얼굴을 가리고 본심을 숨긴 여인이 거인과 마주하고 있는 작품이 눈에 띄었다. 사랑하는 남자를 사로잡기 위해 거짓말도

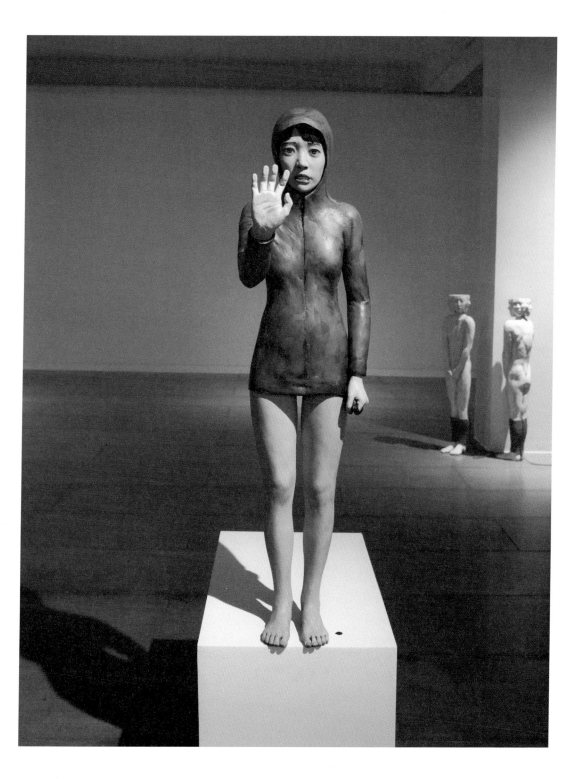

사람들의 꿈과 희망을 빨아먹고 사는 철제 「흡혈 물고기」

서슴지 않는 장면을 묘사한 것이었다. 이 작품은 여인의 거짓된 유혹으로 저주를 받게 된 남자의 몸이 점점 거인처럼 부풀고 돌처럼 딱딱하게 굳어진다는 설화 내용을 바탕으로 하고 있다. 자신의 이기적인 욕망을 충족시키기 위해 타인을 파멸시켜가는 과정을 표현한 것인데 어디 이런 장면이 허구에만 존재할까?

그 밖에 2층에서는 발이 꽁꽁 묶인 얼굴 네 개 달린 남자들의 행렬, 냉혹한 성과 중심의 자본주의 시스템을 풍자한 「순환」이라는 작품 등 우리 사회를 빗댄 흥미로운 작품들이 많았다. 이렇게 임승천의 전시는 '피를 쥐고 있는 소녀'와 '버터플라이' '낙타' '흡혈 물고기' '유혹하는 여인' '거인' 등이 등장하는 판타지 소설을 한 권 읽고 나오는 기분을 들게 했다.

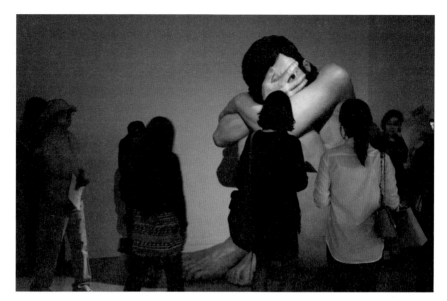

거짓 사랑에 저주받은 남자

성곡 미술관에서의 추억

───────

본관 맞은편에 있는 별관은 다음 전시 준비로 문이 닫혀 있어 아쉬웠다. 제2전시
관이라 불리는 별관도 본관 못지않게 흥미로운 전시를 여는데, 예전에 이곳에서
보았던 박병춘 작가의 소나무 설치작품은 지금까지도 기억에 남을 만큼 인상적이
었다. 박병춘은 전통적인 산수화의 소재와 재료를 파격적이고도 현대적인 방법으
로 접근해 새로운 한국화의 장을 열었다고 평가받는다. 백묵으로 칠판에 그린 「칠
판산수」, 실제 라면을 이용해 우리의 산과 강을 표현한 「라면산수」, 꼬불꼬불하게
산수화를 그리는 '라면준법' 등 그가 그림에 붙인 이름이나 기법도 독창적이고 유
머러스하다.

성곡 미술관은 젊은 작가뿐 아니라 중견·중진작가 집중 조명 프로그램도 진행하고 있는데, 이는 한국 미술의 허리 역할을 하는 중견작가들을 집중 조명하고 그들 작품의 가치를 알리기 위한 전시 프로그램이다. 2013년에는 박병춘이 초대되어 본관과 별관 두 곳에서 대규모의 전시를 열었다. 그의 초기 작품부터 최근작까지의 작품들을 시기별로 분류해 보여주는 일종의 세미 회고전이었다.

당시 본관 전시 관람 후 별관에 들어섰을 때 전시장 내부에 한국화가 아닌 소나무 한 그루가 매달려 있어 깜짝 놀랐다. 전시장 바닥에 검은 물이 가득 차 있는 이 대형 설치작품을 보고 처음에는 다른 작가의 전시인 줄 알았다. 얼마 전 그는 오랜 시간 정들었던 수색의 작업실을 떠나 의정부로 이사를 했는데, 전시에 사용된 나무는 수색 작업실 우측에 자리하고 있던 소나무였다. 생나무를 뽑아 전시장 천장에 거꾸로 심은 것이었다. 전시장 바닥에는 검은 먹물이 가득 채워져 있어 소나무가 수면과 팽팽하게 대립하면서도 조응하고 있는 장면을 연출해놓은 것이다. 이 작품으로 인해 전시장 가득 소나무 향과 먹물 향이 진동을 했다. 박병춘에게 소나무는 자신의 작업 철학을 응축한 상징이자, 어쩌면 작가 자신의 초상이었는지도 모른다. 더불어 깜깜한 바다 혹은 탁한 세상 속으로 떨어지지 않기 위해 사력을 다해 거꾸로 버티고 선 이 시대 화가들의 자화상일지도 모른다는 생각을 들게 했다.

내가 박병춘 작가를 처음 만난 건 2012년 베를린에서였다. 당시 그는 가족과 함께 1년 동안 세계여행 중이었는데, 베를린 비엔날레 전시장에서 우연히 만나 함께 맥주잔을 기울이며 여행 정보를 주고받았다. 1년 후 성곡 미술관 전시 때 아이와 함께 전시장을 찾았다. 인터뷰 영상 속 작가의 모습을 보며 딸아이가 "저 아저씨, 베를린에서 만난 화가 아저씬데……"라고 말해 깜짝 놀랐다. 아이라 기억력이 좋은 것도 있겠지만 박병춘 작가의 범상치 않은 외모가 잊히지 않던 모양이다.

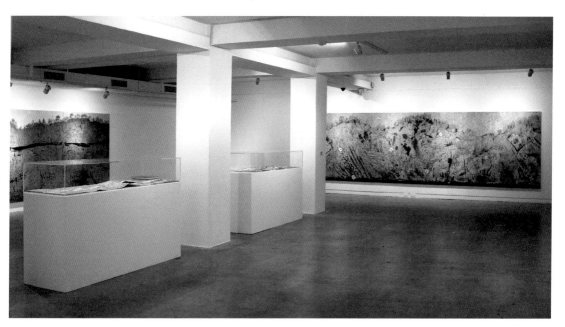

박병춘의 세미 회고전 전경

소나무를 미술관 천장에 거꾸로 심어놓은 박병춘의 설치작품

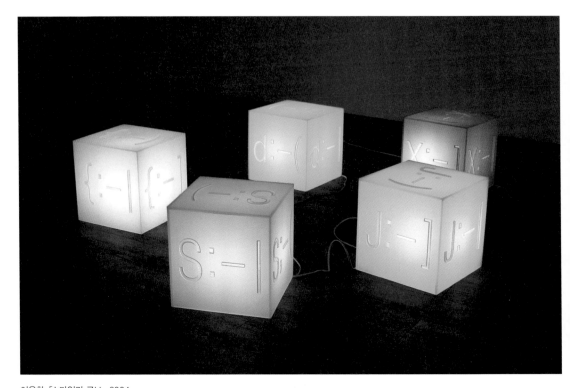

이은화, 「스마일리 큐브」, 2004

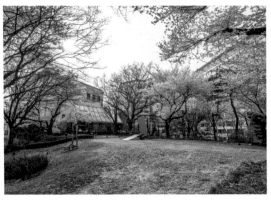

사계절이 아름다운 성곡 미술관의 조각공원

나 역시 성곡 미술관과는 작가로 첫 인연을 맺었다. 2005년 〈파티Party〉라는 인턴 기획전에 초대되어 전시를 한 적이 있었다. 파티라는 흥겨운 주제를 '행복' '판타지' '기억'이라는 카테고리로 나누고, 그 도입부인 1층 입구 전시장을 내 작품으로 채웠다. 서양의 이모티콘으로 만든 색색의 빛이 발하는 「스마일리 큐브」 작품과 한국의 이모티콘으로 만든 「Wellcomm」이라는 네온사인 작품들을 전시했다. 사실 나는 한번도 '행복'을 주제로 한 적이 없었는데 기획자들에게 내 작품이 행복을 주는 것으로 읽혔다니, 돌이켜보면 그 또한 작가로서 행복한 일이다.

전시가 마무리될 즈음 이곳에서 일하던 인턴 큐레이터가 전화로 내 작품 중 하나를 꼭 사고 싶다며 가격을 물어왔다. 갤러리에서 파는 그대로 답을 했더니 "그렇게 비싼가요?" 하며 말을 잊지 못했다. 전시 기간에 내 작품을 보며 내내 행복했다고 부모님께 선물을 하고 싶다던 인턴 큐레이터의 말이 세월이 많이 흐른 지금까지도 내내 마음에 걸린다. 그때 좀 더 저렴한 가격에, 아니 어쩌면 그녀가 지불할 수 있는 만큼만 받고 기꺼이 선물을 해도 되었다는 생각이 드는 탓이다. 내 작품으로 누군가가 행복해한다면 말이다. 이후 그 작품은 몇 번의 이사를 통해 파손되어 더 이상 내 것도 아니게 되었으니 그때를 생각하면 더 안타깝다.

조각공원에서의 행복한 추억 쌓기

전시 관람을 마친 후 독자들과 함께 드디어 조각공원으로 향했다. 이곳은 100여 종이 넘는 나무가 숲을 이루는 국내 유일의 도심 속 조각공원이자 메마른 빌딩 숲에 둘러싸인 도심 속 오아시스다. 물론 봄이 가장 좋지만 사실 성곡 미술관의 조각공원은 사계절이 다 아름답다. 가을은 가을대로 운치가 있고, 흰 눈이 내리는

산책로 중간에 위치한 카페

독자들과의 담소 시간

겨울 풍경도 압권이다. 여름에 비지땀을 흘리며 경희궁길을 올라도 조각공원에서 만끽하는 싱그러운 초록 바람이 곧 더위를 잊게 해준다.

계절마다 옷을 갈아입는 조각공원의 아름다운 풍광도 일품이지만 산책로를 따라 걷다 보면 자연스럽게 만나게 되는 아르망, 프랑코 오리고니, 구본주, 이재효 등 국내외 유명 작가들의 조각이 눈을 호사스럽게 만들어준다.

산책로 중간에서 만나는 아담한 카페는 이곳의 숨은 명소다. 조각품으로 장식된 공원 풍경을 감상하며 향긋한 차 한 잔의 여유를 즐길 수 있는 휴식 공간으로, 다양한 커피와 티, 그리고 수제 쿠키 등을 맛볼 수 있다. 나도 미술동네 사람들을 만나 이야기를 나누거나 인터뷰를 할 때 종종 애용하는 곳이다. 초록의 자연으로 둘러싸인 운치 있는 카페를 사대문 안에서 찾기란 쉽지 않아 더욱 소중하다.

독자들과 이런저런 이야기를 나누며 기분 좋은 산책을 마무리할 즈음, 산책로 끝에 위치한 카페의 야외 테라스에 자리를 잡았다. 프랑코 오리고니의 「이상

적 남자」가 카페 입구를 장식하고 있었다. 친정어머니와의 추억을 만들기 위해 멀리 용인서 찾아온 모녀, 고등학교 3학년생 딸 뒷바라지에 지쳐 모처럼 바람을 쐬러 나왔다는 어머니, 싱글라이프를 고집하며 문화생활을 즐기고 산다는 부러운 골드미스, 일부러 휴가까지 내고 왔다는 열혈 독자, 책이나 미술에 관한 많은 정보를 갖고 있으면서 묘한 아우라를 풍기는 여성분 등 다양한 분들과 커피 잔을 기울이며 두런두런 이야기를 나누었다. 책뿐만 아니라 오늘 함께 봤던 전시에 관해, 그리고 우리가 살아가는 사회와 삶에 관해 한참을 담소하던 우리는 처음 만난 사이인데도 오래전부터 알고 지낸 지인처럼 가깝게 느껴졌다. 마지막 기념 촬영을 할 때는 서로가 스스럼 없이 팔짱도 끼고 집에서 따뜻한 식사 한 끼 대접하겠다는 말까지 해주셨다. 이렇게 나도 독자들도 성곡 미술관에서의 즐거운 추억을 또 하나 만들게 되었다.

그날 나는 도심 한복판에서 내 책을 사랑해주시는 열혈 독자분들을 만나 그렇게 힐링의 시간을 가지며 잠시나마 행복감으로 충만해졌다. 오래전 내 작품으로 행복을 느꼈다고 한 그 인턴 직원처럼.

성 곡 미 술 관

주소	서울시 종로구 경희궁길 42
전화번호	(02)737-7650
홈페이지	www.sungkokmuseum.org
관람시간	화요일~금요일 10:00~18:00(관람 종료 30분 전까지 입장 가능, 매주 월요일 휴관)

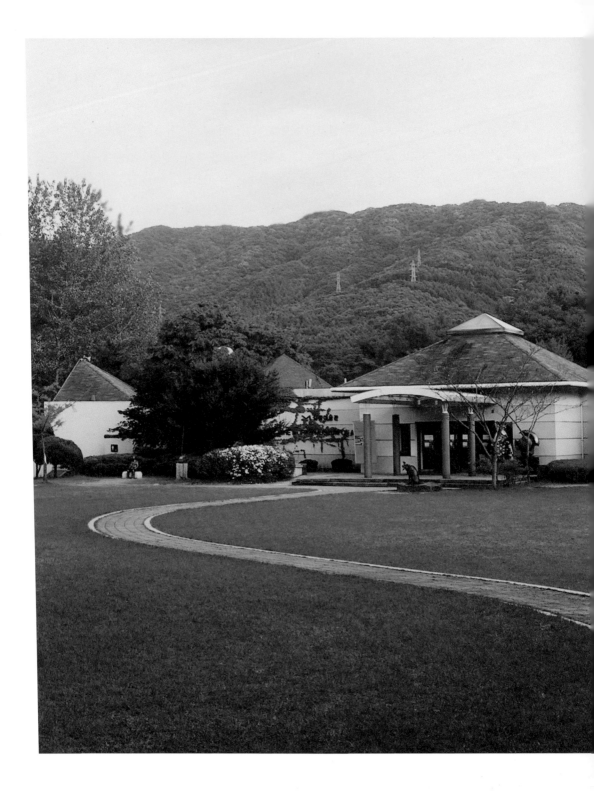

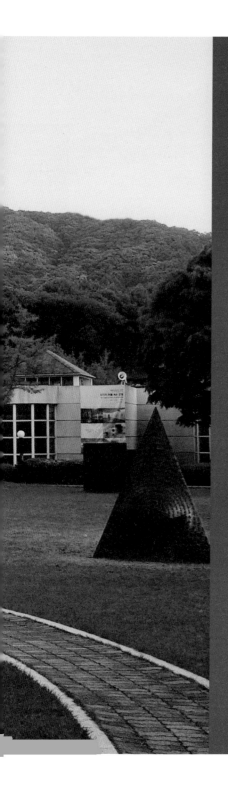

서울 + 경기도

수도권 자연미술관 답사 1번지,
모란 미술관

공원묘지 옆 미술관

가을이 막바지에 이른 11월의 어느 아침. 남편이 모란공원에 한번 가보고 싶다고 말했을 때 나는 1초의 망설임도 없이 "그래, 좋아. 모란 미술관도 옆에 있으니까"라고 대답했다. 순간 나도 모르게 웃음이 나왔다. 90년대 영화 「미술관 옆 동물원」에 나오는, 동물원을 좋아하는 철수와 미술관을 좋아하는 춘희의 모습이 오버랩되었기 때문이다. 서로 너무나 다른 남녀가 만나 동거하게 되면서 자연스럽게 서로를 이해하고 맞춰가는 달달한 로맨스 영화인데, 당시 최고의 인기를 누렸던 심은하가 여주인공을 맡아서인지 아직도 기억에 남아 있다. 386세대인 남편은 한국에 귀국해 살면서 한 번도 모란공원을 가보지 않은 게 내내 마음에 걸렸던 모양이었고, 미술관 전문가라 불리는 나 역시 수도권 자연미술관 답사 1번지로 모란 미술관을 꼽으면서도 여태 못 가본 게 내내 찜찜했던 터였다. 이렇게 해서 나는 '공원묘지 옆 미술관'을 남편은 '미술관 옆 공원묘지'를 갈 목적으로 함께 답사를 떠났다.

경기도 마석에 위치한 모란 미술관을 찾아가는 길은 왠지 설레고 기분이 좋다. 가는 길 내내 춘천 방향 이정표가 나타나서일까? 서울서 대학을 다닌 사람들은 마석으로 엠티 한 번쯤 다녀왔던 추억도 가지고 있을 터. 미술관은 46번 경춘국도 변에 위치해 있어 찾기도 쉽다. "목적지에 도착하였습니다." 내비게이션이 안내하는 주소지에 차를 세우고 나니 눈앞에 파란 대문이 보였다. 조형미가 돋보이는 커다란 철제 대문이 인상적이다. 가는 창살로 된 바탕 위에 커다란 타원형이 있고 그 위에 작은 원기둥들이 촘촘히 박혀 있다. 감옥 창살 같기도 하고 탱크 무리를 연상시키기도 해서 왠지 전투적으로도 보였다.

미술관 가는 길을 안내하는 건 늦가을 정취를 만끽할 수 있는 작은 산책로였다. 빨간 단풍나무, 노란 은행잎 등 낙엽들이 생각지도 못한 낭만적인 산책로를 만

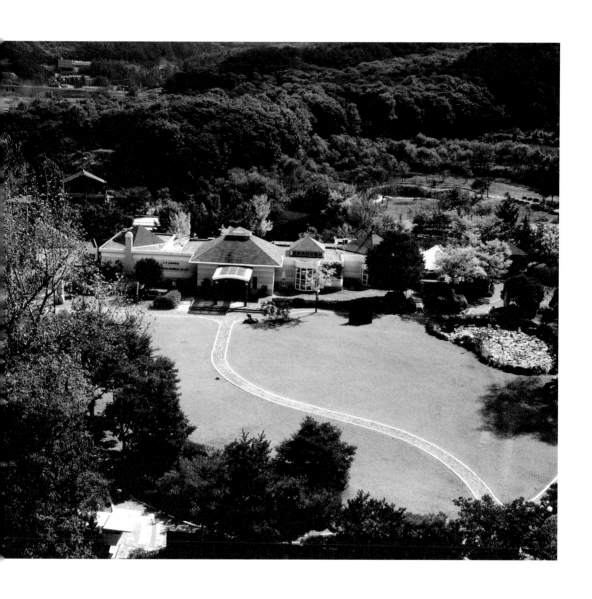

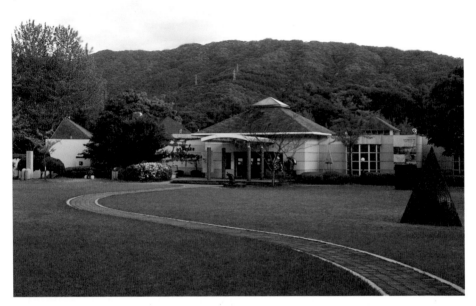

모란 미술관 외관

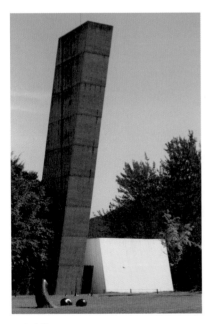

모란 타워

조형미가 돋보이는 파란 대문

들어놓았다. 개인 묘지도 들어서 있는 이 산책로를 따라 잠시 걸었더니 너른 공원이 나타났고, 멀리 개인 빌라 같은 단층짜리 미술관 건물이 자태를 드러냈다.

모란 미술관은 미술관이라기보다 미술 애호가의 개인 빌라나 별장에 온 것 같은 첫인상을 주었다. 정원에는 배치에 세심하게 신경 쓴 흔적이 엿보이는 야외 조각들이 놓여 있었다. 그중에서도 본관 건물 왼편에 자리한 높고 기울어진 탑 모양의 조형물이 가장 먼저 눈에 띄었다. 바로 이곳의 상징물인 '모란타워'다. 회색 노출 콘크리트로 된 모란타워는 규모가 제법 있어서인지 멀리서 보면 건물처럼 보이지만 실은 기능을 거부하는 순수 조형물이다. 마치 「피사의 사탑」처럼 오른쪽으로 15도 가량 기울어져 있어, 보는 이로 하여금 궁금증을 유발하기도 한다. 탑 오른쪽에 붙어 있는 노란색 건물은 수장고다. 왼쪽으로 살짝 기울어진 노란 상자 모양의 이 수장고는 미술관의 소장품과 자료들을 보관하는 중요한 기능을 하는 곳이다. 창문이 없어 외관상으로는 몇 층인지 알 수 없지만 실제로는 3층으로 이루어져 있다. 모란타워와 수장고 사이는 짙은 색의 통로로 이어져 있어 멀리서 보면 크기가 다른 회색, 검정, 노란색의 블록 세 개를 모아놓은 것 같다. 2002년 만들어진 비대칭형의 이 재미난 수장고는 건축가 이영범 선생이 설계한 또 하나의 예술품이다.

발자크 상이 왜 여기에

호기심을 안고 모란타워 내부로 조심스레 들어가보았다. 망토를 두른 덩치 큰 남자의 조각상, 바로 오귀스트 로댕의 「오노레 드 발자크Honoré de Balzac」 상이 세워져 있었다. 불필요한 장치는 모두 걷어내고 오로지 조각상 하나에만 집중할 수 있도록 해놓아서, 마치 모란타워가 로댕의 작품을 위해 만들어진 것처럼 발자크 상

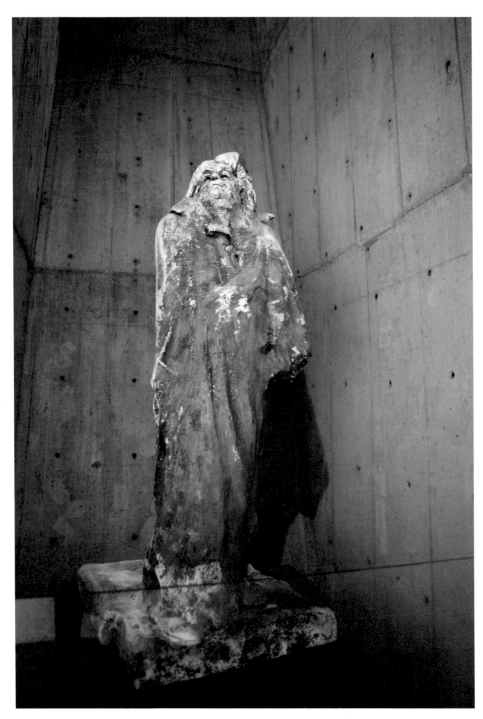

모란 타워 내에 설치된 로댕의 「오노레 드 발자크」

이 공간 전체를 지배하고 있었다. 하늘로 뚫린 높은 천장과 천장을 투사해 들어오는 빛이 조각의 아우라를 배가시켰다. 파리 오르세 미술관에서 봤던 발자크 상이 수많은 유명 배우들로 채워진 블록버스터 연극 무대의 조연 정도였다면 모란 미술관의 발자크 상은 소극장 무대 위에서 단독으로 공연하는 주인공 같다.

사실 이 조각상은 사연이 많은 작품이다. 1891년 프랑스 문인협회의 새 회장으로 뽑힌 에밀 졸라는 이 협회의 창립 멤버이자 프랑스 사실주의 문학의 선구자인 오노레 드 발자크의 사망 40주기를 기념하는 동상 제작을 로댕에게 의뢰했다. 자신의 임기 중에 마무리되길 원했던 에밀 졸라는 3미터에 달하는 발자크 기념 동상을 18개월 내에 완성한다는 조건으로 작품비 3만 프랑의 계약을 제시했다. 이미 조각가로 최고의 명성을 떨치고 있던 로댕은 흔쾌히 의뢰를 받아들였다. 그러나 섣불리 작업을 시작할 수 없었다. 발자크를 영웅적인 인물이나 전형적인 대문호의 이미지로 표현하고 싶지 않았기 때문이다. 그는 발자크의 문학 정신과 그 내면성을 사실적으로 표현하고 싶었다. 그를 위해 발자크와 관련된 책과 각종 자료를 수집했고, 학자나 문인 들을 인터뷰했을 뿐 아니라 작가와 관련된 정보를 하나라도 더 찾기 위해 직접 발자크의 고향인 투렌Touraine까지 여러 번 찾아갈 정도로 열성적이었다. 그러다 보니 사전 조사에만 수년이 걸렸다. 그렇게 여러 해의 연구 끝에 완성한 발자크의 모습은 거구의 남자가 커다란 망토를 걸치고 서서 세상을 응시하는 모습이었다. 생전의 발자크는 사업 실패와 사치스런 생활 때문에 생겨난 엄청난 빚을 갚느라 하루 열네 시간 집필을 할 정도로 몸을 혹사하며 괴물처럼 소설 쓰기에 매달렸다. 『외제니 그랑데』 『인간희극』 『고리오 영감』 같은 주옥같은 소설 900여 편은 그러한 피나는 집필 노동의 결과물이다.

"1828년에 나는 살아가면서 12만 5천 프랑의 빚을 갚기 위해 내 펜밖에 없었다"(G. 랑송, 『랑송 불문학사』, 정기수 옮김, 을유문화사)라고 쓴 그의 글에서도 알 수 있

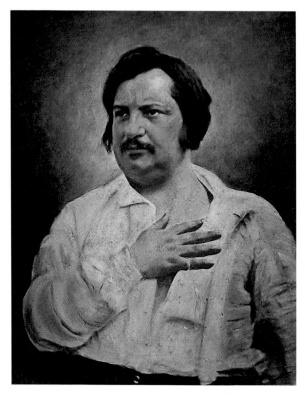

프랑스의 대문호, 발자크의 초상

듯이 발자크에게 집필은 참으로 절박하고도 비장한 삶의 수단이었다. 그래서인지 글을 쓸 때면 망토처럼 생긴 수도사 옷을 작업복 삼아 즐겨 입었다고 한다. 로댕은 발자크의 외모를 충실히 묘사하는 대신 명성 뒤에 감춰진 대문호의 외롭고 비장 했던 삶과 그의 페르소나를 수도복을 입은 모습을 통해 표현하고 싶었던 것이다.

하지만 1897년 6년이 넘는 리서치와 작업 과정을 거쳐 완성된 발자크 석고상 이 드디어 공개되었을 때 협회 사람들은 경악하고 말았다. 자신들이 기대했던 이

상적인 대문호의 모습과는 너무나 거리가 멀었기 때문이다. 게다가 작품은 대충 만들다 만 것처럼 지나칠 정도로 디테일을 생략해버려 거대한 유령처럼 보였다. 당시 사람들은 이 조각상을 보고 '비대한 괴물' '여전히 포장지에 싸인 조각' '큰 부대 안에 든 두꺼비' '선돌' '눈사람'이라고 비웃었다. 로댕은 결국 협회로부터 계약 파기 통보와 함께 받았던 작품비를 다시 돌려주어야 했다. 이에 낙담한 로댕은 석고상 원본을 자신의 집에 보관했고 죽을 때까지 그 누구에게도 팔지 않았다.

사실 「오노레 드 발자크」는 「칼레의 시민」과 함께 로댕의 기념상 중 대표작으로 꼽힌다. 어떤 미술사가들은 발자크 상을 근대 조각의 시발점으로 보기도 한다. 그런 유명 작품이 한국의 미술관에, 그것도 한적한 변두리 미술관에 있다는 사실이 놀라웠다. '그럼 이건 짝퉁?'이라는 생각이 들 수도 있겠지만 국제법상 작가의 작품은 엄격한 보호를 받기 때문에 함부로 복제할 수 없다. 그런데도 나는 이미 뉴욕 현대미술관이나 파리 오르세 미술관, 로댕 미술관 등에서 똑같은 발자크 상을 본 적이 있다. 그게 가능한 건 조각가가 먼저 석고로 원본을 제작한 후 나중에 청동으로 캐스팅해 한정 에디션을 만들기 때문이다. 로댕이 생전에 만들었던 발자크 석고상 원본은 현재 파리의 오르세 미술관에 소장되어 있다. 그러니까 우리가 미국이나 유럽의 다른 미술관에서 볼 수 있는 발자크 상은 1939년 로댕 사후 22년이 지나서 만들어진 청동 조각상들인 것이다. 한데 모란 미술관의 발자크 상은 청동으로 만든 게 아니었다. 회색 톤으로 전체 색이 변하긴 했지만 본래 하얀 석고상이다. 나같이 의심 많은 관람객이 많은 걸까? 타워 벽 한쪽에 자세한 설명이 붙어 있었다. 요약하자면 이렇다. 이 발자크 석고상은 루브르 박물관에서 20세기 중반에 교육용으로 제작한 것이다. 국내에는 30여 년 전에 들어온 것으로 추정되는데 보관상의 문제로 훼손이 많이 되었으나 잘 복원되어 2010년 개인 기증을 통해 이곳에 설치된 것이다.

자연과 연결된 전시실, 네 명의 작가

———————

모란타워를 벗어나 본관 건물로 향했다. 아이보리 건물에 갈색 지붕을 얹은 단아한 1층 건물이다. 뒤로는 금남산의 수려한 풍경이 펼쳐지고, 앞으로는 환하고 넓은 뜰이 있는 아름다운 자연 속 미술관이다. 본관 건물은 지순 전 연세대 교수가 설계했다. 여성으로서는 한국 최초로 건축사 자격을 따낸 여성 건축사 1호다. 초록색 기둥 네 개가 인상적인 입구를 지나 내부로 들어서니 로비가 나왔다. 서양의 고딕양식처럼 위로 뾰족하게 솟은 나무 지붕이 시선을 끈다. 지붕 맨 위는 유리로 마감해 자연광이 들게 해놓았다. 전시실은 1층과 지하층까지 크게 네 개로 구성되어 있고, 다시 여섯 개의 전시 공간으로 나뉘었다. 1층 전시실에는 반원 형태의 둥근 테라스들이 있어 바깥의 자연경관을 감상할 수 있도록 해놓았다. 하얀 건물 내부에서도 외부의 자연경관과 단절되지 않고 자연스레 연결되도록 한 건축가의 의도가 고스란히 느껴졌다. 대부분의 미술관에서는 작품을 창 바로 앞에 놓는 걸 꺼려하는데 이곳에서는 테라스 쪽 자리가 가장 아름다운 배경을 가진 최고의 명당일 수도 있겠다는 생각이 들었다.

내가 방문했을 때는 〈색의 언어〉라는 주제의 기획전이 열리고 있었다. 다양한 색의 의미와 가치를 네 명의 개성 있는 작가들이 각자의 조형언어로 풀어낸 그룹전으로, 회화부터 조각, 설치까지 다양한 매체의 작품이 전시되어 있었다. 1층에는 기하학적인 문양이 반복되는 퀼트 천 위에 색 점을 찍어 표현하는 양주혜 작가의 작품과, 건물이나 공간의 문제를 색을 통해 표현하는 이소영 작가의 조각이 설치되어 있었다. 전시실 명당자리는 이소영 작가의 조각 하나가 차지하고 있었다. 공간의 이미지를 담은 푸른색 필름지를 투명 아크릴 박스 안에 설치한 작품이 창밖에 비치는 빨간 단풍나무와 묘하게 어울렸다.

〈색의 언어〉 전이 열리고 있는 미술관 내부

양주혜 작가의 작품이 걸린 방

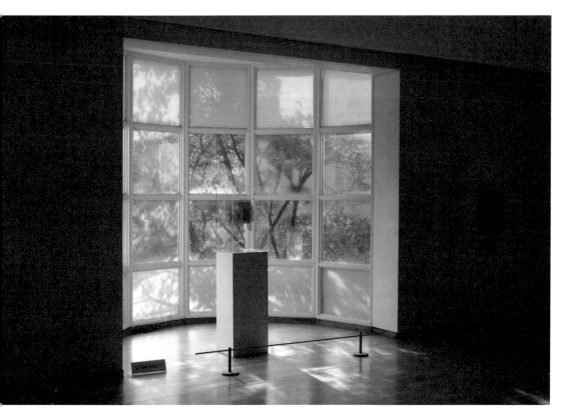

바깥의 빨간 단풍나무와 어울리는 이소영 작가의 조각

국대호의 작품이 설치된 전시실에서 체험 수업을 하는 아이들

LED 라이트를 이용한 정운학 작가의 설치작품

지하에는 국대호 작가의 차가운 추상회화 시리즈와 정운학 작가가 LED 라이트를 이용해 만든 책 모양의 '입체적 회화' 작품들이 전시되어 있었다. 국대호 작가의 작품이 설치된 방에는 한 무리의 학생들이 모여 앉아 미술 체험 수업을 하고 있었다. 담임 선생님 인솔하에 온 초등학교 고학년으로 보이는 학생들이었다. 미술관 에듀케이터처럼 보이는 젊은 여선생님은 아이들에게 종이와 채색도구를 나눠주고 작품에 대해 열심히 설명을 하고 있었고, 인솔자로 보이는 중년의 남선생님은 수업 진행을 돕고 있었다. 아이들은 의자도 없이 바닥에 쭈그리고 앉아 활동지에 그림을 그렸지만 불편한 기색 하나 없이 신난 표정이었다. '아무렴 교실보다야 미술관이 훨씬 더 좋겠지.' 저 아이들은 지금 미술관에 와서 좋은 것도 있겠지만 교실을 벗어난 이 하루가 너무도 행복할 것이다. 수업에 방해가 되지 않게 입구에서만 작품을 본 후 조용히 1층으로 다시 올라왔다.

조각공원에서 만난 이 대리

———

모란 미술관 최고의 자랑은 뭐니 뭐니 해도 조각공원이다. 8,600여 평에 달하는 야외 전시장에 약 110여 점의 조각들이 설치되어 있으니 수도권에서는 꽤 큰 조각공원이라 하겠다. 대중에 잘 알려진 국내외 유명 조각가부터 낯선 이름의 신진 조각가들까지 청동, 돌, 시멘트, 나무 등 자연과 어울리는 재료로 만들어진 다양한 작품들이 공원 곳곳에 산재해 있다.

작품의 주제도 종교적인 것부터 동물, 집, 사람, 추억 등 다채롭고, 형식도 구상부터 추상적인 현대 조각까지 상당히 넓은 스펙트럼을 자랑한다. 어린 소년, 소녀가 숨바꼭질 놀이를 하고 있는 모습을 모티프로 삼은 김연국의 「세월의 흔적」

은 '꼭꼭 숨어라, 머리카락 보인다' 하며 놀던 어릴 적 추억을 떠올리게 한다. 김상균의 「더 뉴 캐슬 IIThe New Castle II」는 새로운 주거문화가 만든 신新계급사회를 상징하는 듯하다. 도심 속 고급 아파트들은 '캐슬castle'이나 '팰리스palace'라 이름 지어진 곳들이 많지 않던가. 국적 없는 건축 양식의 조합으로 만들어진 도심 속 성에 대한 풍자 같기도 하다.

그 밖에도 난해하지 않고 재미있거나 정감 어린 작품들이 많았다. 그중 가장 눈길을 끈 건 임영선의 「사람들-오늘」이라는 조각이었다. 나체의 건장한 여덟 남자가 긴 통나무 같은 것을 어깨에 함께 지고 걸어가고 있다. 근데 통나무가 너무 무거운 걸까? 그들의 얼굴은 모두 나무 속으로 파묻혀 들어가 보이지 않는다. 앞의 다섯 명은 묵묵히 전진을 하고 있지만 뒤에선 분란이 생겼다. 마치 "난 안 할래. 너무 힘들어"라며 한 명이 빠져나가려 하자 뒤를 따르던 이들이 "네가 빠지면 우린 더 힘들어. 네 몫까지 우리가 짊어져야 하잖아"라며 못 나가게 막아서고 있는 것 같다. 발목에 단 족쇄가 서로 연결되어 있기 때문에 어차피 그 누구도 빠져나갈 수 없는 구조다. 작가는 이 작품을 통해 사회의 부조리함을 고발하려 한 걸까? '갑'이 만든 불합리한 사회구조 속에서 하루하루를 버티며 살아가는 평범한 '을'들의 모습을 표현한 건 아닐까?

잠시 임영선의 조각에서 눈을 돌려 반대쪽을 보았다. 구본주의 「이 대리의 백일몽」이 눈에 와 박힌다. 한 손으로 운전대를 폼 나게 잡고 질주하는 이 대리. 포즈는 중형 세단이라도 탄 듯 멋지나 현실은 아슬아슬한 스케이트보드를 타고 달리는 중이다. 일상을 벗어나고픈 샐러리맨의 욕망을 표현한 걸까? 이 대리의 조각을 보는 순간 인기리에 방영했던 케이블 드라마 「미생」에 등장하는 박 대리의 모습이 떠올랐다. 종합상사 IT 영업팀 소속 박 대리는 거래처에 쓴소리를 못해 늘 직장 안팎에서 무시를 당하는 인물이다. 대학원에 진학해 공부를 더하고 교수가 되

임영선, 「사람들–오늘」

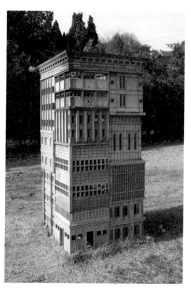

김상균, 「더 뉴캐슬 II」

모란 미술관 조각공원에 설치된 다양한 작품들

구본주, 「이 대리의 백일몽」

고 싶지만 식솔들의 생계를 책임져야 하는 가장이기에 오늘도 어쩔 수 없이 출근을 한다. 하지만 아이들과 부하 직원들에게만큼은 멋진 아빠로, 카리스마 넘치는 상사로 인정받고 싶다. 드라마 속 박 대리는 구본주의 이 대리처럼 현실을 박차고 나가 신나게 질주하고픈 대한민국의 평범한 직장인 모습 그대로였다. 구본주는 언젠가 한 인터뷰에서 자신의 조각이 리얼리즘 정신을 담고 있지만 유머러스하게 보이는 것은 작품 속 인물들 속에 자신의 모습을 투영시키기 때문이라고 말한 적이 있다. 스케이트보드 선수처럼 멋지게 폼은 잡았으나 아슬아슬한 질주를 하고 있는 이 대리는 어쩌면 불안한 '미생', 작가 자신의 모습인지도 모른다.

미술계에선 구본주를 '요절한 천재 조각가'로 기억하는 이들이 많다. 2003년 갑작스런 교통사고로 타계했는데, 당시 그의 나이 겨우 서른일곱이었다. 386세대의 전형으로 대학 시절부터 현실 비판적인 시각을 가졌던 구본주는 자본주의 사회의 계급성을 주요 모티프로 삼아 작업했다. 노동자, 농민, 샐러리맨 등 부조리하면서도 팍팍한 현실을 살아가는 보통 사람들의 모습을 생생하면서도 해학적으로 풀어낸 그의 작품은 일찌감치 평단의 인정을 받았다. 돌, 나무, 쇠 등 재료를 다루는 탁월한 솜씨와 탄탄한 형상화 능력을 가졌던 그는 이미 20대 후반에 떠오르는 신진작가로 주목을 받았다. 대학 졸업 이듬해에 MBC가 주최한 한국구상조각대전에서 대상을 받았고, 1995년에는 제1회 모란미술대상전에서 '모란미술작가상'을 받았다. 이 상은 모란 미술관이 전도유망한 젊은 조각가를 지원하기 위해 창설한 것으로 1997년 이후에는 '모란조각대상'으로 이름을 바꾸고, 재료비에 고심하는 가난한 작가들에게 보탬이 되었다. 몇 해 전까지만 해도 모란조각대상 수상자 발표 소식을 신문 보도를 통해 접했는데, 2007년 이후로는 수상자 소식을 통 듣지 못했다. 아마도 개인이 운영하는 사립미술관이다 보니 여건상 작가 지원을 지속적으로 하기 쉽지는 않을 것이라 짐작할 뿐이다.

모란 미술관의 숨은 명소들

———

조각공원을 찬찬히 돌아본 후 산책로를 따라 뒤뜰로 향했다. 가을바람은 제법 쌀쌀했지만 바스락바스락 낙엽 밟는 소리가 좋았다. 뒤뜰로 이어진 산책로 곳곳에도 조각 작품들이 숨어 있어 찾는 재미가 쏠쏠하다. 5분쯤 걸었을까? 인상 좋은 할아버지가 바윗돌 위에 앉아 미소 띤 얼굴로 어딘가를 응시하고 있다. 손에는 노

트와 펜을 들고 있다. 영락없는 시인의 포스다. 바로 피천득 시인의 동상이다. 그는 순수 서정 시인이자 수필가였고, 대학 교수이자 영문학자였다. 그의 시는 별로 기억이 안 나지만 중·고등학교 시절 배웠던 『인연』이란 수필의 끝 문장은 세월이 지난 지금도 머릿속에 그대로 남아 있다.

"그리워하는데도 한 번 만나고는 못 만나게 되기도 하고 일생을 못 잊으면서도 아니 만나고 살기도 한다. 아사코와 나는 세 번 만났다. 세 번째는 아니 만났어야 좋았을 것이다."

_피천득, 『인연』(샘터, 2007)

얼마나 공감이 가는 말인가. 살다 보면 그립고 만나고 싶은 친구나 옛 연인이 있게 마련이다. 그런데 우리는 그립다고 그리운 사람을 다 만나고 살지는 않는다. 낙엽이 떨어지는 계절에 모란 미술관을 찾으면 왠지 피천득 선생처럼 아름다운 서정시를 쓸 수 있을 것 같기도 하다. 피천득 선생의 동상을 바라보다가 문득 실물과 얼마나 닮았는지 궁금해졌다. 스마트한 세상, 스마트하게 살아야 한다. 호주머니 속 스마트폰으로 바로 검색해보았다. '하하, 진짜 닮았구나.' 앞머리가 거의 없는 넓은 이마, 작은 눈, 생전에 즐겨 입던 카디건까지도 말년의 선생 모습과 똑같다. 만약 조각가가 피천득 선생을 정감이 넘치는 따뜻한 이웃집 아저씨 같은 문학가로 표현하고 싶었다면 이 동상은 성공적으로 보인다. 하지만 로댕의 발자크 상에서 보았던 대문호의 내면까지 형상화하기 위한 치열한 작가적 고뇌가 느껴지지 않아 아쉽기도 했다. 물론 그런 걸 기대하는 것 자체가 무리일 수 있겠지만.

피천득 동상 뒤편에는 작은 오두막집이 하나 세워져 있다. 펜스가 쳐져 있어 관람객이 들어갈 수 없는 개인 공간이다. 언젠가 모란 미술관 관장의 인터뷰 글을

산책로를 따라 걷다 보면 피천득 선생의 동상을 만날 수 있다

이연수 관장이 작업실로 쓰는 오두막집

읽은 적이 있다. 그저 미술이 좋아서 작품을 수집했고, 땅을 사들여 결국 미술관까지 짓게 되었다는 이연수 관장. 개인 미술관이다 보니 처음부터 운영과 재정적 어려움이 많았을 테고 마음고생도 많았을 것이다. 열 평 남짓한 이 통나무집은 전시회 구상을 하거나 손님(주로 작가들)들과 담소를 나누거나 직접 작품을 제작하는 등 그녀만의 전용 휴식 공간이자 작업실이다. 가끔 일상에 너무 지치고 힘들 때 저런 숲 속 오두막집에 와서 휴식하며 책 읽고 산책하면 참 좋겠다는 생각이 절로 들었다.

　미술관 뒷길을 한 바퀴 돌아 다시 앞뜰로 나왔다. 밖으로 나가기 전, 미술관 카페에 잠시 들렀다. 뒤뜰의 오두막집처럼 통나무로 지은 아담한 카페다. 세미 앤

티크 가구로 채워진 카페 안은 오전 시간이라 그런지 손님이 한 테이블밖에 없었다. "커피 한 잔 마시고 갈래?" 내 질문에 답하는 대신 남편은 시계를 보여주며 눈을 흘겼다. 곧 아이를 데리러 유치원에 가야 하는데 자신의 목적지인 모란공원은 여적 들르지 않아서다. 모란공원을 가야 하는 걸 깜박하고 있었다. 모란공원은 모란 미술관 지척에 있었다. 미술관 입구에서 골목길을 따라 5분 정도 걸었더니 바로 모란공원 푯말이 보였다. 정확한 명칭은 '마석 모란공원 민족민주열사묘역.' 입구에는 커다란 그림으로 된 친절한 묘지 안내도가 있었다. 전태일, 박종철, 문익환, 계훈제, 김진수, 김남식, 김근태, 천세용…… 이름만 들어도 가슴 아픈 우리 근현대사의 주인공들이 모란공원에 잠들어 있다. 남편과 나는 말없이 산책하듯 공원묘지를 둘러보았다. 어쩌면 우린 둘 다 대학생으로 살았던, 그 치열했던 80년대와 90년대 초를 떠올리고 있었는지도 모른다. 왠지 숙연해졌다. 묘비 앞에 꽂아 놓은 꽃들이 참으로 곱고 화려했다. 자세히 보니 모두 조화였다. 생화 대신 절대 시들지 않는 만발한 조화로 묘비를 장식한 건 여기 누워 있는 이들의 삶이 너무도 짧고 안타까웠기 때문은 아닐까? 채 피지도 못하고 20대의 젊은 나이에 져버린 아까운 꽃들이 너무 많다. 다음에는 봄꽃이 흐드러지게 필 때 진짜 꽃을 사들고 다시 한 번 찾아오고 싶다.

모 란 미 술 관

주소	경기도 남양주시 화도읍 경춘로 2110번길 8
전화번호	(031)594-8001~2
홈페이지	www.moranmuseum.org
관람시간	11월~2월 09:30~17:00 3월, 10월 09:30~17:30
	4월, 9월 09:30~18:00 5월~8월 09:30~18:30 (매주 월요일 휴관)

8년만의 재회

2014년 4월, 유난히도 쾌청한 어느 봄날 아침, 서둘러 경기도 광주로 향했다. 오늘의 목적지는 영은 미술관. 분당 우리 집에서 차로 30분 남짓하니 이 정도면 아주 가까운 거리다.

영은 미술관은 수려한 자연경관을 자랑하는 천혜의 자리에 위치해 있다. 앞쪽으로는 자연보호구역인 경안천이 흐르고 뒤로는 잣나무 숲이, 옆으로는 드넓은 야생화 밭이 펼쳐진다. 그래서 날씨가 좋은 봄이나 가을에 도시락 싸들고 소풍 가기 딱 좋다.

사실 내게 영은 미술관은 좀 특별하다. 2003년부터 2006년 사이 그러니까 한국에 귀국해서 박사과정을 밟기 위해 영국으로 다시 떠나기 전까지 약 3년간 분당에 살면서 참 자주 찾았던 곳이다. 석사과정 때 영국의 레지던시 프로그램에 관한 소논문을 한 편 쓰면서 자연스럽게 한국의 사례도 살펴보게 되었는데, 당시만 해도 한국에는 제대로 된 레지던시 프로그램을 운영하는 곳이 없었다. 우연히 알게 된 영은 미술관은 국내 초유의 규모로 입주 작가를 위한 창작 공간과 숙소까지 운영하고 있어 상당히 놀란 기억이 있다. 김아타, 윤영석, 육근병, 박미나, 지니서, 함연주 등 지금은 국내외 미술계에서 주목받는 작가로 성장한 이들 아티스트 모두 '영은 창작 스튜디오'를 거쳐 간 입주 작가들이다.

주차장 옆 매표소에서 표를 산 후 오르막길을 걸어 올라갔다. 미술관은 도로변보다 지대가 높은 산자락에 위치해 있다. 청

영은 미술관

명한 하늘, 너른 잔디밭, 아치형 지붕을 얹은 견고해 보이는 미술관 건물. 참 오랜만에 보는 풍경이다. 거의 8년 만에 다시 찾은 영은 미술관에 들어서자 마치 소식 끊긴 옛 지인을 만난 듯 설레고 긴장됐다. 세월의 변화를 알려주듯 미술관 주변의 나무나 풀들이 많이 자라 녹음이 우거진 근사한 자연미술관으로 변모해 있었다. 미술관 앞 너른 잔디밭에도 새로운 야외 조각들이 많이 들어서서 멋진 조각공원으로 변신해 있었다. 구멍이 숭숭 뚫린 초록색 파프리카, 뚱뚱하고 알록달록한 숫자 6, 나뭇잎이 없는 앙상하고 기다란 나무들, 달처럼 둥글게 몸을 말고 있는 사람, 음표같이 생긴 빨간 숟가락들, 책을 읽고 있는 얼굴 없는 남자 등 조각 공원에는 우리의 상상력을 자극하는 재미난 형상들이 가득했다. 아이 데리고 오면 참 좋겠다는 생각이 절로 든다. 아니나 다를까 엄마와 함께 미술관 나들이를 온 꼬마 관람객들이 잔디밭을 마음껏 누비고 다닌다. 조각공원 한편에는 산 위에서 흘러내리는 실개천도 있어서 아이들은 마냥 신난 표정이다.

황일인 건축가가 설계한 미술관 건물은 유리와 석조로 마감해 차가우면서 도도해 보이기까지 한다. 하지만 아치형의 지붕 세 개가 나란히 있어서인지 아이들이 그린 산등선을 닮았다. 미술관 건축치곤 그리 특별하거나 화려하지는 않지만 자연 속 미술관답게 주변 환경과 조화를 이루는 깔끔한 건물이라는 인상을 준다.

내부는 또 얼마나 변했을까? 궁금증을 안고 조심스레 내부로 들어섰다. 로비는 예전보다 훨씬 경쾌하고 밝은 공간으로 꾸며져 있었다. 원래부터 층고가 높아 환하고 밝은 공간이었지만 한쪽 벽에 아이들이 좋아할 만한 캐릭터들이 잔뜩 그려져 있어 더 따뜻하게 느껴졌다. 애니메이션 감독과 만화가로 활동하는 박상혁 작가의 작품이었다. 그가 개발한 사각형 얼굴의 '네모나네'와 '세니'라는 강아지 캐릭터 조각상이 로비 양가에서 관람객들을 맞이하고 있었다. 아치형 유리 천장에서 들어오는 아침 햇살이 이날따라 유난히도 따사롭다.

미술관 앞 너른 잔디밭은 어느덧 멋진 조각공원으로 변신해 있다

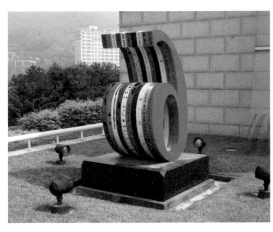

조각공원에 설치된 6기 레지던시 작가들의 협업 작품

로비 벽을 장식한 박상혁 작가의 캐릭터 작품

2층 제2전시장에서 외부를 바라본 모습

박철 작가의 개인전이 열리고 있는 제1전시장 내부

로비 왼쪽에 있는 제1전시장으로 향했다. 130평 공간에 벽면 높이가 무려 7미터나 되는 이곳은 영은 미술관에서 가장 큰 전시실이다. 규모가 크다 보니 회화뿐 아니라 조각, 대형 설치 등 다양한 방법으로 전시를 연출할 수 있다. 예전에 이 방에 지니서 작가가 만든 거대한 통로 같은 대형 설치작품이 있었는데 아직도 생생하게 기억난다. 강렬한 선과 색채로 이루어진 2차원의 회화를 3차원적 공간으로 확대한 그녀의 작업은 관람객들에게 새로운 공감각적 경험을 선사했다. 이번에는 박철 작가의 개인전이 열리고 있었다. 그는 한지를 이용해 독특한 부조를 만드는 일명 '한지부조회화' 장르에 큰 획을 이어가는 작가다.

전시장 모습을 카메라로 몇 컷 담고 있는데 로비에서 부산스러운 소리가 들려왔다.

작가를 만나는 특별한 '예스 데이 Yes Day'

────────

"이은화 선생님이시죠?" 로비로 나서는데 며칠 전 통화했던 이지민 학예팀장이 반갑게 맞아주었다. 그녀는 오늘 있을 '예스 데이' 프로그램의 진행자이기도 했다. 예스 데이는 'Young Eun Artist Studio Tour Day'의 약자로 영은 미술관과 창작 스튜디오를 큐레이터의 해설과 함께 둘러보는 프로그램이다. 대부분의 미술관들이 운영하는 30분에서 1시간짜리 도슨트 전시 해설 프로그램과 달리 예스 데이는 오전 11시부터 3시간 동안 진행되기에 점심식사까지 제공된다. 유료지만 전시만 보는 게 아니라 작가의 작업실까지 방문해 작가와 직접 이야기도 하고 작업 과정도 볼 수 있는 특별한 기회라 미술 애호가들에게 큰 호응을 얻고 있다.

박선주 관장님을 포함해 열다섯 명 안팎의 '예스 데이' 참가자들이 모두 온

데보라 킴 전시 광경

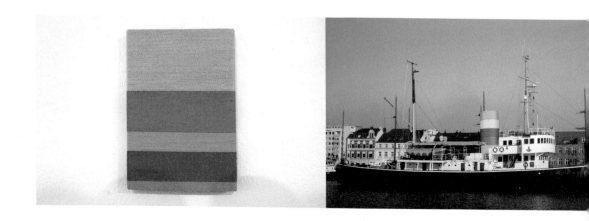

걸 확인한 후 프로그램은 바로 진행되었다. 오늘의 투어는 2층 제2전시실에서 열리고 있는 재독작가 데보라 킴의 개인전을 보는 것으로 시작되었다. 영은 창작 스튜디오 9기 작가인 그녀는 오랜만에 고국에 방문해 6개월 정도 이곳에 체류하며 작업한 결과물을 선보였다. 색면들이 일련의 규칙에 따라 화면을 분할하고 있는 그녀의 작품들은 서구의 미니멀리즘 회화를 닮았다. 그런데 자세히 보니 색면을 채운 재료가 물감이 아닌 실이다. 관람객들은 그저 고운 색실의 아름다움에 감탄하는 듯했으나 나는 '실'과 '감기'라는 지극히 평범한 소재에 큰 흥미를 느끼긴 못했다. 오히려 색실을 일일이 감아서 저런 회화 한 점을 만들어내려면 얼마나 시간이 걸리는지, 여기 걸린 작품들을 다 만드는 데 얼마의 제작 기간이 걸렸을지가 더 궁금했다. 한쪽 벽에는 그녀가 독일에서 했던 과거의 한 프로젝트 사진이 걸려 있었다. 항구에 떠 있는 배 위의 둥근 구조물을 색실로 감은 대형 설치작품이었다. 사진을 보는 순간 어쩌면 그녀에게 실을 감는 행위는 단순한 작품 제작이 아니라 수행에 가까운 일일지도 모른다는 생각이 들었다. 작가로 데뷔한 이래 결혼도 하지 않고 오로지 실 감기 작업만 꾸준히 해왔다는 그녀의 말에 마음까지 숙연해졌다. 잠시나마 한 작가가 작품 제작에 쏟아붓는 열정과 에너지를 물리적 시간과 효용성으로 계산해보려 한 마음이 부끄러워졌다.

다음 순서는 지하에 위치한 제3전시실에서 열리는 박현주 작가의 개인전 관람이었다. 일본서 공부한 작가는 빛을 이용하지 않고 빛을 그려내는 재주를 가지고 있었다. 다소 어둡게 연출한 지하 공간 벽면에 걸린 그녀의 회화 작품들은 물감의 특수성과 기법 때문에 자체적으로 빛을 발산하는 일종의 시각적 환상을 불러일으켰다.

어느덧 점심시간. 위장에서 뭔가를 넣어달라는 신호를 보냈다. 직원의 안내에 따라 작가들 숙소가 있는 연구동 식당으로 갔다. 예전에도 전시나 세미나 관계로

영은 미술관에 종종 왔지만 식당은 처음이었다. 미술관동 뒤편 산자락에 자리한 연구동은 참 조용한 곳이었다. 주변의 봄꽃 풍경도 굉장히 아름답다. 2층에 위치한 식당은 탁 트인 전망이 탁월했다. 특히 식당 테라스 자리는 영은 미술관에서 전망이 가장 좋기로 소문난 명당이었다.

식사는 뷔페로 차린 한식이 준비되어 있었다. 각종 나물 반찬에 잡채와 겉절이 김치까지 보는 순간 침을 꼴깍 삼켜야 했다. 사실 서울의 중심부도 아니고 경기도 변두리에 위치한 미술관까지 일반 관람객이 찾아오기란 쉽지 않다. 이왕 먼 길까지 온 관람객이 이렇게 미술관 식당에서 맛있는 밥까지 먹을 수 있다면 그건 정말 특별한 경험이 될 것이다. 그래서 지역이나 시골 미술관일수록 카페나 식당 같은 부대시설에 더 투자를 해야 한다는 게 나의 믿음이다. '비빔밥이 맛있는 미술관' '칼국수가 맛있는 미술관' 뭐 이런 것도 괜찮지 않은가.

점심식사 후 일정은 입주 작가들의 스튜디오 방문이었다. 지하 전시실에서 봤던 박현주 작가의 스튜디오로 먼저 이동했다. 쓰다 만 물감과 붓, 최근 읽고 있는 책, 작가가 늘 부담을 느낀다는 비싼 금박지 재료와 일본 유학 시절 그렸다는 성 모자상이 그려진 이콘화, 막 포장을 끝낸 작품들, 벽에 덕지덕지 붙어 있는 테이프 자국들……. 작가의 생생한 창작 현장을 보자 나뿐 아니라 관람객들의 호기심 어린 질문들이 쉴 새 없이 쏟아졌다. 방문객들이 두서 없이 쏟아내는 질문에 당황할 법도 한데 박현주 작가는 친절한 국어 선생님처럼 차분하게 모든 질문에 최선을 다해 답해주었다. 가장 인상적이었던 답변은 작가가 자신의 작업 과정을 일컬어 "빛을 쌓는다"라고 말한 것이다. 회화라는 평면 위에 다양한 각도에서 보이는 빛의 일루전을 담아내는 그의 작품은 그래서 때로는 조각이나 부조처럼 보인다.

다음으로 프랑스에서 활동하는 채성필 작가의 스튜디오도 볼 수 있었다. 그

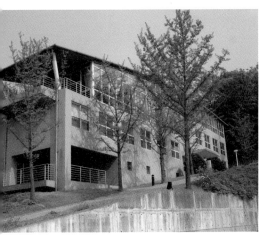

전망이 아름다운 영은 미술관 식당 전경

박현주 작가의 창작 스튜디오

영은 미술관 창작 스튜디오 입체동

예스 데이 참가자들에게 작품 설명 중인 채성필 작가

는 회화 작가이지만 조각이나 설치를 하는 작가들을 위한 입체동에 입주해 있었다. 그의 작업은 세계 도처에서 채취한 다양한 색의 흙물을, 은분을 바른 캔버스 표면 위로 흘러내리게 하는 독특한 방식을 취하고 있었다. 한국의 수묵채색화에서 보던 섬세함과 고귀함, 그리고 서구의 액션페인팅에서 보던 운동감과 리듬감이 동시에 느껴졌다. 작가는 작업 과정이 까다롭고 대형 캔버스를 이리저리 자유롭게 움직이며 작업해야 해서 큰 공간이 필요했다고 한다.

실, 금박, 흙, 은분 등 비록 재료와 제작 방법은 다르지만 오늘 만난 입주 작가들은 모두 자연에서 나온 재료를 사용한다는 공통점을 갖고 있었다. 물론 사진작가 김아타나 미디어아트를 하는 이한수, 엑스레이 필름지를 이용한 설치작가 한기창 같은 작가들도 이곳에 입주한 전례가 있으니, 재료가 입주 작가 선정에 영향을 주진 않을 것이다. 그럼에도 영은 미술관 입주 작가들을 만날 때마다 종종 듣는 얘기는 이곳에 입주하면 경안천변이나 주변 잣나무 숲을 산책하면서 주변 풍경을 살피게 되고 자연스럽게 자연과 관계된 새로운 프로젝트나 기존의 것과는 전혀 다른 작품을 구상하게 된다는 것이다.

새로운 창작을 위해 작가들은 때로 단절이 필요하다. 내가 살던 도심, 일상으로부터의 단절이. 이곳의 아름다운 자연경관이 작가들에게도 좋은 작품을 만드는 자양분이 되길 바라본다.

아픈 가족사를 넘어 복합문화 공간으로

———

그런데 어떻게 경기도 광주의 산자락에 이렇게 큰 규모의 미술관과 창작 스튜디오가 만들어졌을까? 2000년 개관한 영은 미술관 설립의 역사에는 한 기업인의

아픔이 서려 있다. 국내 대표적 섬유회사 가운데 하나인 대유의 창업자 고 이준영 회장이 바로 그 주인공이다. 1992년 아버지는 자신보다 먼저 하늘로 떠난 큰아들 고 이상은 대유 회장을 기리기 위해 대유문화재단을 설립했고, 그것이 영은 미술관의 토대가 되었다. 이준영 회장은 자신의 회고록에 미술관 설립 배경에 대해 이렇게 쓰고 있다.

> "내 이름 이준영의 마지막 글자인 '영'자와 큰아들 상은이 이름의 마지막 글자인 '은'자를 따서 '영은 미술관'이라고 지은 것이다. 이 사업을 통해서 상은이를 영원히 기념하고 싶고, 또 한편으로는 내 일생의 마지막 사업임을 후손들에게 남기고 싶다. 이 사업을 통해 한국 현대미술진흥발전에 기여하고 세계 미술 속에 한국 미술의 위상을 높이고 싶다는 생각에서 이렇게 명명한 것이다."
>
> _이준영, 『작게, 낮게, 강하게』(큐라인, 2000)

이렇게 한 기업인의 아픈 가족사를 배경으로 설립되긴 했으나 영은 미술관은 창립자의 의지를 아직까지는 잘 지켜나가고 있는 것 같다. 입지적 여건의 불리함에도 불구하고 여러 굵직한 전시들을 개최해 서울서 일부러 찾아오는 관람객이 더 많다고 한다. 최근에는 지역 미술관의 국제적 네트워크에 신경을 많이 쓰는 듯했다. 2013년에 열린 국내 공·사립 미술관들과의 매칭 작가 교류전에 이어, 2014년에는 일본을 대표하는 지역 미술관인 '가나자와 21세기 미술관'과 국내 공·사립 지역 미술관 다섯 개 관이 연계한 〈협업의 묘미〉라는 전시를 개최했다. 또한 지역 미술관들의 현재와 미래를 고민하는 의미 있는 심포지엄도 열어 주목을 받았다. 전시뿐 아니라 1년에 네 번 토요일에 열리는 '마티네 콘서트', 가을에 열리는 '수아

레 콘서트' 등 미술관 내에서 열리는 해설이 있는 음악회는 가족 단위 관람객들에
게 인기 만점이다. 해마다 어린이날이면 미술 대회도 열려 인근에 사는 유치원생
부터 중학생까지 미술에 재주 있는 어린 친구들이 죄다 모여 그림 솜씨를 자랑한
다. 교육팀 직원 말로는 입주 작가들이 심사위원이라 판에 박힌 잘 그린 그림이나
부모의 손길이 느껴지는 작품은 떨어지고, 기상천외한 발상이 담긴 창의적인 그림
들이 주로 상을 받는다고 한다.

　　또한 평일에는 전통 규방공예나 도자기, 유리공예를 배울 수 있는 성인 아카

영은 미술관은 미술 창작, 감상, 교육, 체험이 공존하는 복합문화 공간이다

김윤경 작가가 디자인한 테이블 세트로 꾸며놓은 북 카페테리아

데미가, 주말에는 도예, 판화 작가와 함께하는 '주말 공방체험' 프로그램이 열려 다양한 연령대의 사람들이 다양한 목적으로 이곳을 찾고 있다. 이 밖에도 학생들이 숙박하며 미술을 체험하는 아트캠프, 야외 결혼식, 생일파티 등 각종 행사와 이벤트가 끊임없이 열리는 이곳은 지역을 대표하는 최대 복합문화공간으로 거듭나고 있다. 이렇게 영은 미술관은 단순히 전시만 보는 미술관이 아니라 작가들의 스튜디오와 전시장, 미술 교육과 체험이 공존하는 창작과 체험의 산실인 것이다.

　빡빡했던 예스 데이 일정을 마치고 미술관 1층 북 카페테리아에 들렀다. 책꽂이 앞 의자와 테이블의 디자인이 예사롭지가 않다. 기하학적인 패턴으로 이루어진 세련된 디자인의 테이블 세트들은 나중에 확인해보니 김윤경 작가의 작품이었다. 카푸치노 한 잔을 시켜 창가에 자리를 잡았다. 대나무 숲과 초록의 넓은 잔디가 보이는 탁 트인 전망이 마음까지 시원하게 만든다. 얼마 만에 가져보는 여유로운 티타임인지 모르겠다. 어쩌면 영은 미술관의 가장 큰 매력은 자연 속에서 문화와 예술의 향기를 느낄 수 있는 휴식 같은 미술관이라는 점이 아닐까.

영 은　미 술 관

주소	경기도 광주시 쌍령동 8-1
전화번호	(031)761-0137
홈페이지	www.youngeunmuseum.org
관람시간	하절기 10:00~18:30 \| 동절기 10:00~18:00 (17:00까지 입장 가능, 월요일 휴관)

정원이 탐나는 곳,
호암 미술관

주소　　경기도 용인시 처인구 포곡읍 에버랜드로 562번길 38
전화번호　(031)320-1801~2
홈페이지　hoam.samsungfoundation.org
관람시간　화요일~일요일 10:00~18:00(관람 종료 1시간 전까지 입장 가능, 매주 월요일 휴관)

경기도 용인에는 한국민속촌, 에버랜드, 캐리비안 베이 등 가족 나들이 명소들이 참 많다. 하지만 이러한 시끌벅적한 장소에 질린 사람들에게 꼭 추천하고 싶은 곳이 있다. 바로 조용하면서도 여유로운 휴식이 가능한 호암 미술관이다.

호암 미술관이란 이름은 삼성그룹의 창업자인 고 이병철 회장의 호를 딴 것으로 미술관 역시 미술 애호가였던 그가 생전에 수집한 한국 미술품을 바탕으로 1982년에 문을 열었다. 「수월관음도」와 같은 중요한 고려불화를 비롯해 조선시대 백자, 산수화, 서예, 목공예 작품들에 이르기까지 고 이병철 회장이 30여 년에 걸쳐 수집한 한국 미술의 백미

들을 살펴볼 수 있다.

사실 호암 미술관은 미술관 자체보다 1997년 개관한 정원으로 더 유명하다. '희원熙園'이라 불리는 미술관 정원은 주변 자연경관을 자연스레 끌어들인 차경정원으로 한국 전통 정원의 운치와 멋을 보여주고 있다. 작은 섬을 품은 네모난 연못을 중심으로 아늑한 정자와 운치 있는 돌담, 다보탑과 현묘탑, 잘 꾸며진 산책로와 사계절이 아름다운 꽃밭 등, 이 모든 것이 한옥 양식의 미술관 건물과 어우러져 마치 한 폭의 그림을 연상하게 한다.

정원 곳곳에서 만나는 할미꽃, 초롱꽃, 원추리, 백리향, 모란, 석산 등 갖가지 꽃과 풀, 나무 들 역시 이곳의 명물이다. 해서 꽃이 만발

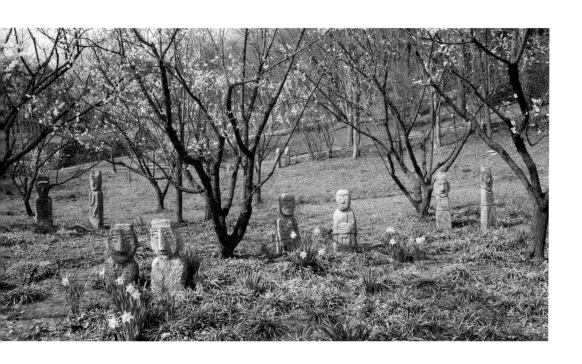

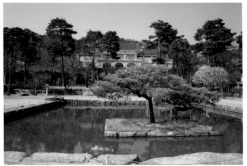

하는 봄이나 단풍이 드는 가을이 되면 이곳 풍경은 절정을 이룬다.

호암 미술관의 또 하나의 명물은 바로 정원 곳곳에서 수시로 출몰하는 공작새다. 가까이 다가가면 피하기는커녕 오히려 날개를 쫙 펴서 화답하는 이곳의 공작새들은 특히 어린이 관람객들의 인기를 독차지하고 있다.

미술관 진입로에 세워진 벅수라는 돌조각들도 인상적이다. 제주의 하루방과 비슷해 보이는 벅수는 마을 입구에 세워진 장승처럼 마을의 수호신이자 신앙의 대상으로 숭배되던 조각상들이다. 예쁜 꽃들과 함께 어우러진 투박하면서도 친근해 보이는 벅수들로 인해 정원이 더욱 정겹게 느껴진다.

미술관 앞 호수 변 광장과 운치 있는 산책로인 '석인의 길' 역시 가족 나들이 오기 좋은 명소로 각광받고 있다. 야외 활동 하기에 딱 좋은 계절이면 이곳에 돗자리를 깔고 소풍을 즐기는 가족 단위의 관람객들이 즐비하다.

예술마을 속 아트센터,
갤러리 화이트블럭

주소 경기도 파주시 탄현면 헤이리마을길 72
전화번호 (031)992-4400
홈페이지 www.whiteblock.org
관람시간 월요일~금요일 10:30~18:30 | 토요일~일요일, 공휴일 10:30~19:30

파주 '헤이리 예술마을'에는 수많은 예술가들의 작업실과 갤러리, 미술관, 카페, 서점 등이 밀집해 있다. 그중에서도 2011년 문을 연 갤러리 화이트블럭은 뮤지엄급의 건축 규모와 수준 높은 기획 전시로 주목받고 있다. 유리와 돌로 마감한 하얀 입방체 건물은 경쾌하면서도 깔끔한 인상을 준다. 지하 1층, 지상 3층으로 된 대형 건물로 전시실과 카페, 복도와 계단 등이 유기적으로 자연스럽게 이어지는 동선일 뿐 아니라 건물 곳곳에 나 있는 대형 창을 통해 외부의 자연광과 풍경을 내부에서도 고스란히 만끽할 수 있다.

갤러리 입구에 들어서면 천장이 높은 카페 공간이 가장 먼저 관람객을 맞이한다. 유기적 곡선으로 이루어진 갤러리 카페와 다양한 주얼리, 예쁜 머그컵이나 아트 상품들을 진열 판매하는 아트숍도 관람객들에게 인기 만점이다. SsD건축의 박진희, 홍존 건축가가 설계한 이 모던한 건물은 2011년 미국건축가협회(AIA)가 주는 건축 디자인상을 받은 바 있다.

개관 초부터 지금까지 다양한 기획 전시들을 통해 김동유, 김을, 노순택, 송창, 유현미, 임승천 등 국내외에서 주목받는 작가들의 작품을 선보였다. 최근에는 조각과 설치, 영상, 출판을 아우르는 유현미와 임승천의 실험적인 2인전 〈낙타를 삼킨 모래시계〉로 큰

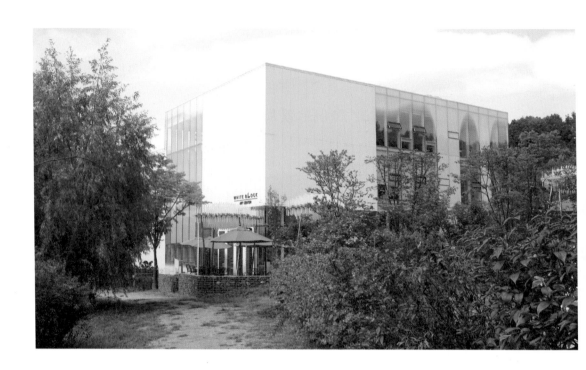

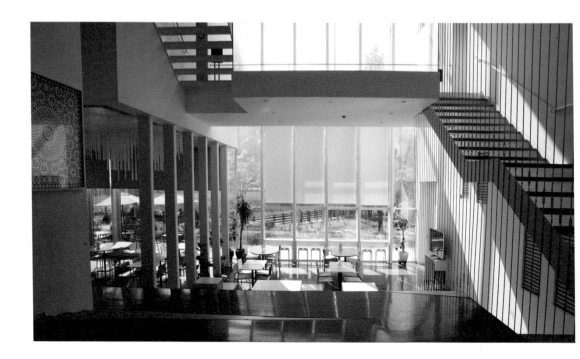

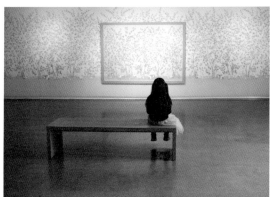

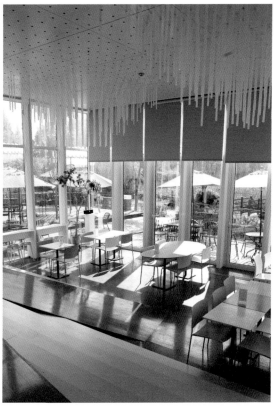

주목을 받았다. 또한 화이트블럭은 전시뿐 아니라 작가 레지던시 프로그램을 통해 신진 작가 지원 발굴 사업에도 힘쓰고 있다. 갤러리에서 200미터 떨어진 곳에 위치한 '스튜디오 화이트블럭'에는 현재 심사를 통해 선정된 작가들이 입주해 전시와 출판 등을 지원 받고 있다.

전시 관람 후엔 초록의 자연으로 둘러싸인 주변의 산책로와 나무다리를 여유롭게 걸어 보는 것도 잊지 말자.

두 거장을 품은 동네 미술관,,
이영 미술관

주소	경기도 용인시 기흥구 흥덕4로 63		
전화번호	(031)213-8223		
홈페이지	www.icamkorea.org		
관람시간	하절기 10:00~18:00	동절기 10:00~17:00	월요일 휴관, 화요일 단체 관람만 가능

용인시 기흥에 위치한 이영 미술관은 분당이나 용인 쪽에 사는 사람들에게는 꼭 추천하고 싶은 곳이다. 이곳은 김이환, 신영숙 관장 부부가 운영하는 사립 미술관으로 그 이름도 이들 부부 이름의 중간 자를 하나씩 따서 지은 것이다. 2001년 돼지를 기르던 돈사를 개조해 미술관을 개관했다가 2008년 현재의 장소로 이전했다.

미술이 좋아 미술 애호가로 시작한 이들 관장 부부는 처음엔 그저 미술이 좋아서 작품을 수집하다가 한국 작가들의 후원을 자처하고 나섰고, 결국 미술관까지 짓게 되었다고 한다. 그들이 후원하고 꾸준히 작품을 수집한 대표 작가는 전혁림과 박생광이다. 두 작가 모두 한국 화단의 거장이다. 전혁림은 구상과 추상을 넘나드는 독특한 표현 양식으로 '한국의 피카소'라는 별명이 붙었고, 박생광은 불교, 무속, 설화 등 토속적이고 민족적인 주제를 강렬한 오방색으로 표현해 한국을 대표하는 '민족혼의 화가'로 불린다. 이곳은 박생광 작품의 최대 소장처이기도 하다.

미술관 건물 자체가 건축적으로 주목을 받을 만큼 독특하거나 인상적이지는 않지만 전시실 내부의 큰 창을 통해 바라보는 바깥 풍경이 일품이다.

이영 미술관은 한국 근현대미술을 볼 수 있는 미술관 본관 외에도 체험 학습관과 카페, 신영숙 컬렉션 전시실, 조각공원 등으

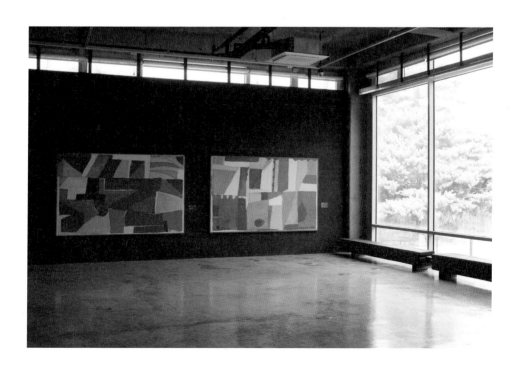

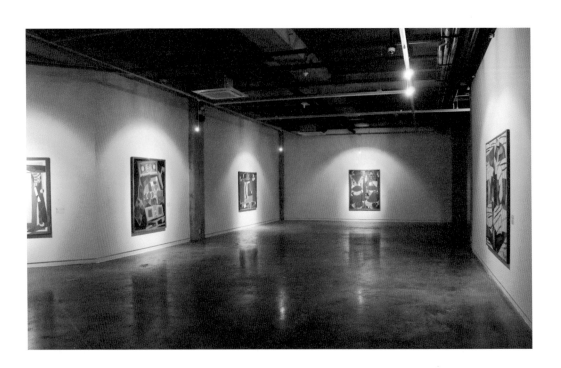

로 구성되어 있다. 체험 학습관에서는 전시와 연계된 다양한 교육 프로그램이 운영되고 있어 가족 단위나 어린이 단체 관람객들에게 인기가 있다. 커피나 음료를 판매하는 카페 내부에는 다양한 미술 자료와 잡지, 전시 도록 등이 진열되어 미대생이나 미술 전문가들도 자료를 살펴보기 위해 이곳에 들른다. '신영숙 컬렉션 전시실'은 신영숙 관장이 수집한 한국의 민속 공예품과 생활 속 미술품 들이 전시된 곳으로 미술관 관람 후 둘러보면 좋다.

사실 이곳에서 가장 주목할 만한 곳은 조각공원이다. 아이들이 뛰어놀 수 있는 자연 놀이터를 비롯해 꽃과 소나무가 어우러진 산책로, 주변 풍경을 한눈에 볼 수 있는 언덕 등, 화창한 날이면 인근에서 소풍을 오는 어린이들이나 가족 단위 관람객들을 많이 볼 수 있다. 특히 다양한 꽃들이 만개해 가장 아름다운 풍경을 뽐내는 봄에 찾아가볼 것을 권한다.

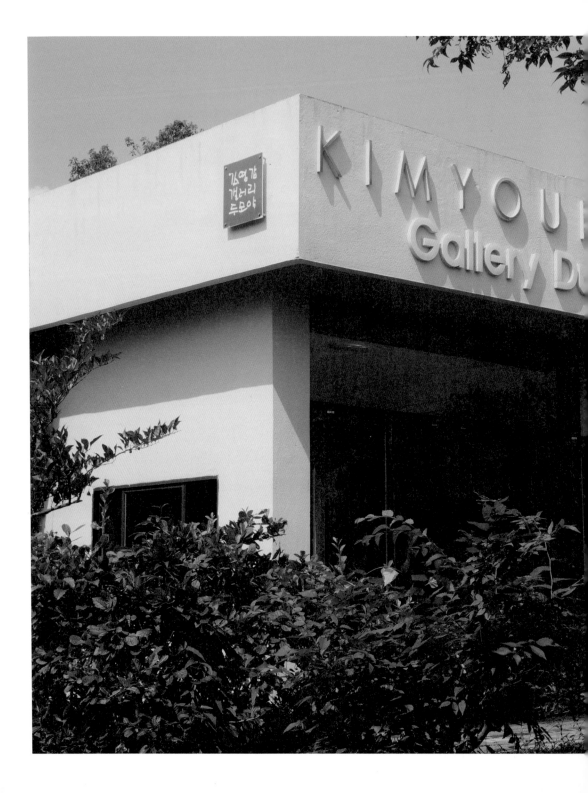

제주도

✕

그 섬에 그가 있(었)네,
김영갑갤러리두모악

✕

한국의 반 고흐, 김영갑

제주행 비행기에 다시 몸을 실었다. 이번 방문의 목적은 오로지 한 곳의 미술관을 가기 위함이었다. 그간 제주를 수차례 다녔는데도 이곳만은 빠듯한 일정 탓에 가보질 못했다. 처음엔 그 가치를 몰라서였고, 나중엔 너무도 큰 기대감으로 아끼고 아꼈던 탓이다. 그곳은 바로 '김영갑갤러리두모악'이다. 아는 사람은 다 아는(물론 모르는 사람은 영원히 모를) 김영갑갤러리는 20여 년간 오직 제주 사진만을 찍다 루게릭병으로 타계한 전설의 작가 김영갑이 목숨과 맞바꾸면서 일군 미술관이다.

김영갑은 한국의 반 고흐와 같은 인물이다. 부여 출생이지만 제주에 매혹되어 1985년부터 아예 삶의 터전을 그리로 옮겼다. 제주의 오름과 바다, 중산간과 한라산, 마라도 등을 매일같이 돌아다니며 카메라에 담았다. 전업 사진작가라는 직업을 선택한 이후 그는 늘 가난했고 배가 고팠다. 밥값을 아껴 필름과 인화지를 사야 했고, 배가 고프면 들판의 고구마나 당근을 서리해 겨우 허기를 면했다. 그러다 사진작가로서 이름이 조금씩 알려지면서 밥 먹고 살 만해질 즈음, 근육이 점점 굳어가는 루게릭병이라는 진단을 받았다. 더 이상 카메라를 들지도, 제대로 먹지도 걷지도 못할 지경이 되었을 때, 점점 퇴화하는 근육을 움직이기 위해 그는 손수 몸을 움직여 사진 갤러리를 만들었다. 갤러리의 이름은 '두모악'. 그가 사랑한 한라산의 옛 이름이다. 투병 생활 6년 만인 2005년 5월 김영갑은 그가 만든 두모악 갤러리에서 고이 잠들었고, 그의 뼈는 갤러리 마당에 뿌려졌다. 당시 그의 나이 겨우 48세였다.

이 얼마나 전설 같은 이야기인가? 그의 사진과 이야기는 2004년 『그 섬에 내가 있었네』라는 사진 에세이로 출간되어 베스트셀러가 되었다. 그의 숭고한 이야기를 전해 들은 이들이 하나둘 이곳을 찾기 시작하면서 김영갑갤러리는 제주의

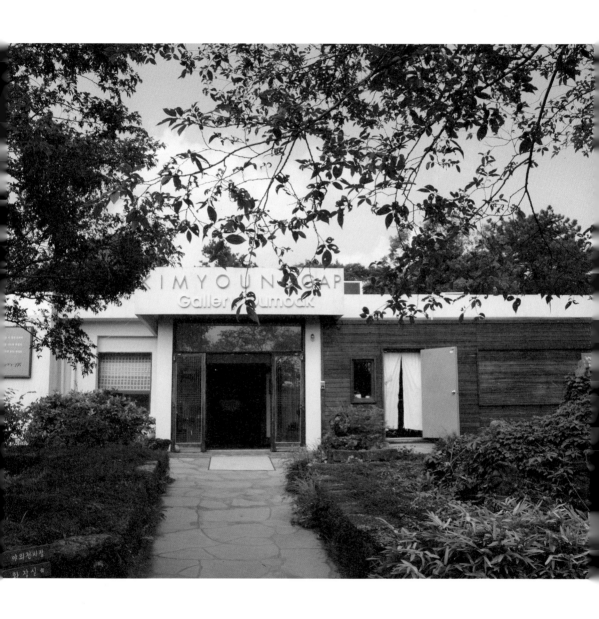

숨은 명소가 되었다.

> 지금은 사라진 제주의 평화와 고요가 내 사진 안에 있다. 더 이상 사진을 찍을 수 없는 나는 그 사진들 속에서 마음의 평화와 안식을 얻는다. 아름다운 세상을, 아름다운 삶을 여한 없이 보고 느꼈다. 이제 그 아름다움이 내 영혼을 평화롭게 해줄 거라고 믿는다. 아름다움을 통해 사람은 구원받을 수 있다는 믿음을 간직한 지금, 나의 하루는 평화롭다.
>
> —김영갑, 『그 섬에 내가 있었네』(휴먼앤북스, 2013)

힐링의 정원, 혼이 깃든 나무

서귀포시 성산읍 삼달리 437-5(삼달로 137). 내비게이션이 알려준 대로 찾아가자 현무암 돌을 쌓아 만든 담장이 인상적인 갤러리 입구가 나왔다. 출입구는 두 군데인데 양쪽 입구 모두에 간략하면서도 강렬한 갤러리 소개 글이 적혀 있다.

"한라산의 옛 이름이기도 한 '두모악'에는 20여 년간 제주도만을 사진에 담아온 김영갑 선생님의 작품들이 전시되어 있습니다. 불치병으로 더 이상 사진 작업을 할 수 없었던 김영갑 선생님이 생명과 맞바꾸며 일구신 두모악에는 평생 사진만을 생각하며 치열하게 살다간 한 예술가의 숭고한 예술혼과 가슴시리도록 아름다운 제주의 비경이 살아 숨 쉬고 있습니다."

읽으면 저절로 숙연해지는 글이다. 김영갑이 삼달리의 작은 폐교를 빌려 갤러

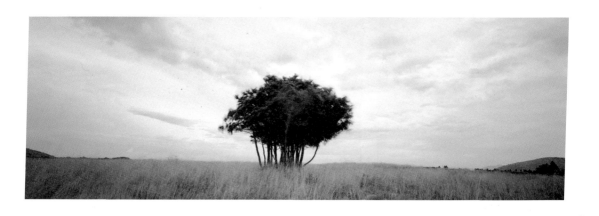

김영갑갤러리두모악 입구와 정원 풍경

리로 꾸민 건 2002년 여름이었다. 그리고 그의 생애 마지막 3년을 이곳에서 기거하며 교실에서 전시를 했다. 루게릭병을 앓으며 굳어가는 몸으로 직접 야생화를 심고, 벽돌을 나르며 혼신의 힘으로 갤러리와 정원을 만들었다고 하니 이 갤러리는 그의 생명과 맞바꾼 것이나 다름없다.

정문 입구로 들어서자 낡은 나무와 철판으로 만들어진 조각상이 먼저 반겨주었다. 창 넓은 밀짚모자를 쓰고 품 넓은 원피스를 입은 단발머리 여인상은 손님을 맞이하는 주인집 소녀 같기도 하고 정원 손질을 막 끝낸 안주인 같기도 했다. 눈이 순정만화 주인공처럼 커서인지 제주로 시집 온 외국인 며느리 같은 인상도 주었다. 치마 앞쪽에는 "외진 곳까지 찾아주셔서 감사합니다"라는 글귀가 쓰여 있었다. 미술관에서 보기 힘든 참 친절하면서도 겸손한 인사말이다.

구불구불 미로 같은 산책로로 이어진 미술관 마당은 다양한 야생화와 나무들로 잘 꾸며져 있어 마당이라기보단 소박한 정원이라고 해야 할 것 같다. 현무암을 쌓아 만든 낮은 담장과 이름 모를 계절 꽃들, 그리고 곳곳에 놓인 소박하면서도 익살맞은 표정의 조각들에 홀려 시간 가는 줄도 모르고 한참을 둘러보았다. 꽤 큰 정원인데도 어느 곳 하나 소홀함이 없고 주인장의 섬세한 손길과 정성이 느껴지지 않는 곳이 없다. 미로처럼 좁게 낸 산책로는 혼자서 사색하며 걷기에 딱 좋을 만큼의 폭이었다. 나는 제주를 잘 모르지만 이곳을 걸으니 참 제주다운 정원이라는 생각이 절로 들었다. 언젠가부터 제주를 찾을 때면 그 본연의 모습은 사라지고 프랑스, 이탈리아, 독일 풍을 흉내 낸 국적 없는 조악한 건물들이 속속 들어서서 안타까울 때가 많았는데, 이곳에 오니 눈과 마음이 편해지고 정화되는 것 같다.

나중에 알게 되었지만 이 마당은 제주 중산간 지역을 표현했다고 한다. 김영갑 사진의 주된 배경이기도 한 중산간 지역은 한라산과 해안 지대 사이에 위치한 해발 200~600미터 지대로, 축산 및 밭농사가 이뤄지는 제주도민의 주된 생활 터

전이다. 생전의 김영갑은 자신이 그토록 원했던 "봄에는 신록이 우거지고 가을에는 억새 흔들리는" 작은 제주의 모습을 이렇게 갤러리 마당에 옮겨놓았다. 폐교한 초등학교를 개조해 만든 갤러리니 이 마당은 그 옛날 아이들이 뛰어놀던 시끌벅적한 운동장이었을 게다. 그런데 지금은 이렇게 아름다운 힐링의 정원이 되어 이곳을 찾는 이들에게 조용한 사색과 명상을 권하고 있다.

가을이라 그런지 마당 나무들엔 잘 익은 열매들이 주렁주렁 매달려 있었다. 그중 유독 큰 감나무 하나가 눈에 들어왔다. 나무 아래에는 현무암으로 된 소박한 분향단이 놓여 있었다. 바로 그 나무였다. 정원을 돌아보면서 내내 궁금해서 찾았던 감나무. 불꽃처럼 살다가 훌훌 떠나간 김영갑의 뼛가루가 뿌려진, 혼이 깃든 그 나무다.

두모악지기 박훈일 관장

———

미술관 내부 역시 소박하면서도 정갈하게 꾸며져 있었다. 옛 교실들은 대형 전시실로 변신해 김영갑이 생전에 찍었던 참제주의 모습이 담긴 사진들이 액자에 담겨 정갈하게 걸려 있었다. 특이한 건 제주를 상징하는 현무암들이 전시장 바닥 곳곳에 놓여 있는 것이었는데, 이 돌들은 사진으로 보는 제주 풍경에 감동을 배가하는 역할을 하고 있었다.

언젠가 김영갑을 두고 "제주의 바람을 찍다 간 사람"이라고 표현한 글을 봤다. 돌, 바람, 여자가 많아 삼다도라 불린다고 했던가. 벽에 걸린 그의 사진들을 보고 있으니 모두가 한결같이 제주의 바람을 품은 사진 같다. 오름에서부터 가을바람에 흔들리는 억새들, 마라도 풍경까지 각기 다른 장소 다른 풍경을 찍은 사진이지

김영갑 작가의 유해가 뿌려진 감나무

만 바람이 잠시 멈추었거나 살살 어린아이 달래듯 불거나, 아니면 호령 치듯 강하게 불고 있는, 사진이라는 정지된 화면 속에서도 살아 있는 제주 바람이 느껴졌다.

미술관을 어느 정도 둘러본 후 안내데스크 직원에게 관장님이 계신 곳을 물었다. 출발 전날 전화로 인터뷰 약속을 잡아놓은 터라 직원은 금세 나를 알아보았다. "이은화 선생님이시죠? 관장님께 바로 연락드릴 테니 여기서 잠깐만 기다리세요."

박훈일 관장. 사실 비행기를 타고 오는 내내 그가 참 궁금했다. 김영갑 작가가 타계한 후 그를 대신해 줄곧 두모악을 지켜온 박 관장은 스스로를 관장이 아닌 '두모악지기'라고 부른다. 미술관 로비 벽에는 김영갑 작가의 생전 사진과 함께 박관장의 인사말이 적힌 액자가 걸려 있다. "김영갑갤러리두모악 미술관은 우리 모두가 주인입니다"라는 말로 시작하는 인사말의 끝에는 "김영갑갤러리두모악지기 박훈일 드림"이라고 적혀 있다. 여기가 산장도 아니고 엄연히 미술관으로 등록된 곳인데 그는 관장이라는 권위를 버리고 이곳을 지키는 지킴이 역할을 자처하고 있는 것이다. 그런데 갤러리와 미술관이라는 이름을 동시에 쓰고 있어서 좀 의아했다.

"안녕하세요. 박훈일입니다. 먼 길 와주셔서 감사합니다."

한눈에 봐도 선한 이웃집 아저씨 같은 인상의 관장님은 나를 갤러리 뒤편 무인 카페로 안내했다. 두모악 무인 찻집. 갤러리를 한 바퀴 돌면서 계속 궁금했던 장소다. 컨테이너 박스를 개조해 만든 카페 내부에는 긴 테이블과 등받이 없는 심플한 나무 의자들이 놓여 있었다. 캡슐커피부터 각종 차와 간단한 간식거리까지 준비되어 있는 이곳은 이용객이 셀프로 차를 마시고 계산을 한 후 사용한 컵은 깨끗이 설거지해놓으면 되는 자유로운 쉼터다.

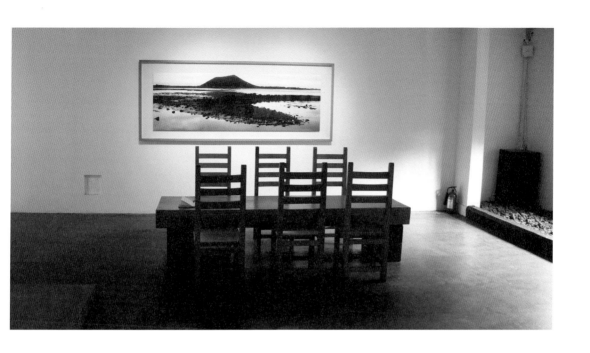

김영갑갤러리두모악 내부 광경

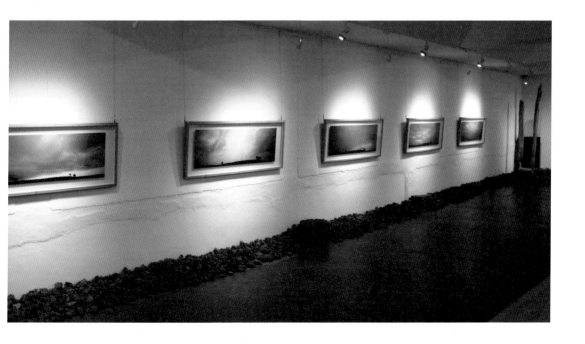

무인 카페에서 만난 두모악지기 박훈일 관장

"여기는 갤러리인가요? 미술관인가요?"
"2006년 1종 미술관으로 등록한 미술관입니다."

자리에 앉자마자 기다렸다는 듯이 묻는 내 질문에 박 관장님은 웃으며 대답
했다. 이제야 좀 정리가 되는 듯했다. 그러니까 이곳은 김영갑 작가가 살아 있었을
때는 갤러리로 불리다가 타계 후 미술관으로 등록하면서 '김영갑갤러리두모악 미

술관'이라는 조금은 복잡한 이름을 갖게 된 것이다.

인터뷰 내내 그는 김영갑 작가를 '삼촌'이라고 불렀다. "진짜 조카세요?" 내 질문이 너무 엉뚱했는지 관장님은 웃으며 손사래를 쳤다. 제주 토박이인 박 관장은 뭍에서 온 김영갑 작가에게 사진을 배운 제자로 17년간 스승을 모시며 동거 동락했던 피붙이 같은 존재였다. 곁에서 17년이나 모셨다니 갑자기 궁금해져서 물었다.

"스승으로서 또는 사진작가로서 말고 생활인으로서 김영갑 선생님은 어떤 분이었나요?"

"제주를 이해하고 제대로 보는 제주사람이었어요. 정이 많고 베풀기 좋아하는 인간적인 분이셨죠."

내가 들은 바로 뭍에서 온 사람들이 제주에 뿌리를 내리기는 쉽지 않다. 섬사람 특유의 방어 기질과 보호 본능 때문일 수도 있고 잠시 왔다 떠날 뭍사람들에게 부러 정을 주는 건 남아야 하는 토박이들에겐 너무 큰 고역일 테니까. 그런데 부여 출신인 김영갑은 제주사람이 인정하는 제주사람이란다. 넘치게 있어도 베풀고 늘 궁핍하여 살기 힘들고 고독해도 베풀기 좋아하는 정 많은 사람이었단다. 박 관장이 어떻게 김영갑 작가의 제자가 되었는지 두 사람의 인연이 궁금했다.

제주 출신인 박 관장은 관광학과를 졸업한 후 호텔리어로 근무하던 시절, 김영갑을 알게 되었다. 그때가 1992년. 사진을 배우겠다고 찾아온 젊은 호텔리어에게 김영갑은 "하루도 거르지 않고 사진을 찍겠느냐?"라고 물었다. 스승은 "사진가는 어떤 일이 있어도 매일 사진을 찍어야 하고, 그러려면 먼 데서 소재를 찾을 게 아니라 자신의 주변과 일상을 찍어야 한다"라고 가르쳤다. 그래서 젊은 호텔리어는 자신이 근무하던 호텔이 있는 탑동 풍경을 찍었다. 박 관장은 매일 새벽 4시에

일어나 촬영을 나가고 낮에는 인화 작업을 해야 하다 보니 시간도 체력도 여간 힘든 게 아니었다. 결국 다니던 직장을 그만두고 스승을 따라 가난한 전업 사진작가의 길을 걷게 되었다. 제자는 그렇게 7년간 탑동을 찍었고, 탑동을 주제로 첫 사진전도 열었다.

그 이야기를 듣는 동안 나는 내 스스로가 부끄러워졌다. '그래, 사진가가 매일 사진을 찍어야 하듯 글쟁이는 매일 글을 써야 하고, 아티스트는 매일 치열하게 작업을 해야 하는데, 나는 과연 그렇게 열정적으로 살고 있는가?' 박 관장과 이야기를 나누는 동안이 내겐 인터뷰가 아니라 반성의 시간처럼 느껴졌다.

사는 게 힘들 때 찾게 되는 곳

삶이란 분명 축복이지만 누구나 사는 게 힘들다고 느낄 때가 있다. "사는 게 너무 힘드네요. 다 힘들겠죠? 가끔 이 사이트에 들어와 힘을 얻고 가는 사람 중 하나입니다." "사는 게 힘들 때면 떠올리고 다시 찾고 싶어집니다." 두모악의 홈페이지 게시판에 올라온 글들이다.

공적 공간인 미술관 홈페이지에 이런 사적인 글이 게시되는 일은 드물다. 하지만 두모악 홈페이지에는 이런 글이 자주 올라온다. 나는 평소 해피모드를 유지하고 사는 편이지만 그런 나도 가끔은 삶이 너무 힘겨울 때가 있다. 모든 일을 접고 평생 그림만 그리며 살고 싶을 때도 있고, 혼자 어디론가 훌쩍 떠나고 싶은 충동도 느낀다. 하지만 그러지 못한다. 가족이 있기에. 아직 엄마 손이 필요한 어린 딸이 있기에.

예술가는 지독히도 이기적인 직업이다. 희생해주는 가족이 있거나 아니면 아예 가족이 없어야 가능하다. 부양해야 할 가족이 있다면 치명적이다. 김영갑 작가

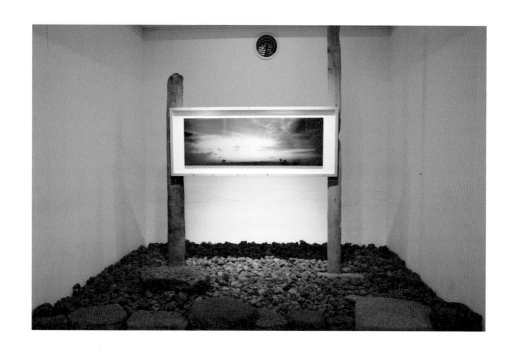

김영갑의 작품으로 채워진 미술관 내부 모습

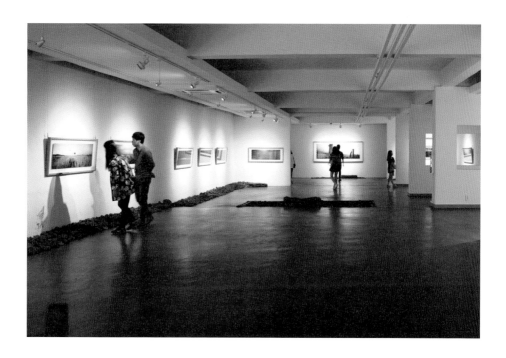

는 아마도 그 사실을 누구보다도 잘 알고 있었을 것이다. 그래서 사랑하는 여인도 버리고 홀로 제주에 들어와 사진을 위해 가난과 궁핍을 기꺼이 견뎌내며 수행자처럼 살다 갔다. 사진이 그의 행복이자 연인이었고 삶의 전부였기에. 그런 그에게 신은 가혹했다. 20여 년간 가족과의 연도 끊고 궁핍 속에서 모질게 사진만 찍어왔던 그가 사진가로서 세상에 알려지기 시작해 먹고 살 만해지니까 온몸의 근육이 굳어가는 불치병으로 먹지도 마시지도, 심지어 사진을 찍지도 못하게 하셨으니. 루게릭병은 운동 신경원 질환이다. 영화 「내 사랑 내 곁에」에서 명배우 김명민이 혼신을 다해 연기했던 바로 그 질병이다. 뇌의 기능은 그대로인데 운동 신경이 망가져 몸을 움직일 수 없고, 나중에는 숟가락 하나 들기 버거워지며, 근육이 마비되어 결국 의식이 말짱한 채로 숨을 거두는 끔찍한 병이다. 김영갑 작가의 말년을 지켜봤던 한 기자는 그와 밥 먹던 날을 이렇게 회고했다.

> "처음으로 그와 밥을 먹은 날 나는 하마터면 울음을 터뜨릴 뻔했다. 처음에 그는 나와 밥상에 마주 앉지 않았다. 씹는 게 어려워 그는 죽을 먹었다. 그러나 팔이 자유롭지 못해 핥아먹었다. 온 얼굴에 음식을 묻히며 개처럼 죽을 핥는 장면을 남에게 보이기 싫었다는 걸 나는 한참 뒤에 알았다. 그가 '밥 먹자'고 부른 그날, 나는 그의 얼굴을 닦아주며 꾹꾹 울음을 삼켰다. 그리고 나를 받아준 그에게 감사했다."
>
> _손민호, '손민호의 힐링투어: 제주 김영갑갤러리두모악', 『중앙 선데이』, 2014년 5월 4일

그의 책에도 밥 약속이 얼마나 고역이었는지, 병세를 알고 서울서 찾아온 누이와 형제가 밥 한 끼 하자는데 애써 외면할 수밖에 없었던 사연이 나온다. 이렇게 두모악은 굳어가는 몸으로 그가 사투를 벌이며 만든 숭고한 미술관이다. 나는 아

생전의 김영갑 작가 모습과 그가 사용하던 작업실

마도 앞으로 삶의 무게가 무겁다고 느껴지는 순간이 오면 김영갑을 떠올리고 두모악을 찾아올 것 같다. 그리고 많은 이들이 그러했듯 그의 책을 읽으며 위안을 얻고 힘을 낼 것이다. 그 섬에 그가 있었던 것처럼 지금 이 순간 내가 있는 곳에서 행복을 만들어가리라 다짐도 해볼 것이다.

제주에서 온 엽서 한 장

제주 여행 일주일 전 나는 한 문화센터에서 네덜란드 뮌다시 미술관에 관한 강의를 했다. 평생 결혼도 않고 자식도 없이 오로지 미술 사랑에 빠져 주옥같은 작품을 수집하고 멋진 뮌다시 미술관을 만든 한 관장에 관한 사연을 소개하면서 우리나라에는 이런 미술관 설립자가 없는 것이 안타깝다는 이야기를 했다. 그리고 제주 여행 일주일 후 나는 강의 수강자들에게 이렇게 정정했다.

> "한국에도 그런 곳이 있었어요. 바로 제주 김영갑갤러리두모악입니다. 평생 결혼도 않고 자식도 없이 오로지 제주와 사진에 미쳐 평생을 바친 사진작가 김영갑의 혼이 깃든 거룩하고 숭고한 미술관입니다. 다음 제주 여행 때는 꼭 방문해보세요. 특별한 경험과 감동을 제공할 겁니다."

그날 오후, 연구소로 엽서 한 장이 날아들었다. 제주에서 온 초대장이었는데 제목이 꽤 길었다. "삼달1리에 비어 있는 창고가 하나 있습니다. 어떻게 활용할 것인지, 마을 토론회에 초대합니다." 회의 장소는 서귀포시 삼달1리 마을회관이었다. 갑자기 웃음이 터졌다. 내가 살고 있는 동네 반상회도 안 가봤는데 낯선 제주

마을 토론회 초대장

의 마을 토론회는 왜 당장 달려가고픈 마음이 드는 걸까? 밀감을 저장한다는 그 평범한 마을 창고가 왜 그리 궁금해지는 걸까? 그랬다. 두모악과 박 관장님이 있는 삼달리 마을은 한 번 가보면 그 매력에 푹 빠지고 마는, 그래서 그 동네 일이 마치 우리 동네 일처럼 느껴지는 정이 가는 곳이다. 두모악도 그렇다. 한 번 빠져 들면 헤어 나오기 힘든 중독성 있는 미술관이다. 마을의 빈 창고 건물 하나도 그 대로 버려두지 않고 문화공간으로, 지역 사랑방으로 만들어가는 두모악지기 박 관장님과 삼달리 마을 사람들이 부럽고 존경스럽다.

김 영 갑 갤 러 리 두 모 악

주소　　　 제주특별자치도 서귀포시 성산읍 삼달로 137

전화번호　 (064)784-9907

홈페이지　 www.dumoak.co.kr

관람시간　 봄 09:30~18:00 | 여름 09:30~19:00 | 가을 09:30~18:00 | 겨울 09:30~17:00

　　　　　　　 (관람 종료 30분 전까지 입장 가능, 매주 수요일 휴관)

06

제주도

✕

물, 바람, 돌, 미술관이 되다,
수풍석 박물관

✕

제주의 자연과 이타미 준의 건축이 만나다

3월의 제주도는 봄이라고 하기엔 아직 많이 쌀쌀했다. 바람도 꽤 강했다. 노란 유채꽃은 벌써 피었지만 거리의 사람들은 죄다 겨울옷을 입고 있었다. 제주 답사를 떠나오기 일주일 전, 국립현대미술관 과천관에서 본 이타미 준의 회고전만 아니었어도 이리 급하게 제주 답사를 서두르진 않았을 터였다. 재일교포 건축가 이타미 준伊丹潤, 한국명 유동룡의 40여 년에 걸친 건축 세계를 아우르는 전시에서 제주 '수풍석 박물관'에 관한 영상작품은 정말 감동적이었다. 어린아이와 노인의 시선으로 바라본 화면 속 박물관 풍경은 그 자체가 하나의 예술작품 같았고, 그날 오후 나는 바로 제주행 비행기 표를 끊고 말았다.

　이타미 준은 차갑고 세련된 소재의 현대 건축물이 범람하는 가운데, 흙, 돌, 나무 등을 소재로 한 무겁고 원시적인 건축을 추구하며 평생 건축의 본질을 고민했다. 말년에는 자연과 조응하는 좀 더 차분하면서도 명상적인 건축을 선보이며 그의 건축 세계에 정점을 찍는 수많은 수작들을 완성했다. 그리고 그 작품들을 볼 수 있는 곳이 바로 제주도다. 그가 총괄 설계를 맡았던 '비오토피아Biotopia' 내의 '핀크스 클럽 하우스' '포도호텔' '수풍석 박물관' '두손지중 박물관' '방주교회'는 하나같이 제주의 자연 환경과 어우러진 독특한 건축물들이다. 그중 압권은 수풍석 박물관으로, 제주의 변화무쌍한 날씨에 시시각각 반응하는 건축의 아름다움을 가장 잘 보여주는 그의 대표작이라 할 만하다. 건축 전문가나 사진작가 들 사이에선 꽤 유명한 명소이기도 하다. 그러나 이곳을 실제로 가본 사람은 그리 많지 않다. 고급 주거 단지인 비오토피아 입주민을 위한 박물관이라서 일반인 출입이 제한되어 있는 탓이다. 하지만 비오토피아 내 레스토랑에서 밥을 먹는다면 입장이 가능하다. 그러니까 밥을 사 먹어야 볼 수 있는 박물관인 것이다.

SK네트웍스가 운영하는 비오토피아는 '자연과 인간의 공존'이라는 테마로 조성된 생태 휴양형 고급 주거 단지다. 22만평 대지 위에 들어선 비오토피아에는 제주 오름의 곡선과 지형에 순응하는 빌라와 타운하우스, 거대한 생태공원과 박물관이 조화롭게 어우러져 있다. 빌라와 커뮤니티센터는 일본 건축가 이나치 가즈아키가 설계했고, 116개 동의 타운하우스와 클럽하우스, 그리고 수풍석 박물관과 두손지중 박물관은 이타미 준의 작품이다.

비오토피아 입구에서 처음 만나는 건물은 커뮤니티센터다. 건물 앞에 주차를 한 후 메모해둔 번호로 전화를 걸었다. 며칠 전 언니의 소개로 SK네트웍스 임원진과 연락이 닿아 특별히 취재를 허락받았다. 그 바람에 언니까지 이번 여행에 합류하게 되었다. 담당 직원을 기다리는 동안 커뮤니티센터 내부를 찬찬히 둘러보았다.

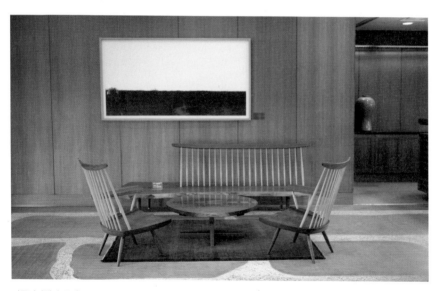

커뮤니티센터 로비

로비를 장식한 의자며 테이블 등의 디자인이 예사롭지 않았다. 이왈종, 전광영 등 잘 알려진 한국 현대작가들의 작품들도 로비 벽을 장식하고 있었다.

한쪽에 레스토랑이 보였다. 이미 이곳을 다녀간 블로거들이 인터넷에 올린 후기들이 떠올랐다. 흑돼지 우동, 마르게리타 피자, 해산물 파스타, 한우 안심스테이크 등 생각만 해도 군침 도는 메뉴들이지만 가격 면에서는 절대 착하지 않다. 서울의 웬만한 식당보다 더 비싼 듯 했지만 식사가 포함된 박물관 입장료라 생각하면 그리 아깝지도 않을 것 같다. 맛도 깔끔하고 좋다고 하니 한 번쯤 호사를 부려 볼 만도 하다.

10분쯤 지났을까? 팀장급 직원과 함께 오늘 우리 가족을 안내해줄 젊은 남자 직원이 로비에 나타났다. 직원은 걷기에는 조금 먼 거리니 차로 안내하겠다고 했다.

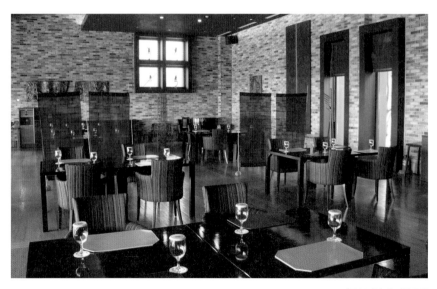

비오토피아 내 레스토랑

자연을 품은 명상 공간

───────

직원의 안내로 맨 처음 당도한 곳은 수풍석 박물관 가운데서도 제주의 돌을 이미지화 한 '석石' 박물관이었다. 석 박물관은 비오토피아 내 박물관 중에서 자연과 건축이 가장 극적으로 연출된 장소로 알려진 곳이다. 하지만 첫인상은 조금 실망스러웠다. 금속 재질의 네모난 건물은 관리 소홀 탓인지 외벽 일부가 손상되고 뜯겨져 나간 흔적이 곳곳에 보였다. 녹슬지 않는 재질이라며 한때 미술관 건축 재료로 유행하던 코르텐스틸(내후성강판)로 마감한 것 같은데 뭐가 문제였을까? 아무리 강한 철도 제주의 거센 비바람은 당해내질 못한 걸까?

투박하고 상처 난 외관과 달리 내부는 깔끔하고 고요했다. 그리고 따뜻했다. 석 박물관에선 제주의 돌과 따사로운 햇빛이 유일한 전시품이었다. 나지막한 돌덩이 하나가 바닥에 얌전히 놓여 있었다. 천장과 벽 공간을 반반씩 사이좋게 나눠 생긴 둥근 창에선 따뜻한 햇살이 비치고 있었다. 건물 밖 양지바른 곳에도 커다란 돌덩이가 하나 놓여 있었다. 꽤 부피가 있는 육중한 돌 위엔 조각가의 손길이 느껴지는 작은 돌조각 하나가 얹혀 있었다. 창을 통해 오후의 강렬한 빛과 돌의 그림자가 내부로 스며들어 장관을 이뤘다. 건축가는 분명 이 모든 걸 염두에 두었을 것이다. 돌과 빛이 연출하는 이 기가 막힌 장면을.

수풍석 박물관 바로 아래엔 두손지중 박물관이 위치해 있다. 이름 그대로 두 손을 모아 기도하는 형태의 두손지중 박물관은 멀리 산방산을 향해 기원하는 마음을 표현한 것이라고 한다. 노출 콘크리트로 마감한 깔끔한 내부는 2층 구조로 되어 있다. 조명이며 내부 시설이 웬만한 전시를 할 수 있을 정도의 규모를 갖추고 있었다. 하지만 내가 방문했을 땐 투박한 돌덩이 위에 박힌 말라비틀어진 나무가 유일한 전시품이었다. 혹시 '비움의 미학' '자연 속 명상' 뭐 이런 제목의 작품인가

석 박물관 외관과 내부

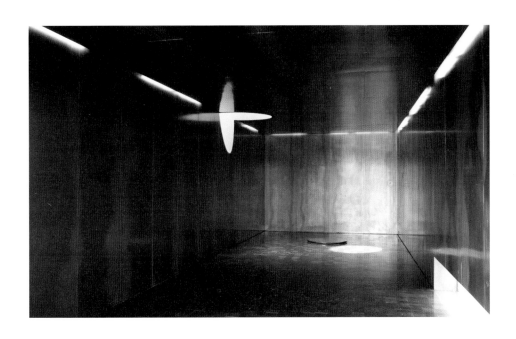

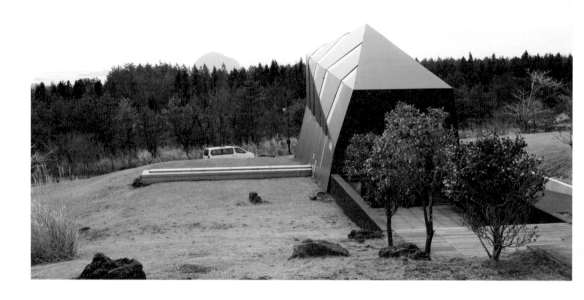

두손지중 박물관 외관과 내부

싶어 주변을 두리번거렸다. 그러나 벽면 어디에도 작가명이나 작품명을 알려주는 명제표 따윈 없었다.

습관이란 이렇게 무섭다. 알면 아는 대로 모르면 모르는 대로 와서 감상하고 즐기면 그만인 것을 여기까지 와서 나는 작가가 누군지 작품명이 뭔지를 알려고 하고 있는 것이다. 이곳은 자연 속 건축 자체가 예술품인 자연미술관이 아니던가.

바람의 노래가 들리는 곳

────────

안내 직원을 따라 '풍風' 박물관으로 이동했다. 어떻게 바람을 주제로 박물관을 지었을까? 가는 내내 궁금했다. 풍 박물관은 바람이 잘 드는 야트막한 경사지에 도도하면서도 외롭게 서 있었다. 나무로 지은 좁고 긴 단층 건물이었다. 외관상으로는 깔끔한 서양의 곳간 같았다. 가까이 가서 보니 외관은 모두 좁은 나무 판을 일정한 간격을 두고 이어 붙여 그 사이로 바람이 통하게 해놓았다. 내부는 좁고 긴 복도를 걷는 것 같다. 출입구에서 안쪽으로 천천히 걷는 동안 건물 안으로 스며드는 바람이 얼굴에 와 닿았다. 또한 나무판 틈새로 바람이 통과하는 소리가 들렸다. 판과 판 사이를 오가는 바람 소리는 마치 자연이 들려주는 노래 같았다. 그제야 이곳은 바람을 몸으로만 느끼는 게 아니라 귀로도 체험하도록 만든 곳이라는 걸 깨달았다. 일반적인 미술관 관람이라면 눈이 중요하겠지만 이곳에서는 살갗과 귀가 더 예민하게 반응했다. 짙은 색으로 칠해진 건물 내부에는 관람객이 앉을 수 있는 커다란 돌이 놓여 있었다. 카메라를 내려놓고 잠시 걸터앉아 눈을 감고 온몸의 감각을 이용해 제주 바람을 느껴보았다. 풍 박물관은 이처럼 관람객들이 제주의 바람 소리를 들으며 휴식과 명상을 할 수 있는 공간으로 꾸며놓았다. 주변의 억새와 잡풀 들

제주 바람을 느낄 수 있는 풍 박물관

이 바람에 스치는 소리가 제법 크게 들렸다가 이내 귀에 익숙해졌다. 놀랍게도 지금껏 제주 여행을 하면서 이 소리를 제대로 들은 적이 한 번도 없었던 것 같다.

밖으로 나왔더니 딸아이는 억새풀을 뜯어서 들판을 신나게 뛰어다니고 있었고 고맙게도 그 모습을 직원이 지켜봐주고 있었다. 남편과 언니까지 어른 셋이 함께 갔지만 제각각 이타미 준의 건축에 푹 빠져 정작 아이는 안내 직원이 대신 봐주고 있었던 것이다.

드디어 직원이 '수水' 박물관으로 우리를 안내했다. 과천 미술관에서 봤던 영상 속에서도 수 박물관이 가장 먼저 등장해 궁금하기도 했고, 또 수풍석 박물관이라는 이름 순서에 따라 사실 가장 먼저 이곳부터 둘러봤어야 하는 곳이기도 했다. 하지만 가장 궁금한 곳을 아껴두었다가 맨 마지막에 보고 싶은 마음이 더 컸던 터라 직원이 석 박물관부터 안내하겠다고 했을 때 굳이 토를 달지 않았다.

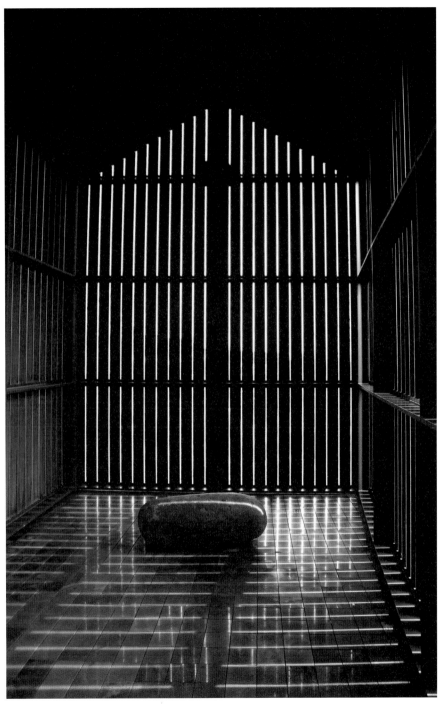

풍 박물관 내부 모습. 이곳에 놓인 돌은 관람객이 자유롭게 앉아 제주의 바람을 느낄 수 있도록 의자 역할을 한다

마음을 정화하는 곳

수 박물관은 외관부터 남달랐다. 입방체의 건물 안에 네모난 인공 연못이 만들어져 있었고, 지붕은 타원형으로 뚫려 있어 하늘의 모습이 그대로 물에 비쳤다. 시간에 따라 시시각각 변하는 하늘의 모습을 가만히 바라만 보고 있어도 마음이 맑아지는 느낌이다. 얕은 연못 바닥은 작은 돌들로 채워져 있고, 그 위로 하늘이 비치는 맑은 물이 연못을 덮고 있다. 열린 하늘을 통해 자연을 느끼고 맑은 물을 바라보며 나를 돌아보기 딱 좋은 명상의 장소가 아닐 수 없다. 아마도 이것이 건축가의 의도일 것이다. 박물관 내부에는 다른 곳과 마찬가지로 천연 의자인 제주 돌이 곳곳에 놓여 있었다. 아마도 건축가는 이곳 입주민이나 여기를 찾아온 이방인들이 이곳에 앉아 휴식과 명상의 시간을 가지길 바랐을 것이다. 딸아이도 네 개의 박물관 중 수 박물관이 가장 좋다고 했다. "엄마, 하늘이 동그래. 물은 네모야. 물 속에 하늘이 있어." 천진난만한 동심에 모두가 웃었다. 그야말로 아이도 어른도 동심으로 돌아가게 하는 최고의 자연미술관이다.

다시 커뮤니티센터로 돌아가는 길에 안내 직원은 차를 잠깐 멈추더니 생태공원을 꼭 보여주고 싶다고 했다. 비오토피아 부지의 약 20퍼센트에 달하는 4만평이 천연생태공원으로 이루어져 있다. 제주도의 중산간을 비롯해 한라산에서 볼 수 있는 습원과 초원 등 자연 생태를 그대로 재현해놓았는데, 특히 8,000제곱미터에 달하는 생태 연못과 수로는 국내 최대의 생태 조경 프로젝트였다고 한다. 새로 조성된 것임에도 마치 오래전부터 있었던 것처럼 자연스럽다. 직원은 멀리 보이는 연못 위 나무다리에서 바라보는 풍경이 좋다고 귀띔해줬다. 빌라 입주민들도 산책하다가 저 다리 위에서 쉬어가곤 한다고. 안개 낀 날 저 위를 걸으면 마치 구름 위를 걷는 신선 같은 기분이 들 것 같았다.

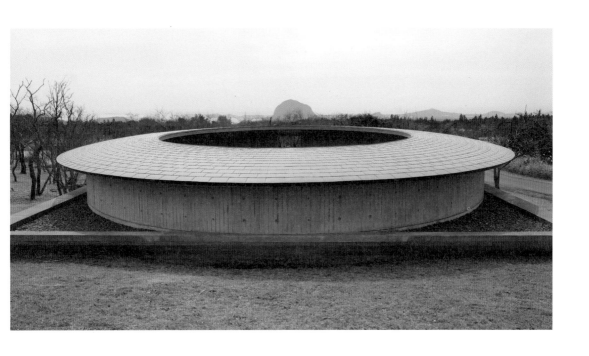

수 박물관 외관과 내부

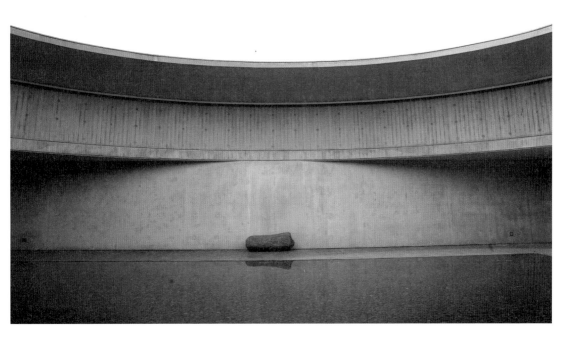

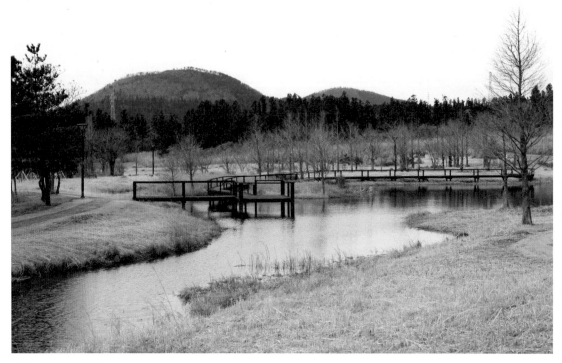

비오토피아 내 생태공원

　　어느덧 저녁 해가 지고 있었다. 가이드에 기사에 베이비시터까지 1인 3역을 해준 친절한 안내 직원에게 감사의 인사를 전한 뒤 비오토피아 박물관 순례를 마무리했다. 3월 제주 바람은 여전히 칼처럼 매서웠다. 그래도 제주의 자연을 품은 명상의 박물관에서 가족과 함께 보낸 하루는 충분히 따뜻하고도 충만했다.

　　최근 비오토피아는 수풍석 박물관 유료 관람제를 실시해 운영하고 있다. 예약은 비오토피아 홈페이지를 통해 가능하다.

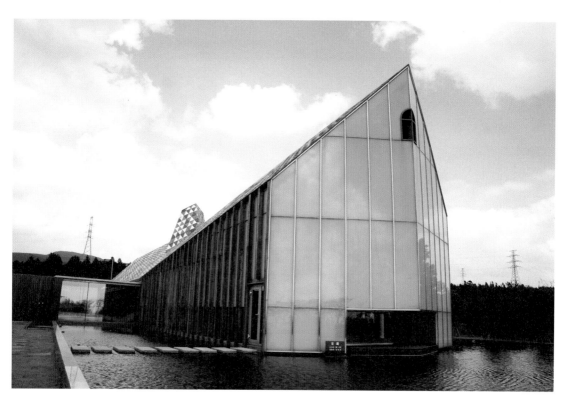

건축가가 만든 '노아의 방주', 제주 방주교회

───────

제주 수풍석 박물관이 위치한 비오토피아에 가는 길에 만나게 되는 '방주교회'는 이타미 준이 만든 또 하나의 건축 걸작이다. 산방산을 배경으로 물 위에 도도하게 떠 있는 교회. 이름이 알려주듯 이 교회는 구약성경에 나오는 '노아의 방주'에서 모티프를 얻어 지어졌다. 신에게 순종했던 노아가 식솔과 가축 들을 태우고 40일간의 대홍수를 피했던, 신이 허락한 바로 그 배다. 이타미 준이 만든 방주는

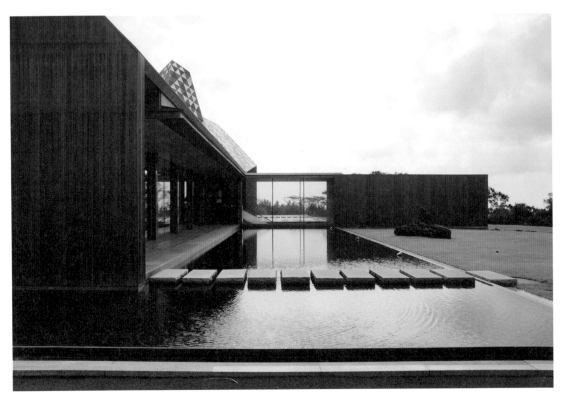

잔잔한 물 위에 지어진 방주교회 모습

찰랑찰랑 흔들리는 은빛 물 위에서 한 치의 흔들림도 없이 굳건하게 떠 있다. 거센 풍랑을 견뎌내는 위태로운 방주의 모습이 아니라 무서운 신의 시험이 끝난 후 마침내 구원을 얻게 된 마지막 날 모습 같다. 그래서 더없이 평온하다. 그런데 교회 건물치곤 참 묘하다. 그 흔한 지붕 위 십자가도 없다. 푸른빛이 살짝 도는 철재 지붕은 햇빛을 받으면 은빛 물고기 비늘처럼 영롱하게 반짝인다. 물과 빛, 나무와 금속이 어우러진 이 아름다운 성전은 2010년 한국건축가협회 대상을 받은 바 있다.

방주교회는 비오토피아에 사는 한 성도가 동네에 걸어 다닐만한 교회가 없다며 이타미 준에게 의뢰해 지어진 것으로서, 그 규모는 150명 정도의 신도가 예배를 드릴 수 있는 정도로 아늑하다. 본당 안은 좌석에 앉아서 외부의 물과 자연을 감상할 수 있도록 설계되어 있다. 크리스천이 아니더라도 누구나 한 번쯤 들어가서 기도하고 싶어지는 아름다운 곳이다.

오름과 초가집을 닮은 럭셔리 호텔

────────

'포도'라니 호텔 이름치곤 참 요상하다. 하늘에서 내려다보면 한 송이의 포도 같다고 해서 붙여진 이름이라지만, 사실 이곳은 제주의 오름과 초가집을 형상화한 건물이다. 그래서인지 고급스럽다는 이미지보다 정겹다는 인상을 먼저 준다. 이 역시 자연주의 건축가 이타미 준의 작품이다. 수직으로 높이 솟은 도심의 고급 호텔들과 달리 객실 하나하나가 포도송이처럼 망울망울 맺힌 단층 건물이 수평적으로 연결되어 있다. 로비의 긴 복도를 따라 걷다 보면 둥근 실내 정원인 캐스케이드 cascade를 만나게 된다. '작은 폭포' '옹달샘'이라는 뜻을 가진 캐스케이드는 지붕

포도호텔 전경

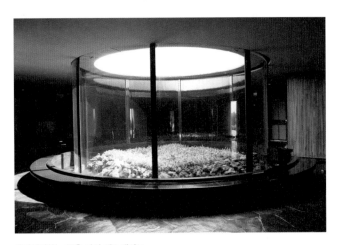

옹달샘이라는 뜻을 가진 캐스케이드

객실 내 히노끼탕

없이 하늘을 향해 열려 있어 계절이나 기후 변화에 따라 신비로우면서도 아름다운 자연 풍광을 실내에서도 감상할 수 있도록 연출한다. 로비는 물론 모든 객실에는 하늘을 향해 열린 창과 테라스가 있어 제주의 빛과 자연을 내부로 끌어들이도록 설계되어 있다. 테라스 너머로 보이는 넓은 생태 습지의 풍경부터 서까래가 시원스레 보이는 높은 천장, 황토로 시공한 바닥과 벽, 거기다 온천수가 흐르는 욕실에는 '히노끼탕'까지 구비되어 있어 한가로운 웰빙 여행을 선호하는 부부나 연인, 가족들에게 인기가 많다.

수 풍 석 박 물 관 · 포 도 호 텔

주소	제주특별자치도 서귀포시 안덕면 산록남로 863 비오토피아 커뮤니티센터 내
전화번호	(064)793-6000
홈페이지	www.pinxbiotopia.co.kr
관람시간	6월 1일~9월 15일 10:30/16:00 ǀ 9월 16일~5월 31일 14:00/15:30 (매주 월요일 하루 두 차례 운영)

방 주 교 회

주소	제주특별자치도 서귀포시 안덕면 산록남로762번길 113
전화번호	(064)794-0611
홈페이지	www.bangjuchurch.org

안도 다다오의 실험,
본태뮤지엄

주소	제주특별자치도 서귀포시 안덕면 산독남로 762번길 69
전화번호	(064)792-8108
홈페이지	www.bontemuseum.com
관람시간	10:00~18:30

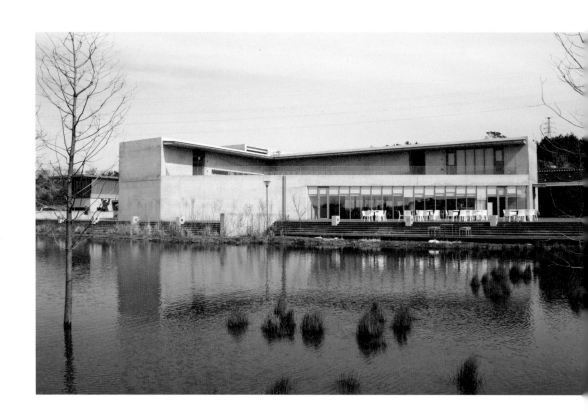

제 주 도

한국 전통 민예품과 세계적 현대미술을 동시에 만날 수 있는 본태뮤지엄

서귀포 안덕면의 한적한 중산간에 세워진 본태뮤지엄은 세계적 건축 거장 안도 다다오安藤忠雄가 설계한 박물관이다. 제주에서 사진 찍기 좋은 곳으로 입소문이 나 굳이 미술관 입장을 하지 않더라도 카메라를 메고 주변을 어슬렁거리는 관광객들을 종종 볼 수 있다. '제주도 대지에 순응하는 전통과 현대'를 콘셉트로 설계한 이곳은 건축과 자연, 전통과 현대가 절묘하게 조화를 이루고 있다. 또한 한국 전통 민예품과 세계적 현대미술 거장들의 작품을 동시에 만날 수 있는 제주 유일의 박물관이기도 하다.

본태本態라는 이름은 한자 그대로 '본연의 모습'이라는 뜻을 가지고 있다. 미술관 측은 "인류의 문화적 소산에 담긴 본래의 아름다움을 탐구하기 위해 2012년 천혜의 환경 제주도에 설립했다"라고 그 설립 배경을 밝히고 있다.

뮤지엄은 크게 전통 민예품을 전시한 제1전시관, 현대미술품을 전시한 제2전시관, 구사마 야요이의 작품을 설치한 제3전시관, 그리고 한국의 상여문화를 전시한 제4전시관으

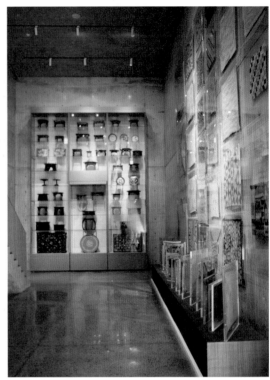

전통 민예품을 만날 수 있는 제1전시관으로 향하는 길과 그 내부

전통 민예품 전시 광경

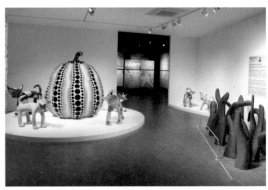

구사마 야요이 전시 광경

로 구성되어 있다. 제3, 4전시관은 사실 하나의 특별 전시관으로, 2014년 화제를 모았던 구사마 야요이의 특별전이 열린 공간이기도 하다. 일본 출신의 설치미술 작가 구사마 야요이는 무한 반복되는 패턴을 이용해 자신만의 독특한 조형 세계를 완성한 세계적 거장이다. 본태뮤지엄의 소장품은 설립자인 이행자 여사(고 정몽우 현대알루미늄 회장의 부인)가 30여 년간 수집한 공예품과 미술품이 토대가 되었다. 현재의 전시는 2019년 말까지 진행될 예정이고, 이후 다른 주제의 전시를 통해 새로운 소장품들을 관람객들에게 선보일 예정이다.

조각공원에서 만나는 데이비스 걸스타인, 하우메 플렌사, 로트로 클랭–모콰이 등의 유쾌하면서도 위트 있는 야외 설치 조각들도 놓칠 수 없는 이곳의 명물이다. 2014년에는 서울 분관을 개관, 주요 작품들을 서울에서도 볼 수 있게 되었다.

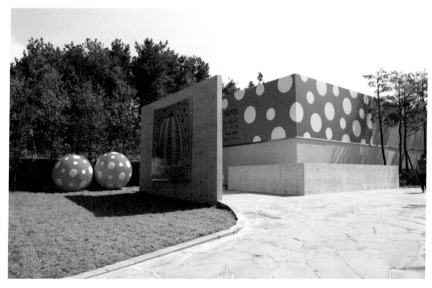

구사마 야요이의 특별전이 열린 제3, 4전시관

사유와 명상의 공간,
지니어스 로사이(현 유민 미술관)

주소	제주특별자치도 서귀포시 성산읍 섭지코지로 107 휘닉스아일랜드
대표전화	(064)731-7000
홈페이지	www.phoenixisland.co.kr
관람시간	09:00~18:00(관람 종료 30분 전까지 입장 가능)

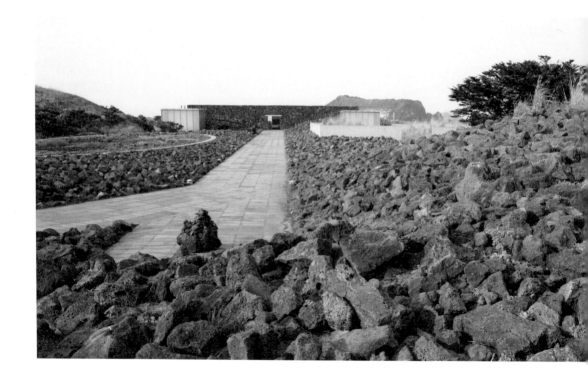

지니어스 로사이 내부 전경

섭지코지에서 아는 사람만 아는 비밀의 명
소. 한 번 다녀간 사람은 꼭 다시 찾는다는
휴식과 명상의 공간. 바로 안도 다다오가 설
계한 또 하나의 걸작 '지니어스 로사이Genius
Loci'다. 이곳의 이름은 '이 땅을 지키는 수호
신'이라는 뜻을 가졌다고 한다. 제주로 혼자
떠나온 '나 홀로 여행객'들이 올레길 다음으
로 가장 선호하는 여행지이기도 하다.

사유와 명상의 공간으로 꾸며졌기에 건물 안
과 밖 모두 조용한 사색을 위한 장치들로 가
득하다.

일단 지니어스 로사이 안에 들어서면, 차가
운 콘크리트 건물 안에 따뜻한 제주의 풍경
을 온전히 담아내기 위한 건축가의 노력을
곳곳에서 발견할 수 있다. 평지에서 시작해
지하 공간으로 가는 길 내내 제주의 물과 바

벽 가운데를 액자처럼 뚫어놓아 멀리 성산일출봉이 보인다

문경원 작가의 「일기」

람, 빛과 소리를 오감으로 느낄 수 있다.

입구를 지나면 타원형의 대형 꽃밭이 나오는데 그 형태는 제주의 여성, 특히 여성의 자궁을 상징한다고 한다. 돌담 사이를 지나는 길엔 벽에서 떨어지는 인공폭포가 설치되어 제주의 또 하나의 상징인 물의 소리를 들려준다. 또한 건물 외벽 중간을 액자처럼 직사각형으로 뚫어놓아 멀리 성산일출봉의 그림 같은 풍광을 볼 수 있다.

건물 지하로 들어서면 2015년 베니스 비엔날레 한국 대표로 참가한 문경원 작가의 미디어아트를 체험할 수 있는 미로 같은 전시실이 나온다. 나무의 사계절을 보여주는 영상 설치작품과 맑은 하늘 이미지를 바닥에 비춘 미디어아트 작품은 친숙한 주제에 재미와 호기심까지 더해져 어른 아이 할 것 없이 이곳을 찾는 관람객들에게 많은 사랑을 받고 있다. 2017년, 지니어스 로사이는 유민 미술관으로 이름이 바뀌었고, 유럽 아르누보 공예품을 전시하고 있다.

제주의 자연을 품은 레스토랑,
글라스하우스

홈페이지 www.phoenixisland.co.kr

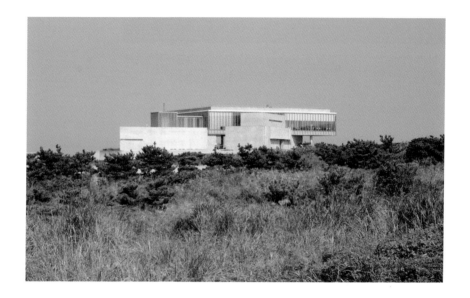

제주에서 가장 여유롭고 우아한 식사를 하고 싶다면 '글라스하우스Glass House'를 권한다. 지니어스 로사이와는 걸어서 5분 정도 거리에 위치해 있다. 우선 몇 개의 유리 상자를 포개 놓은 것 같은 인상적인 건물 외관이

섭지코지를 찾는 관광객들의 시선을 끈다. 이 역시 안도 다다오의 작품이다. 이곳 2층에 자리한 '민트'라는 레스토랑은 사방이 통유리로 되어 있어 아름다운 제주의 자연을 만끽하며 차나 식사를 즐길 수 있다. 창가 테

일출 때의 글라스하우
스와 카페&레스토랑의
내부 모습

이블 자리에 앉으면 제주의 쪽빛 바다와 성
산일출봉의 풍경을 온전히 만끽할 수 있다.
글라스하우스 1층에는 세계의 다양한 지포
라이터를 선보이며 판매도 하는 '지포 박물
관'이 위치해 있다. 몇 만원에서 수천만 원짜
리 고가의 지포라이터가 전시되어 있고, 내

부에는 바다 전망의 트렌디한 카페가 입점해
있다. 글라스하우스가 제주의 일출을 가린
다는 비판적인 시각도 있지만 건축물 자체에
대한 평은 좋아 건축학도나 사진가 들 사이
에서 명소로 알려져 있다.

제주 달을 품은 광장,
아고라

홈페이지 www.phoenixisland.co.kr

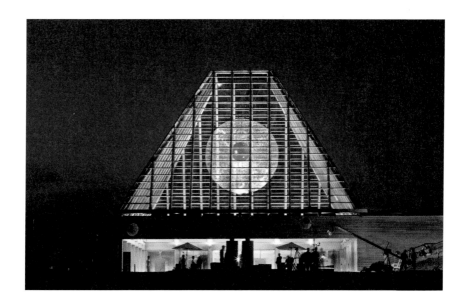

성산일출봉이 가장 아름답게 보인다는 섭지
코지는 제주에서도 가장 개발이 늦은 지역이
었다. 바꾸어 말하면 제주가 마지막까지 아
끼고 아껴 남겨둔 자리인 셈이다. 여기를 휘
닉스아일랜드가 고급 리조트로 개발하기 시

작하면서 세계적 거장들의 건축물들이 하
나둘 등장하기 시작했다. 힐리우스의 클럽
하우스 '아고라Agora'도 그중 하나다. 힐리우
스Hilius는 섭지코지 오름의 선을 그대로 살
려 지은 35개 동의 빌라 이름이다. 아고라는

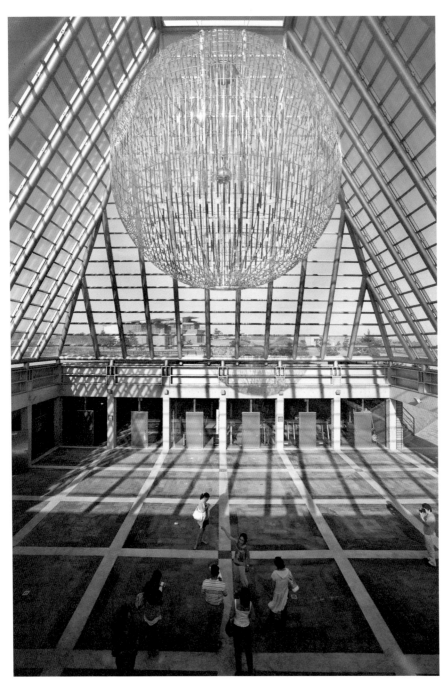

고요한 밤하늘에 뜬 보름달을 모티프로 한 안종연 작가의 「광풍제월」

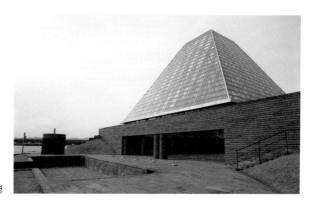

아고라 외관 전경

스위스 출신의 건축 거장 마리오 보타Mario botta가 설계하고 이름을 붙인 것이다. 그는 강남의 교보타워, 삼성 리움 미술관 등을 지어 우리나라에서도 잘 알려진 건축가다. 아고라가 본디 그리스 도시민들이 만나고 대화하는 광장이었던 만큼 이곳의 거주민들도 이곳에서 만나 소통하고 유대하길 바라는 마음에서 붙인 이름이라고 한다. 꼭지가 잘려나간 유리 피라미드 형태의 아고라는 섭지곶의 빛과 풍경을 고스란히 투영하면서 제주의 거센 바람에도 흔들림 없이 곧고 반듯하게 서있다. 낮에는 태양의 에너지를 느끼고, 밤에는 별빛을 바라볼 수 있는 공간이기도 하다.

사실 유리 피라미드 부분은 지붕이다. 피라미드 지붕 아래쪽으로 내려가면 바다의 수평선과 이어지는 야외 풀장이 나타나고, 건물 내부로 들어서면 피트니트센터, 스크린 골프장 등이 위치해 있다.

피라미드 천장에는 7미터 지름의 거대한 스테인리스 구가 매달려 있는데, 설치미술가 안종연 작가의 작품이다. 비바람이 그친 뒤 고요해진 밤하늘에 떠오른 보름달이라는 뜻의「광풍제월」이라는 제목이 붙었다. 이 작품으로 인해 아고라는 낮에는 태양의 에너지를 끌어들이고, 밤에는 제주의 보름달을 품은 신성한 피라미드가 된다.

회원 전용 클럽하우스라 일반인들의 접근은 용이하지 않지만, 휘닉스아일랜드에서 운영하는 섭지코지, 유민 미술관, 글라스하우스, 아고라 등을 도슨트의 설명과 함께 돌아보는 '건축문화투어'에 참여할 수 있다.

07

강원도

×

어디에도 없는 꿈의 미술관,
뮤지엄 산

×

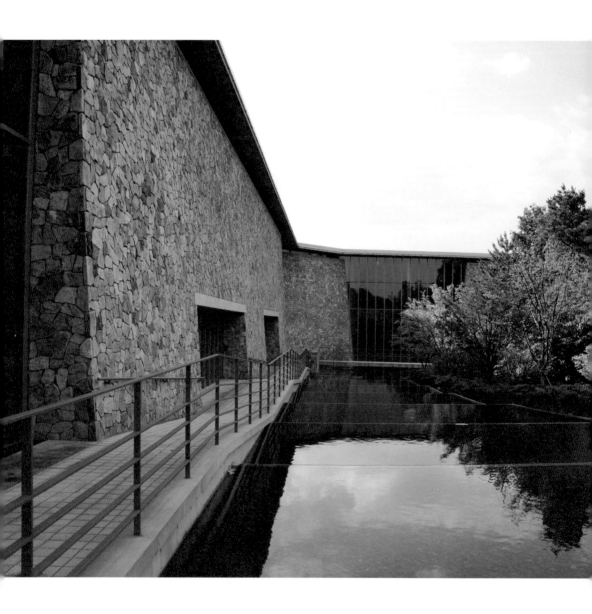

산 속 치 유 와 명 상 의 공 간

———

"하늘과 마주 닿는 곳, 예술과 통하는 곳, 진정한 소통이 시작되는 곳."

'뮤지엄 산'은 스스로를 이렇게 소개한다. 강원도 원주 오크밸리 산자락에 위치한 뮤지엄 산은 2013년 5월 '한솔뮤지엄'이라는 이름으로 개관했다. 당시 나는 독일과 네덜란드의 자연미술관을 국내에 처음으로 소개하는 책 『자연미술관을 걷다』를 집필 중이었다. 라인강 하류 지역에 위치한 미술관들은 모두 미술과 자연, 건축이 하나된 너무나 아름답고 이상적인 곳이었다. 책을 쓰는 내내 왜 우리나라엔 이런 곳이 없을까? 제주나 강원도 등 아름다운 자연경관을 자랑하는 곳에 제대로 된 자연미술관이 들어서면 좋겠다며 참 많이도 아쉬워했다. 그러던 차에 안도 다다오가 설계한 대규모의 전원형 미술관이 개관했다는 소식을 들었다. 그 소식에 얼마나 기뻤는지. 이제 우리나라도 미술관에 대한 패러다임이 바뀌고 있구나 하는 생각도 들었다.

이곳을 발 빠르게 찾아갔던 기자나 블로거 들은 한결같이 '힐링의 미술관' '산속 치유와 명상의 공간' '국내 최초 전원형 미술관'이라는 찬사를 쏟아냈다. 강원도의 빼어난 자연환경, 유명 건축가, 거기다 한솔그룹이라는 자본력이 결합한 전원 미술관이라. 궁금증이 극에 달했지만 집필 중이라 쉬이 여행을 떠나기 힘들었던 나는 결국 그해 여름을 넘기고 가을이 되어서야 원주로 떠날 수 있었다.

미술관 가는 길은 굽이굽이 이어진 산길이어서 멀미가 날 것 같았다. '무슨 미술관이 이리 높은 산꼭대기에 있담.' 원주 오크밸리 리조트 안에 있다고만 알고 찾아간 미술관은 평원도 아닌 해발 237미터의 산 정상에 있었다. 도심 속에 있어도 관람객 유치하기가 쉽지 않은데 시골 산꼭대기에 미술관을 짓다니⋯⋯. 이곳

은 출발부터가 남다른 곳이다.

　미술관 입구에 도착하자 건물은 안 보이고 '한솔뮤지엄'이라 새겨진 육중한 돌담이 시야를 가로막았다(지금은 뮤지엄 산으로 바뀌었다). 그래, 안도 다다오의 건물은 이래야 제맛이지. 안도 건축의 특징 중 하나가 처음부터 친절하게 그 자태를 전부 드러내 보여주지 않는다는 점이지 않은가. 독일 랑엔재단 건물도 그랬다. 큰 아치형 담이 먼저 나오고 그 다음 물이 있고 그 위에 건물이 나타나고, 그리고 그 건물은 박스 인 박스box in box 개념으로 노출 콘크리트 구조물을 유리로 다시 감싸는 식이다. 나는 안도의 건축을 만날 때마다 그는 뭔가 베일에 싸인 걸 좋아하는 일종의 신비주의자 같다는 느낌을 받는다.

　아치형의 돌담을 끼고 들어서니 초록 주차장이 보였다. 유럽서는 종종 봤지만 한국에서는 보기 드문 잔디 주차장이다. 미술관에서 관람객을 가장 먼저 맞이하는 곳은 '웰컴센터'. 매표소와 아트숍, 세미나홀 등이 있는 곳이다. 뮤지엄과 제임스 터렐관까지 보려면 2만7,000원을 내야 했다. 나야 알고 찾아왔지만 얼떨결에 따라나선 남편은 무척 놀란 눈치였다. 지금은 그것도 2만8,000원으로 올랐다. 다섯 살 딸아이는 아직 어려서 무료였지만, 표 두 장에 5만 원이 넘는 돈을 지불하며 남편은 투덜댔다. 서울 명동에 새로 지은 미술관도 아니고 이렇게 한적한 시골구석에 지은 미술관 치곤 너무 비싼 거 아니냐는 거다. 그러면서도 내심 '얼마나 대단하기에, 또 얼마나 자신 있으면 그러겠느냐'며 은근 기대하는 눈치도 엿보인다.

　매표소 직원은 밖을 가리키며 도슨트가 안내하는 투어가 조금 전에 시작되었으니 빨리 가면 참가할 수 있을 거라고 했다. 하지만 처음 찾은 미술관에 와서 주입식 설명을 들으며 따라다니고 싶은 마음은 전혀 없었다. 오히려 투어 그룹과 어느 정도 간격을 두고 가는 게 나을 듯해 우리 가족은 느림보 걸음으로 천천히 건

산자락에 위치한 미술관 입구 매표소를 겸한 웰컴센터

기 시작했다. 웰컴센터를 벗어나자마자 광활한 '플라워 가든'이 눈앞에 펼쳐졌다. 80만 주의 패랭이꽃을 심어놓아 6월에서 8월 사이에 오면 미술관 전체에 향기로운 꽃내음이 진동한다. 하지만 나는 붉은 패랭이꽃이 만발한 이 아름다운 광경을 이듬해 초여름 두 번째 방문길에야 비로소 볼 수 있었다.

초여름이 되면 붉은빛의 패랭이꽃들은 초록 잔디와 보색대비를 이루면서 장관을 이룬다. 작고 앙증맞은 패랭이꽃들이 바람에 살랑거리는 모습은 사랑스럽기 그지없다. 게다가 '순수한 사랑'이라는 예쁜 꽃말도 가지고 있지 않은가. '고귀한 보은'이라는 뜻도 있어 최근에는 스승의날이나 어버이날 외래종인 카네이션 대신 토종인 패랭이꽃을 선물하는 사람들도 늘고 있다고 한다. 사실 패랭이꽃은 우리 주변 풀밭이나 언덕에서 흔히 볼 수 있다. 오랫동안 우리 곁에 가까이 있던 평범하고 서민적인 꽃인데 뮤지엄 산에서 만난 패랭이꽃은 왜 그리도 특별해 보이고 이국적으로 느껴지는지. 아마도 꽃이 핀 장소가 평범한 시골의 '꽃밭'이 아니라 특별한 뮤지엄 속 '플라워 가든'이기 때문인지도 모른다.

플라워 가든 잔디 위에는 빨간 키네틱 조각 하나가 도도하게 서 있었다. 선명

패랭이꽃이 만발한 플라워 가든에 설치된 마크 디 수베로의 「제라드 맨리 홉킨스를 위하여」

한 빨간색의 대형 철제 조각. 한눈에 봐도 마크 디 수베로Mark Di Suvero의 작품임을 알 수 있었다. 네덜란드 크뢸러 뮐러 미술관 조각공원 초입에 설치된 「K피스」와 스타일이나 놓인 위치가 우연인지 참 비슷했다. 크뢸러 뮐러 미술관의 수베로 조각은 초입에 놓여 있어 눈에 띄긴 하지만, 주변에 세계적 거장들의 조각들이 함께 있어 그리 오랫동안 관람객의 시선을 잡아 두진 못한다. 하지만 뮤지엄 산의 수베로 조각은 광활한 플라워 가든의 유일한 조각이라 관람객의 시선을 집중시키면서 자연스럽게 패랭이꽃밭과 하늘을 잇는 매개체 역할을 한다. 그래서 정말로 이곳이 '하늘과 맞닿은 곳' 같은 느낌을 준다. 안도 다다오의 아이디어였는지 미술관의 생각이었는지는 모르겠으나 탁월한 선택임은 분명해 보인다. 「제라드 맨리 홉킨스를 위하여」라는 제목의 이 조각은 19세기 영국 시인 제라드 맨리 홉킨스의 시 「황조롱이」에서 영감을 받아 제작했다고 한다. 그래서일까? 바람이 불면 흔들리는 모습이 꼭 비상을 준비하는 새의 모습 같다.

플라워 가든이 끝나는 지점에서부터는 180만 주의 자작나무를 심은 기분 좋은 산책로가 이어진다. 빼곡히 심어진 자작나무 숲길을 걸으며 베를린을 떠올렸다. 베를린은 하얀 자작나무가 많아서 '백림白林'이라 불린다. 고 윤이상 선생이 간첩으로 연루되었던 '동백림 사건'도 실은 동베를린 사건을 우리 식으로 부른 것이다. 한가롭고 여유로운 이곳에 와서 나는 왜 베를린과 우리 근현대사의 아픔이었던 동백림 사건을 기억하게 되는지 아이러니다.

패랭이꽃밭과 자작나무에 너무 정신을 빼앗긴 나머지 시간이 많이 지체되었다. '도대체 미술관 건물은 어디 있는 거야?' 하며 모퉁이를 돌자 긴 돌벽이 나오고 그 뒤로 찰랑찰랑 넘칠 듯 말 듯한 수면이 아름다운 인공호수가 눈에 들어왔다. 여기부터가 바로 미술관의 두 번째 코스 '워터 가든'이다. 아름다운 강원도 산자락 풍경이 고스란히 비치는 인공호수, 그리고 저 멀리 보이는, 마치 물 위에 떠

알렉산더 리버만, 「아치웨이」

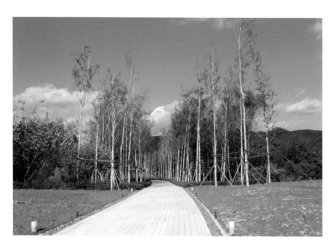

자작나무 산책로

있는 것 같은 신비한 뮤지엄 건물. 참으로 조용하고 아름다운 풍경이다. 내가 지금껏 봐온 안도식 연출법은 주 건물을 바로 보여주지 않고 벽으로 한 번 가렸다가 짠 하고 나타내는 식이다. 그런데 이번에는 벽과 함께 대형 조각까지 이용했다. 너른 인공호수 사이로 긴 돌길을 만들어놓고 그 끝에 뮤지엄 건물을 지었는데, 그 앞으로는 아치형의 거대한 조형물을 설치해 본관 전경을 가로막았다. 선명한 빨간색이 매력적인 이 조각은 알렉산더 리버만Alexander Liberman의 「아치웨이Arch Way」라는 작품이다. 제목 그대로 아치형 길인데 이 길을 지나야 비로소 뮤지엄 건물을 만나게 된다.

리버만의 「아치웨이」는 일부러 여기에 딱 맞게 제작한 사이트 스페시픽 작품 같았으나 내 짐작이 틀렸다. 나중에 미술관 담당자에게 확인해보니 안도가 한솔재단의 소장품 중에서 직접 선택한 것이라고 한다. 있는 것 중에 골랐는데도 어쩜 그리 잘 어울리는지. 조각과 건축, 자연이 완벽한 조화를 이루고 있었다.

뮤지엄 건물의 외벽은 노출 콘크리트를 쓰지 않았다. 노출 콘크리트는 안도 다다오의 트레이드마크와도 같다. 그런데 이번에는 우리나라에서 나는 서산 해미석과 파주석으로 마감했다. 대신 내부를 노출 콘크리트로 마감해 그만의 스타일을 다시 한 번 녹여냈다.

종이부터 비디오아트까지

———

뮤지엄 건물 내부에는 종이의 역사를 보여주는 '페이퍼 갤러리'와 20세기 미술품을 전시하는 '청조 갤러리'가 위치해 있다. 페이퍼 갤러리는 한솔그룹이 1997년 우리나라 최초의 종이 전문 박물관으로 설립한 '한솔종이박물관'을 전신으로 한다.

한솔그룹의 주력 분야가 제지이다 보니 내부는 종이의 의미와 역사를 보여주는 다양한 전시품들로 채워져 있다. 파피루스부터 이슬람의 『코란』, 조선시대 쓰던 편지걸이 등 종이와 관련된 다양한 소장품들과 함께 교육용 영상도 상영되고 있다. 영상작품을 유달리 좋아하는 딸아이는 종이의 역사를 보여주는 애니메이션을 몰입해서 보더니 춤추는 장면이 나오니까 따라 추기까지 했다. 이 밖에도 종이 발명 이전의 매체였던 파피루스를 관찰할 수 있는 '파피루스 온실'과 판화를 직접 체험할 수 있는 판화 공방도 따로 마련되어 있다. 특히 판화 공방은 뮤지엄 산과 관련된 스탬프를 이용해 누구나 직접 엽서를 만들어볼 수도 있고 편지를 보낼 수도 있는 체험 공간으로 꾸며져 있어 가족 단위 관람객들에게 인기가 있다.

딸아이는 스탬프 놀이에 신이 나서 시간 가는 줄도 모르고 끝없이 새로운 엽서 만들기에 푹 빠졌다. 아직 미술관을 반도 못 둘러본 것 같은데 판화 공방에 발이 묶여 있었으니 마음이 급해졌다. 하지만 아이가 좋아하는데 굳이 서두를 이유도 없어서 우리 부부는 힐링하러 왔으니까 서두르지 말자며 함께 엽서 만들기에 동참했다. 그러다 다른 가족 단위 관람객들이 들어서서야 비로소 자리를 양보하자고 설득해 겨우 빠져나왔다.

페이퍼 갤러리가 박물관이라면 청조 갤러리는 순수 미술품만 전시하는 미술관이다. 이곳의 이름을 박물관이나 미술관이 아닌 '뮤지엄'으로 지은 것도 아마 이 두 공간을 아우르는 영어식 용어를 선택했기 때문일 것이다. 청조 갤러리는 각각 특색 있는 네 개의 전시실로 구성되어 있다. 미술관 소장품전을 비롯해 다양한 기획전이 열린다. '청조'라는 이름은 한솔그룹의 창업주이자 고 이병철 삼성그룹 회장의 장녀인 이인희 고문의 호에서 따온 것이다. 이곳은 그녀가 40년간 수집한 소장품들을 중심으로 박수근, 이중섭, 김환기, 장욱진, 도상봉, 이쾌대, 권진규 등 20세기 한국 미술을 대표하는 작가들의 회화와, 종이를 매체로 하는 판화와 드로

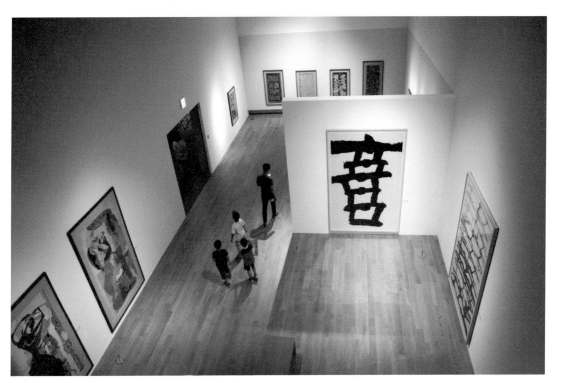

청조 갤러리 내부 전경

잉 등 100여 점의 작품을 전시하고 있다.

　　원형으로 된 제3전시실은 네 개의 전시 공간 가운데서도 가장 특별하다. 바로 비디오아트의 선구자인 백남준의 「커뮤니케이션 타워」가 설치되어 있기 때문이다. 48개의 브라운관 텔레비전과 마스크, 전선이 혼합된 탑 모양의 이 비디오 조각은 소통이라는 주제를 비디오아트로 표현한 작품으로, 이곳의 대표 소장품 중 하나다. 작품이 놓인 공간도 다른 전시실과 달리 원형이다. 천장에도 둥글게 창이 뚫려 있어 마치 작품이 하늘과 소통하고 있는 듯한 느낌을 준다. 두 번째 방문 때는

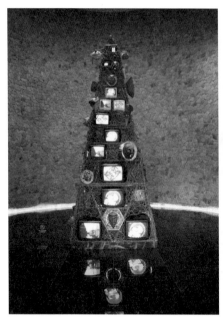
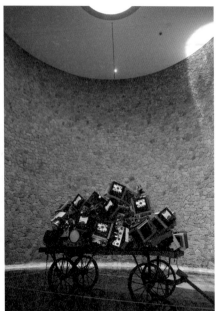

제3전시실에 놓인 백남준의 비디오아트

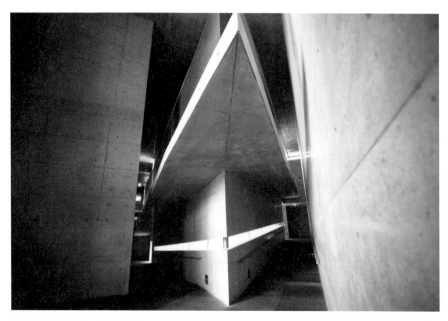

삼각 코트가 숨어 있는 뾰족한 복도

무슨 연유에서인지 이 작품이 백남준의 또 다른 작품 「인도는 바퀴를 발명하였지만 플럭서스는 인도를 발명하였다」로 교체되어 있었다. 낡은 손수레 위에 텔레비전들이 쌓여 있는 비디오아트 작품인데, 미술관 측은 "각각 과거와 미래를 대비적으로 상징하면서도 이동성이라는 공통적 속성을 지닌 손수레와 텔레비전을 병치함으로써 다가올 정보화 시대를 바라보는 작가의 낙관적인 관점을 보여주고 있다"라고 설명하고 있다. 개인적으로는 하늘을 향해 높이 솟은 「커뮤니케이션 타워」가 이곳에 더 어울린다고 생각되었지만, 정기적으로 작품을 교체하는 건지 새로 바뀐 이 작품이 앞으로 이곳의 대표 소장품 역할을 하는 건지는 다음 방문 때나 되어야 확인이 가능할 것 같다.

뮤지엄 속 명물, 삼각 코트와 디자인 의자들

청조 갤러리까지 관람을 마친 후 우리는 다시 로비 쪽으로 나왔다. 뮤지엄 내부의 또 하나의 명물을 보기 위해서였다. 그건 다름 아닌 '삼각 코트'. 건물 내부 복도에 만든 안도 특유의 뾰족한 삼각형 공간이다. 위보다는 아래서 그리고 가까이 다가가서 볼수록 튀어나온 모서리 부분이 더 날카롭게 보여 건물 내부에 긴장감과 운동감을 준다. 복도 하나를 만들더라도 단조롭지 않게, 겉에서는 볼 수 없는 베일에 싸인 내부 공간으로 설계하는 것이 바로 안도 건축의 백미다. 삼각형 공간 내부에는 일명 '삼각 코트'가 있다. 돌을 깐 중정인데, 천장 없이 위로 뻥 뚫려 있어 올려다보면 삼각형 모양의 액자 속으로 하늘이 보인다.

딸아이는 "우와, 하늘이 삼각형이야. 엄마" 하면서 코트 안으로 깡충 뛰어 들어갔다. 삼각형으로 보이는 하늘도 그렇지만 울퉁불퉁 모양이 제각각 다른 돌밭

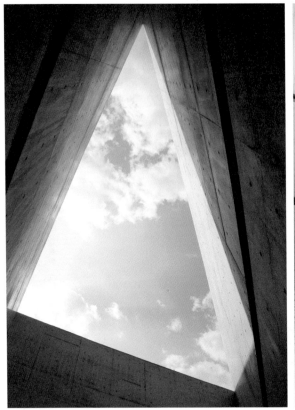

안도 건축의 백미, 삼각 코트

반 데어 로에의 '바르셀로나 체어'

조지 시걸, 「두 벤치에 앉은 커플」

이 무척 신기한 듯했다. 남편과 나는 아이가 삼각 코트 안을 누비는 동안 벤치에 앉아 잠시 휴식을 만끽했다. 솔직히 이곳은 혼자 와서 사색하기에 안성맞춤인 공간이라는 생각이 들었다. 하지만 강원도 원주까지 과연 혼자 올 일이 있을까?

　　전시실 중간중간 복도에서 만나는 건축 거장들의 디자인 의자들도 눈을 즐겁게 해준다. 네덜란드 가구 디자이너 헤릿 릿펠트Gerrit Thomas Rietveld가 디자인한 선과 면으로 된 '레드 앤드 블루 암체어', 르코르뷔지에Le Corbusier와 동료들이 디자인한 인체 공학적인 침대 의자 'LC4 셰이즈 롱', 세계 최초로 등받이, 좌판, 다리 일체형으로 만든 '판톤 체어', 찰스 레니 매킨토시의 등받이가 사다리처럼 긴 '힐 하우스 사다리 의자' 등 20세기 디자인 의자의 아이콘들이 나란히 전시되어 있다. 그중에서도 내 눈길을 사로잡는 건 역시 루트비히 미스 반 데어 로에Ludwig Mies van der Rohe의 '바르셀로나 체어'다. 반 데어 로에는 디자이너가 아닌 독일 출신의 세계적 건축가로 프랭크 로이드 라이트Frank Lloyd Wright, 르코르뷔지에와 함께 근대 건축의 3대 거장으로 불린다. 1929년 그가 바르셀로나 박람회 독일관을 위해 디자인했다가 반응이 좋아 대량 생산한 의자가 바로 이 '바르셀로나 체어'다. 네모난 검은 가죽 소파를 스테인리스 스틸로 된 가는 두 다리가 교차해 받치고 있는 심플한 디자인은 지금의 눈으로 보아도 여전히 세련되고 멋스럽다. 고급 오피스 빌딩이나 대기업 회장실에 어울릴 것 같은 도시적이면서도 모던한 이 의자는 실제로 모조품이 가장 많은 것으로 불릴 만큼 가짜가 많지만, 그만큼 수많은 사람들에게 사랑받는다는 반증 같기도 하다. 좋은 디자인은 시간이 지나도 그 가치가 변하는 법이 없다.

　　내부 관람을 마치고 본관 뒤편으로 빠져나왔더니 미국 조각가 조지 시걸George Segal의 「두 벤치에 앉은 커플」이 가장 먼저 맞이해주었다. 조지 시걸은 옷 입은 인체에서 직접 본뜬 하얀 석조 조각으로 유명한데, 그는 자신의 조각을 두고

"각 모델의 내적 감정을 표현한다"라고 말했다. '등받이를 맞댄 두 개의 검은 벤치에 앉은 두 연인은 지금 무슨 대화를 하는 걸까?' '연인인데 왜 함께 앉지 않은 거지?' '싸웠다가 화해 중인 건가?' '만난 지 얼마 안 된 사이라 쑥스러워 저렇게 앉은 건가?' 나는 별의별 상상을 다하며 답을 찾아보려 했지만 뾰족한 답을 얻지 못한 채 그 뒤로 뻗은 '스톤 가든'으로 발길을 옮겼다. 어쩌면 두 연인은 뮤지엄 건물과 스톤 가든을 연결해주는 매개자로서 여기 앉아 있는 건지도 모르겠다. 뮤지엄 방향으로 앉은 여자와 스톤 가든 방향으로 앉은 남자, 그리고 서로 바라보며 맞잡은 두 손. 억지 해석으로 들릴 수도 있겠지만 내가 이곳의 큐레이터라면 그런 의도로 이곳에 이 작품을 배치했을 것이다.

오감으로 느끼는 미술 공간

'스톤 가든'은 한눈에 봐도 제주의 오름이나 경주의 고분들을 연상하게 한다. 그리고 실제로도 신라 고분을 모티프로 디자인했다. 돌무덤처럼 생긴 아홉 개의 작은 스톤 마운드로 이루어진 이곳은 우리나라의 팔도와 제주도를 상징한다. 스톤 가든은 이름 그대로 잔디나 나무 한 그루 없이 20만 개가 넘는 서래석과 사고석으로 이루어진 차가운 돌 정원이다. 그래서 꽃으로 범벅된 플라워 가든과는 사뭇 다른 느낌을 연출한다. 헨리 무어Henry Moore를 비롯해 베르나르 브네Bernar Venet, 토니 스미스Tony Smith 등 20세기 서구 조각가들의 야외 조각들도 드문드문 놓여 있다. 구불구불 유기적으로 휘어진 스톤 가든의 모양은 마치 우리나라 지도를 닮은 듯도 보였는데, 가장 마지막에 나타나는 크기가 작은 돌산은 제주를 상징한다고 한다. 딸아이는 스톤 가든을 가장 마음에 들어했다. 처음 왔을 때 아빠 손 잡고 올랐던

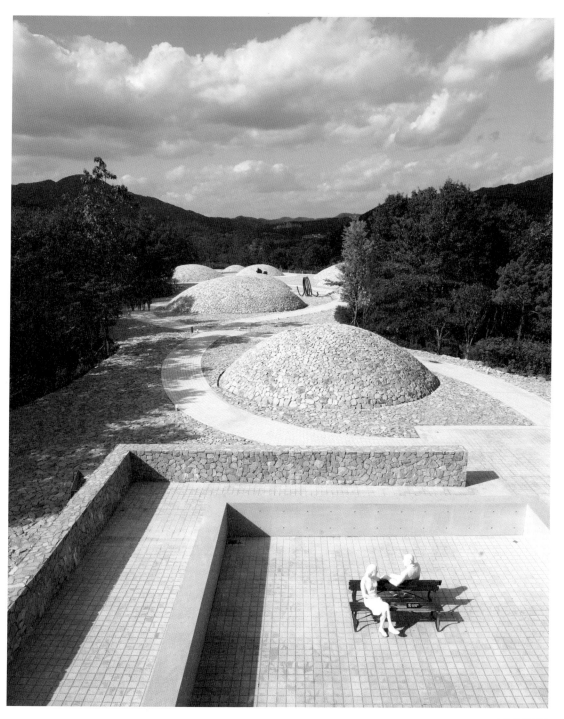

스톤 가든 전경

제임스 터렐관에 설치된 「스카이스페이스」

빛의 신비를 경험할 수 있는 「간츠펠트」

돌산을 몇 달 뒤 다시 찾았을 때는 혼자서 겁도 없이 오르내릴 만큼. 나무 한 점 없던 스톤 가든에는 이후 나무들이 심어져 최소한의 그늘을 만들고 있었다. 그늘이 없어 힘들다는 여름철 관람객들의 요청으로 나무를 심었다고 하는데, 개인적으로는 돌산만 있던 이전의 스톤 가든이 훨씬 더 매력적이라는 아쉬움이 남는다.

스톤 가든이 끝나는 지점엔 이곳의 마지막 코스이자 하이라이트인 '제임스 터렐관'이 위치해 있다. 사실 내가 가장 궁금해했던 곳도 바로 여기다. 제임스 터렐James Turrell은 안도 다다오와 여러 번 협업을 해온 세계적인 설치미술가로 '라이팅 아트의 대가' '빛과 공간의 마술사'로 불린다. 그는 빛으로 만든 공간 속에서 관람자들이 새로운 시각적·공간적 체험을 하도록 유도한다.

이곳에서는 「스카이스페이스Skyspace」 「호라이즌Horizon」 「간츠펠트Ganzfeld」 「웨지워크Wedgework」 등 그의 대표작 네 점을 만날 수 있다. 유럽 주요 미술관에서 터렐의 작품을 본 적은 많지만 이렇게 네 점이나 되는 대형 설치작품이 동시에 대중에게 공개되는 경우는 처음 봤다. 뮤지엄 측이 터렐관 입장료를 따로 책정하고 받은 것도 무리는 아닌 듯했다. 미취학 어린이는 입장 불가여서 우리 부부는 한사람씩 교대로 입장을 했다. 처음에는 수시로 입장이 가능했으나 관람객이 많아지면서 지금은 시간 예약을 해야 관람이 가능하다.

제임스 터렐관에 들어서면 돔 형태의 타원 공간 「스카이스페이스」를 가장 먼저 만날 수 있다. 천장에 달걀 모양의 큰 구멍이 뚫려 있어 관람객들은 실제 하늘과 내부에 설치된 인공조명이 만나 끊임없이 변하는 자연의 빛을 느낄 수 있다. 내부의 조명 빛이 바뀌면 하늘색도 같이 변해 신비롭기까지 하다. 주변 빛에 의한 착시 효과로 시시각각 하늘색이 변하는 것인데, 특히 일몰이나 일출 때 그 진가를 발휘한다.

「스카이스페이스」 바로 맞은편에 위치한 「호라이즌」은 하늘과 연결되는 황홀

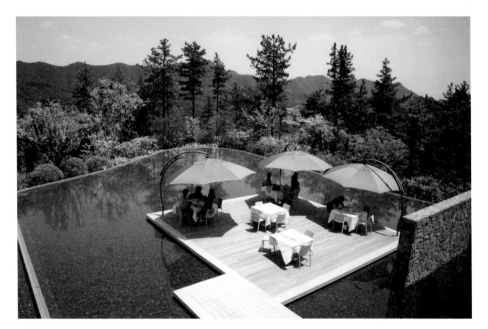

미술관 카페의 야외 테라스

제임스 터렐관에서 바라본 주변 풍광

한 계단이 놓여 있는 공간이다. 피라미드처럼 생긴 계단 위 정사각형 문을 통해 하늘빛이 내부로 들어온다. 사각형의 구멍 크기는 터렐이 직접 정한 것으로 작가는 관람객들에게 딱 그만큼의 하늘만 보여주고 싶었다고 한다. 「스카이스페이스」에서 연출된 하늘의 색을 보았다면 이곳에서 관람객들은 자유롭게 계단을 올라 바깥 하늘의 진짜 모습을 볼 수 있다.

그 다음 이어지는 곳은 「간츠펠트」와 「웨지워크」. 인공으로 만든 공간 안에서 빛의 변화를 경험하는 몽환적인 작품들이다. 미세하게 설정된 제어 시스템을 통해 서로 다른 두 개의 광원에서 나오는 빛이 산란하면서 안개 속을 걷는 것 같기도 하고 알 수 없는 미지의 세계로 들어온 것 같은 느낌도 든다.

이렇게 터렐관까지 다 둘러보니 늦은 오후가 되었다. 총 2.5킬로미터 동선의 뮤지엄을 전부 둘러보는데 네 시간은 족히 걸린 듯했다. 그런데 이게 끝이 아니다. 웰컴센터가 있는 곳까지 700미터를 되돌아가야 한다. 그래도 돌아가는 길은 한결 여유 있고 편했다. 오는 길에는 보이지 않던 작은 풀잎과 나무 들, 강원도의 풍경이 눈에 들어왔다. 뮤지엄 산은 미술과 건축, 자연과 인공 조경이 어우러진, 국내에선 보기 드문, 아니 어쩌면 이렇게 대규모로는 유일한 자연미술관이 아닐까? 전시 내용이 조금 아쉽기도 했지만 그래도 해마다 패랭이꽃이 피는 계절이 되면 다시 찾게 될 것 같다.

뮤 지 엄 산

주소	강원도 원주시 지정면 오크밸리 2길 260
전화번호	(033)730-9000
홈페이지	museumsan.org
관람시간	뮤지엄 10:30~18:00 ǀ 제임스 터렐관 11:00~17:30 (매주 월요일 휴관, 월요일이 공휴일인 경우 정상 개관)

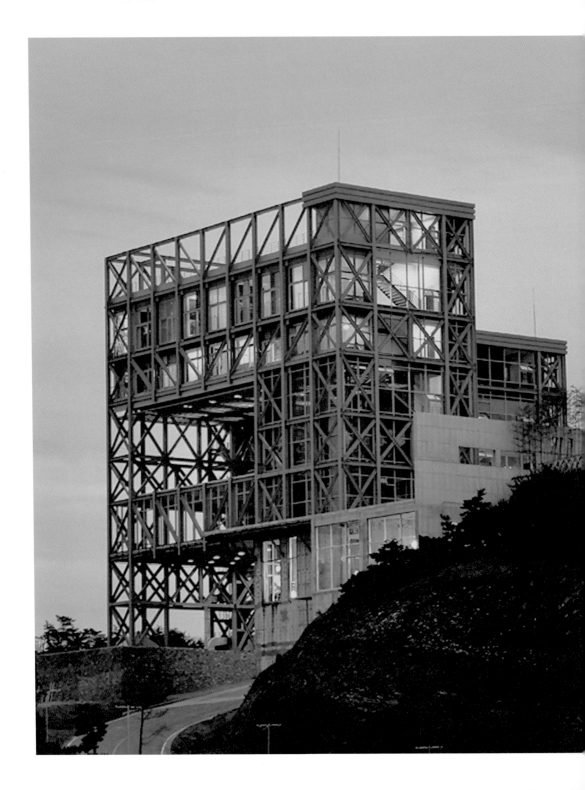

강원도

×

하늘과 바다와 숲이 만나는 곳,
하슬라 아트월드

×

리지엄에 가다

봄날, 강릉 가는 길은 유난히 기분이 좋다. 여름휴가 시즌도 아니고 주말도 아니어서 고속도로도 막힘이 없다. 평일을 답사 날짜로 잡다 보니 아이는 오늘도 유치원 결석이다. 그래도 여행을 가니 마냥 신나는 모양이다.

오늘의 목적지는 강릉 하슬라 미술관. 하슬라는 고구려, 신라시대 때부터 불리던 강릉의 옛 이름이고, 이곳의 정식 이름은 '하슬라 아트월드'다. 그러니까 굳이 번역을 하면 '강릉의 미술 세계'쯤 되는 것이다. 미술관 이름이 이렇게 거창한 건 이곳이 단순한 미술관이 아니라 미술 감상과 더불어 휴식까지 취할 수 있는 '리지엄'이기 때문일 것이다. 리조트Resort와 뮤지엄Museum의 합성어인 리지엄 Reseum은 글자 그대로 미술관과 숙박 시설이 함께 있어 미술 감상과 더불어 휴식과 오락, 숙박까지 가능한 곳을 말한다. 하슬라 아트월드도 미술관과 조각공원, 카페와 레스토랑, 거기에 예술품으로 채워진 호텔까지 겸비하고 있다. 오락거리로는 이곳이 자랑하는 다양한 체험 프로그램이 있다. 한마디로 보고, 먹고, 걷고, 쉬고, 즐기고, 머무를 수 있는 문화 리조트인 것이다.

정동진 방향으로 달리던 차는 우회전 좌회전을 몇 번 거듭한 후 이내 굽이굽이 산길을 올랐다. 멀미가 나는 듯해 차창을 열었더니 바깥 공기가 상쾌했다. 서울 공기와는 확실히 다르다. "엄마, 진짜 미술관 가는 거 맞아?" 아이는 산속에 무슨 미술관이 있느냐며 계속 의아해했다. 정동진리 산 33-1번지. 하슬라 미술관의 옛 지번 주소다. 주소에 '산'이 들어갈 만큼 산꼭대기에 지은 미술관이다. 산길을 얼마나 달렸을까? 비탈 위에 지어진 미술관 건물이 이윽고 시야에 들어왔다. 철골 프레임의 모던한 건물이 인상적이다.

차에서 내리자 건물 입구에 서 있는 커플 조각상이 가장 먼저 우리 가족을

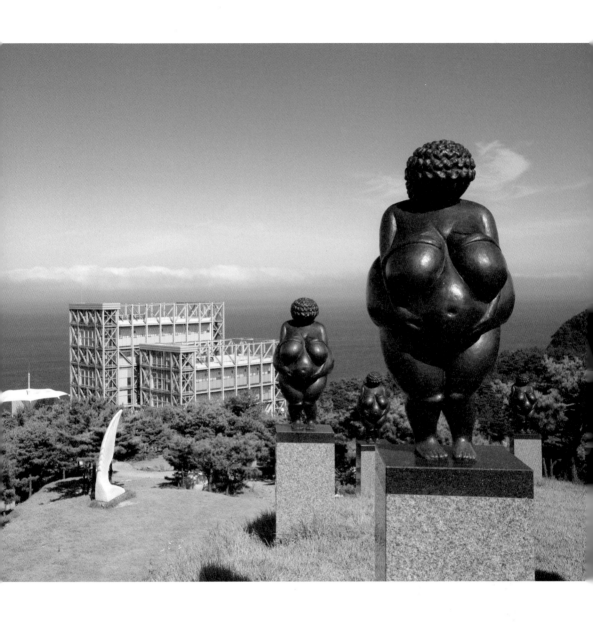

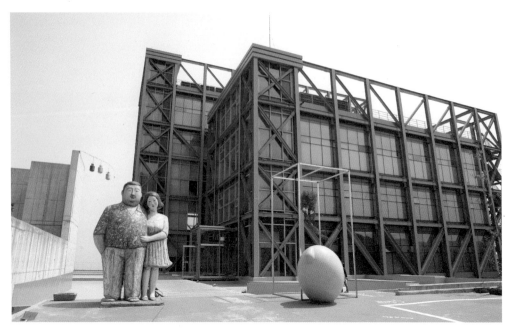

산 정상에 위치한 하슬라 아트월드

양태근 조각가가 스테이플러로 만든 악어 조각

반겨주었다. 화려한 꽃무늬 셔츠를 입은 뚱뚱한 남자와 노란 원피스를 입은 여자가 다정하게 팔짱을 끼고 서 있는 조각이다. 그들은 슬리퍼까지 신은 바캉스 패션이다. 이곳에서 휴가를 보내고 있는 투숙객 같기도 하고 손님을 맞이하는 주인장 같기도 하다.

철재와 색유리로 마감한 건물은 그 자체가 하나의 작품 같다. 네모난 색색의 유리로 구성된 창문들은 몬드리안의 그림을 연상하게 했다. 지상 3층과 5층짜리 건물 두 개 동을 붙여놓은 형태라 미술관과 호텔이 저 안에서 어떻게 서로 공존하는지 궁금했다. 내부로 들어가니 쉽게 답을 알 수 있었다. 1층 일부와 지하층은 미술관 공간이고 그 위층들은 모두 객실이었다. 하얀 타일로 마감한 깔끔한 바닥 곳곳은 마치 색종이를 한 장씩 깔아놓은 것처럼 네모난 색 타일을 배치해 외부의 색유리와 조화를 이루고 있었다.

1층은 호텔 프런트와 아트숍, 레스토랑, 연회실, 미술 전시실 등이 섞여 있는 복합공간이다. 건물 내부 곳곳은 회화와 조각, 설치미술 등 다양한 현대미술 작품으로 채워져 있다. "와~ 악어다." 전시장에 놓인 스테이플러로 제작한 악어조각을 보며 아이가 소리를 질렀다. 양태근 조각가의 작품이었다. 스테이플러로 종이를 묶어 찍다가도 미술 재료로 쓸 생각을 하는 사람들이 바로 예술가인 것이다.

아트숍에서는 작가들이 직접 제작한 다양한 공예품을 비롯해 이곳에서 직접 개발한 미술 교재 등을 팔고 있었다. 다양한 크기와 종류의 피노키오 인형과 마리오네트 인형 들도 많아 아이가 눈독을 들였다.

안내 데스크 직원은 관장님이 기다리고 계시다며 우리를 레스토랑으로 안내했다. 답사 며칠 전, 숙소 예약을 하면서 관장님과 만나기로 약속을 한 터였다. 천장에 매달린 와인 병들, 냅킨으로 꾸민 나무, 다소 부실해 보이는 목조 슈퍼맨 등 레스토랑 역시 다양하고 재미난 미술작품들로 꾸며져 있었다. 조용한 곳에 자리

를 잡고 앉아 창가로 눈을 돌렸다. 전망이 예술이다. 동해의 깊고 푸른 바다 전경이 그대로 펼쳐졌다. 마치 물 위에 떠 있는 것 같았다. 아이도 신기한지 창가에서 떨어질 줄을 몰랐다. 자리에 앉은 지 얼마 되지 않아 관장님이 나와 반갑게 맞이해주었다. 중년의 인상 좋은 여성분이었다.

"최옥영 선생님이시죠?"

"아, 최 교수님은 지금 외부에 계신데 저녁에 오실 거예요. 나는 박신정이라고 해요."

이곳을 찾기 전 박신정, 최옥영 두 부부 조각가가 관장이라고 알고 있었고, 나는 당연히 '옥영'이라는 이름이 부인일 거라 짐작했다. 좀 더 알아보고 왔어야 했는데 초면에 실례를 범했다. 관장님은 직접 로스팅한 진하고 고소한 커피와 함께 깔끔한 점심상도 차려주었다. 호텔이 있는 미술관, 조각가 부부, 하슬라 아트월드……. 그들에 대해 나는 이것저것 궁금한 게 많았다. 두서없는 내 질문 공세에 경상도 억양의 박 관장님은 막힘없이 술술 이야기보따리를 풀어냈다. 경상도 출신의 조각하는 여자와 강원도 출신의 조각하는 남자가 만나 결혼을 하고, 아이들도 낳아 키우고, 작가이자 교수가 되고, 미술관을 세우고, 유지하기 위해 호텔도 만들고, '아트월드'까지 탄생시킨 그들의 이야기는 정말 시간 가는 줄도 모르고 들을 만큼 흥미진진했다. 남편 최옥영 선생이 대학교수의 삶을 선택하다 보니 아내인 박신정 선생은 작가, 엄마, 미술관 관장, 하슬라 아트월드 대표까지 1인 4역을 도맡아하고 있었다. 물론 이건 공식적인 구분일 뿐 하슬라 아트월드는 그 탄생부터 부부의 공동 작품이었다. 그래서 사람들은 이들을 두고 '관장 부부'라고 부른다. 미술관 건물의 디자인과 설계부터 내부 인테리어와 가구들, 조각공원 설계와 작

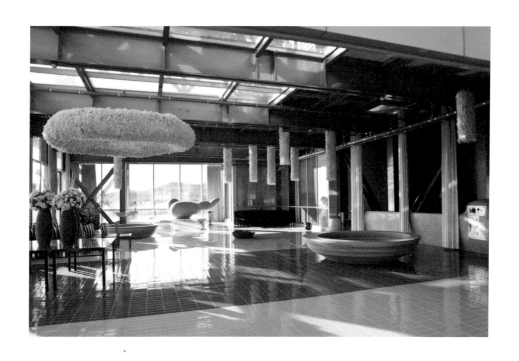

하슬라 아트월드 내부. 연회실과 레스토랑도 있다

품 설치까지 모두 이들 관장 부부의 손길을 거쳐 탄생한 것이었다. 미술가의 마지막 로망이 건축이라는데, 그렇다면 이들은 이미 그 로망을 실현한 셈이 아닌가. 우리는 그렇게 관장님 이야기에 빠져 있다 아직 미술관을 둘러보지 못했다는 사실을 깨닫고 마음이 급해졌다. 관장님과는 다시 만나기로 한 후 서둘러 자리를 떴다.

수상한 터널을 지나면

하슬라 미술관은 총 네 개로 구성되어 있다. 200여 점의 한국 현대미술 작품이 전시된 '현대미술관', 150여 점의 피노키오 캐릭터를 볼 수 있는 '피노키오 미술관' 100여 점의 마리오네트를 모아놓은 '마리오네트 미술관' 그리고 산책을 즐길 수 있는 야외 '조각공원'이 그것이다. 그중에서도 현대미술과 피노키오가 어떻게 조화를 이룰지 내내 궁금했다.

　미술관 이정표를 따라 지하로 이어지는 계단을 내려갔더니 다소 조명이 어두운 지하 전시실이 나왔다. 좁고 길어서 복도인 줄 알았지만 안쪽으로 걸어 들어가 보니 아기자기한 작품들을 전시한 작은 전시실과 자연광이 비치는 야외 전시실이 있었다. 그중 한쪽 벽면에 장작더미를 쌓아놓은 전시실 벽엔 마리오네트 인형과 관노가면극 인형 들이 줄줄이 걸려 있었다. 관노가면극은 강릉단오제 때 행해졌던 탈놀이인데, 우리나라의 유일한 무언 가면극이다. 딸아이는 처음 보는 전통 탈과 인형 들이 신기한지 계속 만지작거렸다. 작가의 작품이라기보다 이곳 교육 프로그램의 결과물들 같았다.

　"이게 다는 아닐 테고, 도대체 미술관은 어디 있는 거야? 관장님이 분명 터널을 지나라고 하셨는데……." 혼자서 중얼거리자 남편이 복도 중간에서 터널 하나

미술관에 가려면 반드시 거쳐야 하는 빛의 터널

를 발견했다며 불렀다. 콘크리트를 거칠게 뚫어놓은, 동굴처럼 생긴 좁고 어두운 터널이었다. '설마 이게 미술관으로 가는 문일까?' 싶었다.

"동굴 안이 깜깜해. 무서워, 엄마."
"괜찮아. 아빠 손 잡고 가면 돼."

무서워하는 아이를 남편이 데리고 터널 안으로 들어섰다. 순간 레이저 빛이 여기저기서 쏟아져 나왔다. 알록달록 레이저 빛들이 쏟아지는 터널 내부는 미니 테크노 클럽 같은 인상을 주었다. 그제야 신이 난 아이는 "우와, 우와" 하고 연신 탄성을 질러댔다. 터널을 통과하니 지중해 부럽지 않은 바다 전경이 눈앞에 펼쳐졌다. 아이와 남편은 더 큰 탄성을 질렀다.

"여기 전망 하나는 끝내준다." 남편 말에 200퍼센트 공감했다. 바다 위에 떠 있는 것 같은 탁 트인 시야다. 오른쪽으로는 초록 숲이, 정면으로는 푸른 동해바다가 눈에 들어와 박힌다. 테라스를 따라 끝까지 갔더니 철제 큐브가 난간 모퉁이에 비스듬히 꽂혀 있었다. 아슬아슬하다. 그러나 떨어지진 않을 것 같다. 순간 관장님

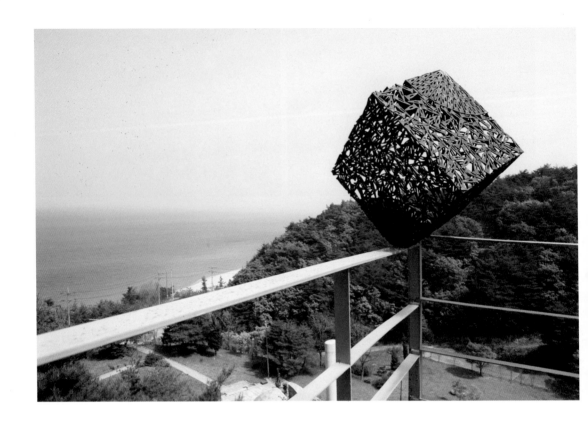

미술관 곳곳에서 만날 수 있는 흥미로운 조각들

이 한 말이 떠올랐다.

"다니다 보면 수상한 조각들이 불쑥 불쑥 나올 거예요. 최 교수님 작품입니다."

그러고 보니 건물 옥상 모퉁이에 설치된 뛰어내릴 듯한 포즈의 양복 입은 남자도 그의 작품임이 틀림없었다. 뭔가 아슬아슬하고 곡예를 하는, 그래서 스릴감을 주는 작품들이다.

데크를 따라 조금 걸었더니 드디어 현대미술관 입구가 나왔다. 신사임당과 율곡 이이의 대형 흉상이 가장 앞부분에 전시되어 있었다. 조선시대 최고 학자였던 율곡 이이와 그의 어머니 신사임당은 강릉의 위인들이다. 율곡의 생가이자 신사임당의 친정인 강릉 오죽헌 안에 실제로 이 동상들이 설치되어 있는데, 둘 다 최옥영 교수의 작품이다. 미술관에는 레지던시 작가의 작품들과 이곳에서 전시회를 연 작가들, 그리고 관장 부부가 그간 수집한 다양한 현대미술품들이 전시되어 있었다.

'레지던시'는 국내외 작가들을 초대해 일정 기간 작업실과 주거 공간을 주고 전시를 열어주는 일종의 예술가 지원 프로그램이다. 2013년에만 열두 명의 작가가 이곳을 거쳐 갔다고 한다. 그중 한 레지던시 작가의 작품이 아이의 관심을 끌었다. 일상의 숟가락, 젓가락, 포크, 나이프를 붙여 만든 총인데, 천장에 매달린 채 동해 바다를 조준하고 있다. "엄마, 음식 총알들이 바다로 튕겨 나가는 거 아냐?" 수저로 만든 총이다 보니 음식이 총알일 거라는 아이다운 발상에 우리 부부는 한참을 웃었다.

하슬라 미술관은 특이하게도 작품 옆에 작가명을 알 수 있는 어떠한 명제표도 붙여놓지 않았다. 독일 홈브로이히 박물관 섬에서도 그랬다. 작품 하나하나를 공부하듯 머리로 감상하지 말고 예술과 자연, 공간이 한데 어우러진 조화로움을 가슴으로 느껴보라는 의도가 더 큰 듯했다.

피노키오와 마리오네트

'피노키오 미술관은 어디에 있는 거지?' 하고 주변을 두리번거리는데 벽에 붙은 피노키오 포스터가 눈에 띄었다. "피노키오 코를 따라가세요." 피노키오의 긴 코가 화살표를 대신하는 재미있는 표지판이다. 1883년 이탈리아 작가 콜로디가 쓴 『피노키오의 모험』은 전 세계 남녀노소가 다 좋아하는 너무나 유명한 동화다. 피노키오 미술관은 마리오네트 미술관과 더불어 대중에게 더욱 친숙하게 다가가기 위해 관장 부부가 고심한 결과물이다. 다소 어두운 조명 아래 전시되어 있는 150여 점의 피노키오 인형은 모두 관장 부부가 수년간 수집한 것들이다. 부부는 나무 작업을 좋아해서 피노키오를 수집하기 시작했다고 한다. 또한 강원도 강릉에 위치한 한적한 자연미술관이라는 특성 때문에 좀 더 친숙한 콘셉트로 대중에게 다가가고 싶은 목적도 컸다고 말한다.

피노키오 미술관은 마리오네트 미술관과 연결되어 있었다. 그러고 보니 피노키오도 일종의 마리오네트 인형이다. 인형의 관절에 끈을 매달아 사람이 조종할 수 있게 만든 마리오네트 인형은 어쩌면 키네틱 조각의 원조라 할 수 있다. 사실 마리오네트는 기원전 이집트나 그리스의 아이 무덤에서도 발견될 정도로 그 역사가 오래되었다. 하지만 본격적으로 널리 퍼지기 시작한 건 중세 이탈리아 교회에서다. 당시 교회가 어린이 교육을 위해 마리아상 인형을 만들어 사용했는데, 마리오네트라는 이름도 성서 속 '동정녀 마리아'에서 따온 것이다. 물론 마리오네트 인형극은 교회 밖에서 더 활발히 발달해 18세기와 19세기에는 영국, 이탈리아, 독일, 체코 등에 마리오네트 전용극장이 생길 정도로 유럽인들에게 많은 사랑을 받았다. 그중 이탈리아 시칠리아의 전통 마리오네트 공연인 〈오페라 데이 푸피Opera dei Pupi〉는 2008년 세계무형문화유산에 등재될 정도로 그 가치를 인정받고 있다.

관장 부부가 세계 곳곳에서 수집한 피노키오와 마리오네트를 만나볼 수 있다

이렇게 역사적으로 오래된 마리오네트는 최근 현대무용이나 비보이 퍼포먼스 등 다양한 형태의 공연과 접목되어 또 다른 예술로 발전, 큰 사랑을 받고 있다. 유독 공주 인형을 좋아하는 딸아이는 피노키오엔 관심이 없고 발레리나 마리오네트에 푹 빠졌다. 역시 취향이 확실한 아이다.

하늘과 바다, 숲이 만나는 곳

내부 전시를 다 보고 났더니 벌써 늦은 오후가 되었다. 조각공원 안내도를 보니 생각보다 규모가 컸다. 하슬라 아트월드는 3만3,000평 부지 위에 지어진 리지엄이다. 아직 미개발인 주변 산까지 합치면 10만 평이나 된다. 산 정상까지 이어진 조각공원을 둘러보는 코스도 최소 한 시간은 잡아야 된다는 얘길 들었다. 해서 우리는 서둘러 조각공원으로 향했다. 해가 지기 전에 내려와야 할 것 같아서였다. 어린 아이를 데리고 밤에 산행을 할 수는 없으니까.

바다 전망대가 있는 카페를 지났더니 조각공원으로 가는 산책로가 나왔다. 나무 냄새, 꽃 냄새, 바람 소리, 풀벌레 소리 등 도심에서 접하기 힘든 자연의 냄새와 소리를 오감으로 받아들이며 우리 가족은 행복하게 걸었다. 이 산책로는 정말 다음에도 꼭 다시 걷고 싶은 길이다. 공원 곳곳에 놓인 크고 작은 미술작품들을 발견하는 재미도 컸다. 새장을 연상시키는 전망대나 두루마리 휴지의 심을 구겨놓은 것 같은 대형 조각들도 인상적이었지만, 돌 위에 그려진 나비나 물고기, 풀벌레 조각 등 무심코 지나치면 작품인지 전혀 알 수 없는, 눈을 크게 뜨고 봐야 겨우 볼 수 있는 아주 작은 작품들을 찾는 재미도 쏠쏠했다.

조각공원은 아기자기한 테마를 가지고 조성되어 있다. 힐링의 숲길인 '성성활

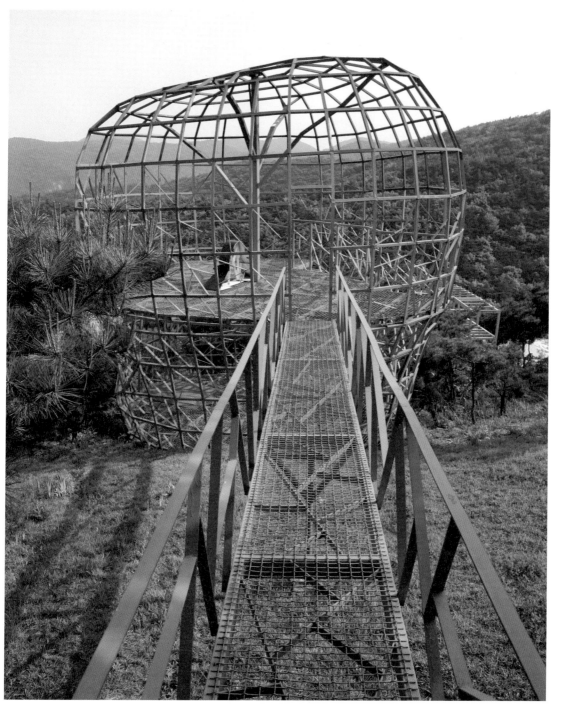

조각공원에 설치된 전망대. 최옥영 작가의 작품이다

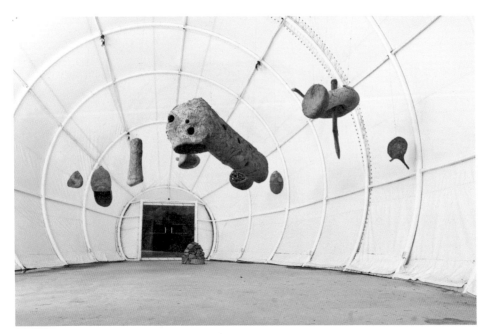

소똥으로 만든 작품들이 전시된 소똥 갤러리

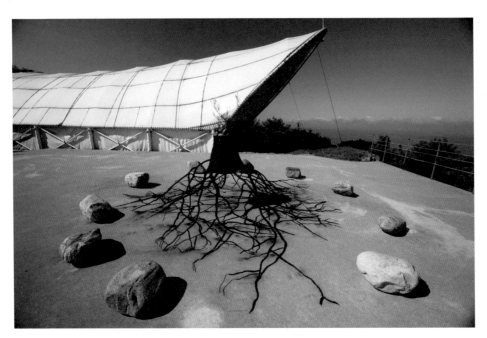

이곳의 조각공원은 자연과 하나 되어 조화를 이룬다

엽길'을 비롯해 최고의 바다 전망을 볼 수 있는 '소나무 정원', 대형 해시계가 설치된 '시간의 광장', 해돋이 명소인 '하늘 정원', 다양한 조각품이 전시된 '바다 정원', 소똥으로 만든 작품이 설치된 '소똥 갤러리', 돌 작품이 전시된 '돌 갤러리' 등 자연 친화적이면서도 친근한 이름의 장소들이 줄줄이 이어진다. '단순히 작품을 전시하는 것에 그치지 않고 자연의 아름다움을 극대화시키기 위한 목표로 조성한 조각공원'이라던 관장님의 말이 생각났다. 그래서인지 조각공원은 이토록 넓은 부지 위에 들어섰지만 자연을 인공적으로 꾸미거나 훼손한 흔적이 거의 없다. 그저 있는 그대로의 자연 속에 미술품들도 원래 그 자리에 있었던 것처럼 자연스럽고 조화롭다. 작가의 명성이나 작품의 개성보다 자연과 가장 잘 어울리는 작품을 놓고자 한 주인장 부부 조각가의 의지가 절로 느껴진다.

찬란한 일출을 끌어안는 곳

———

관장님은 조각공원에서 일몰을 꼭 보라고 추천했지만 아이를 생각해 일찍 숙소로 들어가기로 했다. 새벽부터 설쳤던 터라 나 역시 피곤이 몰려왔다. 호텔은 '솔거동'과 '아비지동'으로 나뉘는데 우리가 예약한 방은 아비지동에 위치한 슈페리어 스위트 룸이었다. 이곳은 총 스물네 개의 방이 있는데 각각의 디자인이 모두 다르다. 가격은 방 크기, 침대, 욕조 모양에 따라 1박에 10만 원대부터 270만 원대까지 다양하다.

　　뮤지엄 호텔이라니. 내부는 과연 어떤 모습일까 두근두근 기대가 됐다. 문을 열자 움푹 파인 둥근 침대가 압권인 침실이 나왔다. 그 뒤로는 오션뷰의 욕실 공간이 자리하고 있었다. 아이는 신이 나서 침대 안으로 쏙 들어가버렸다. 자작나무 합판을 일일이 이어 붙여 만든 어머니의 자궁을 닮은 침대였다. 원 중앙으로 발을 뻗

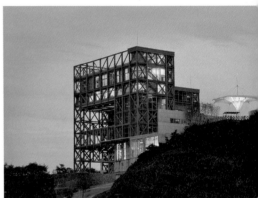

미술작품 같은 객실 내부. 모든 방의 디자인이 다르다

고 둥글게 모여 자면 어린 아이 열 명은 거뜬히 자고도 남을 대형 사이즈였다. 아이는 다시 침대 밖으로 나와 욕실 쪽으로 뛰어갔다. 바다를 바라보며 목욕을 하는 호사를 누리게 되다니. 영화나 드라마에서 보며 부러워만 하던 바로 그 장면을 오늘 밤 우리 가족도 누릴 수 있게 되었다. 자세히 보니 욕조의 색 타일도 모두 유기적 곡선으로 이루어져 있어 가우디의 구엘 공원에 온 것 같은 기분도 살짝 들었다.

침실 옆엔 거실이 따로 있었다. 긴 좌식 테이블이 무척 마음에 들었다. 나중에 확인해보니 침대도 테이블도 욕조도 모두 최옥영 교수의 작품이었고, 내부 인테리어는 모두 박신정 관장의 작품이었다. 예술로 채워진 호텔은 예상보다 더 재미있고 황홀했다. 뭐니 뭐니 해도 이 방의 가장 큰 매력은 바로 끝내주는 전망이다. 욕실뿐 아니라 거실 벽도 통유리로 되어 있어 지중해 바다 부럽지 않은 푸른 동해와 하늘, 초록의 숲까지 모두 호텔방 안에서 만끽할 수 있다. 하늘과 바다, 숲이 만나는 곳, 사람과 자연과 예술이 만나는 이곳 하슬라에서 보낸 하룻밤은 그야말로 힐링 그 자체였다.

다음 날 새벽에 우리 가족을 깨운 건 창 너머로 비치는 황홀한 일출이었다. 조각공원에서 놓친 일몰의 아쉬움을 달래주던 일출의 아름다운 광경이 아직도 잊히지 않는다.

하 슬 라 아 트 월 드

주소	강원도 강릉시 강동면 율곡로 1441
전화번호	(033)644-9411
홈페이지	www.haslla.kr
관람시간	09:00~18:00 (연중 무휴) \| 08:00~19:00 (성수기)

폐광의 화려한 부활,
삼탄아트마인

주소　　　강원도 정선군 고한읍 함백산로 1445-44
전화번호　(033)591-3001
홈페이지　samtanartmine.com
관람시간　하절기 09:00~18:00 | 여름 극성수기 09:00~19:00(무휴)
　　　　　동절기 주중)10:00~17:00, 주말)09:30~17:30(매주 월요일 휴관)

'아트마인Art Mine'이라는 이름에서 유추할 수 있듯이 이곳은 석탄이 아니라 예술을 생산하는 문화예술 광산이다. 한때 탄광촌이었던 강원도 정선에 삼탄아트마인이 문을 연 건 2013년의 일이다. '삼탄'이라는 이름은 1964년부터 38년간 운영해오다 2001년 문을 닫은 '삼척탄좌정암광업소(이하 삼탄)'의 이름에서 유래했다. 버려진 폐광이 문화예술공간으로 탈바꿈할 수 있었던 것은 정부의 '폐광지역복원사업'에 따른 지원금과 한 수집가의 방대한 소장품이 있었기에 가능했다. 전문 수집가이자 삼탄아트마인을 운영하는 회사의 대표였던 고 김민석 씨가 30여 년간 세계 각국을 돌며 수집한 10만여 점이

넘는 예술품과 오브제, 자료 등이 삼탄아트마인의 토대가 되었다.

탄광 시절 종합사무동이었던 4층짜리 건물은 현재 삼탄아트센터로 변신했다. 광원들을 위한 샤워실, 장화를 씻던 세화장, 세탁실, 수직갱을 움직이던 종합운전실 등은 현재 예술가들의 손길을 거쳐 아트 레지던시, 현대미술관, 세계 미술품 수장고, 삼탄뮤지엄, 마인갤러리, 예술 놀이터, 작가 스튜디오 등으로 재탄생했다.

삼탄아트센터는 매표소가 있는 4층에서 시작해 계단이나 에스컬레이터를 타고 아래층으로 내려가면서 관람하는 구조로 되어 있다. 4층에 위치한 '아트 레지던시'는 국내외 예술

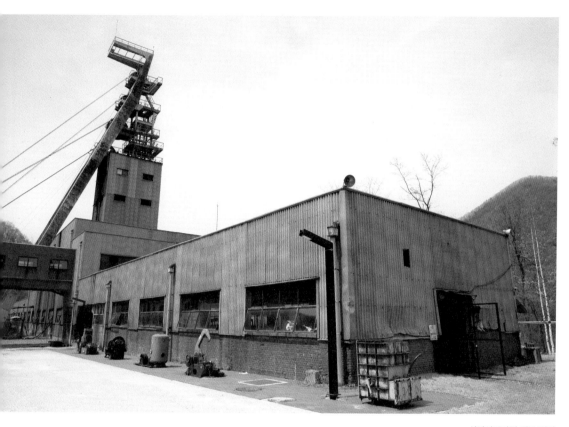

삼탄아트마인 외부 전경

폐탄광의 옛 모습과 현대미술의 조화를 엿볼 수 있다

가들이 상주하며 창작할 수 있는 작가 지원 프로그램을 위한 숙소인데, 모두 다른 콘셉트와 다양한 예술품으로 채워진 총 열다섯 개의 아트 호텔 같은 방들로 꾸며져 있다. 예술가뿐 아니라 일반인들도 예약하면 폐탄광에서 이색적인 하룻밤을 경험할 수 있다. 해발 853미터라는 고도의 특성을 살려 방 번호도 853으로 시작한다.

3층에는 삼탄뮤지엄 자료실과 다양한 현대미술 기획전이 열리는 현대미술관이 위치해 있고, 2층에는 옛 화장실 공간을 그대로 살린 기획 전시실과 김민석 대표의 소장품을 모아놓은 세계 미술품 수장고, 현대미술관 등이 들어서 있다.

2층에서 가장 주목을 끄는 곳은 옛 샤워장을 그대로 살려 전시실로 꾸민 '마인갤러리4'다. 3,000여 명의 광원들이 하루의 고된 노동을 마친 후 몸에 붙은 검은 석탄가루를 씻어내던 일종의 복리후생 시설인 셈이다. 샤워장이 없던 시절, 광원들은 제대로 씻지도 못한 채 생활하는 등 위생과 복지 수준이 형편없었다고 한다. 나치 시절, 아우슈비츠 수용소의 독가스실을 연상시키는 차갑고 음침한 분위기가 나지만 300명이 동시에 입실해 샤워

삼탄아트마인에는 전시실을 비롯하여 카페, 레스토랑, 아트 레지던시 등 다양한 공간으로 구성되어 있다

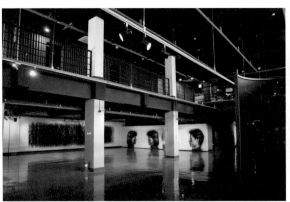

를 할 수 있을 정도로 당시 국내 탄광 중에서는 가장 크고 현대적인 건물이었다고 한다.

현재는 탄광 종사자들의 폐와 척추 등을 찍은 건강검진용 엑스레이 사진과 당시 이들의 고단한 삶을 대변해주는 차용증 등을 이용한 설치미술이 전시되어 있다. 이 설치미술은 샤워로 몸 밖에 묻은 석탄가루는 씻어낼 수 있지만 몸속에 쌓인 석탄 먼지로 인한 질병은 씻어낼 수 없는 광원들의 힘겨운 삶을 표현하고 있다.

1층에는 레지던시 작가와 함께하는 예술 체험관인 예술 놀이터와 다양한 이벤트, 세미나, 강연 등이 열리는 다목적실, 세화장이었던 마인갤러리1, 안전모에 달린 랜턴을 충전하는 방이었던 마인갤러리2, 아트숍 등이 위치해 있다.

뭐니 뭐니 해도 이곳의 대표 명물은 '레일바이뮤지엄Rail by Museum'이다. 삼척탄좌에서 캐 올린 모든 석탄을 집합시키던 시설로, 지상 53미터 높이의 권양기 시설을 갖춘 일종의 거대한 산업용 엘리베이터라 할 수 있다. 수직 갱도 내부는 50미터 간격으로 수평갱도를 연결한 구조로 되어 있는데, 검은 석탄가루로 뒤덮인 옛 탄광의 모습을 그대로 보

여주고 있다. 안전모를 착용한 관람객들은 좁은 갱도를 따라 내부를 관람하면서 폐산업시설 곳곳에 자리한 예술가들의 상상력 넘치는 작품을 발견하는 기쁨도 함께 누릴 수 있다.

탄광 기계들을 제작하고 수리하던 공장 건물을 개조해 만든 '레스토랑 832L' 역시 이곳의 또 다른 명물이다. 해발 832미터에 위치해 이렇게 이름 붙은 이곳은 빈티지 콘셉트의 고급스러우면서도 개성 넘치는 레스토랑이다. 옛날 탄광 공장에서 쓰던 낡은 기계들은 현재 레스토랑 카운터나 테이블, 혹은 설치작품으로 재탄생해 손님들을 맞이하고 있다. 옛 광원들이 탄광에서 먹던 도시락을 재현한 '광부 도시락'이라는 이색적인 메뉴도 있어 특별한 경험을 원하는 이들에게 인기가 많다.

과거의 시간과 흔적을 고스란히 간직했으면서도 다양한 문화 체험과 함께 현대미술의 매력을 발견할 수 있는 삼탄아트마인은 현재 드라마나 영화, 뮤직비디오 촬영 장소로 각광받고 있을 뿐 아니라 강원도를 대표하는 신新관광명소로 떠오르고 있다.

09

경상도

폐교, 미술관이 되다,
시안 미술관

관장님, 신발 가게 없어요?

────────

"지금 떠나야 차가 안 막혀. 빨리 서두르자고." 남편의 그 한마디에 번쩍 눈이 떠져선 후다닥 외출 준비를 마쳤다. 여섯 시 반. 해도 뜨지 않은 신새벽이다. 아직 곤히 자고 있는 딸아이는 남편이 안아 차로 옮겼다. 아이는 카시트에 앉아서도 여전히 꿈나라다.

경상북도 영천시 화산면 가상리 649. 오늘 찾아갈 시안 미술관의 지번 주소다. 우리 집에서 영천까지 왕복 8시간 거리를 당일치기로 다녀와야 한다. 그것도 고속도로가 혼잡한 일요일에.

개관 시간에 맞춰 가야 한가로운 관람이 가능하기에 어쩔 수 없이 새벽 출발을 택했다. 유진이는 고맙게도 차 안에서도 계속 자더니 경북으로 진입할 때쯤 일어났다. 고속도로 휴게소에서 늦은 아침을 먹을 겸 잠시 쉬기로 했다. 그런데 아뿔싸. 아이 신발이 없다. 남편이나 나나 새벽에 경황 없이 떠나온 터라 아이 신발을 미처 챙기지 못한 것이다. 휴게소 아웃도어 매장에도 어른 신발만 있지 아이 신발은 팔지 않았다. 이렇게 되면 우리의 선택은 두 가지였다. 하루 종일 아이를 안고 다닐 것인가. 아니면 미술관 가기 전에 신발 가게를 먼저 찾을 것인가. 6개월도 아니고 여섯 살짜리 아이를 하루 종일 안고 다닌다는 건 무모한 일이었다. 18킬로그램짜리 쌀 한 포대를 안고 다니는 것과 같으니까.

"가는 길에 설마 신발 가게 하나 없을까?"
"그러게. 안 그래도 유진이 봄 신발 하나 사주려던 참이었어."

"난 신발 없어도 돼. 엄마, 아빠가 안고 다니면 되잖아."

차 안에서 이런 대화를 주고받으며 우리 가족은 다시 미술관이 있는 영천으로 향했다. 그런데 미술관 가는 길은 정말 한적한 시골길이었다. 그것도 녹음이 짙게 우거진. 차창 밖의 봄꽃을 보며 아이는 연신 예쁘다고 탄성을 질렀지만 우리 부부의 눈과 귀엔 아무것도 보이지도 들리지도 않았다. 꽃보다 신발이 먼저였기에. 도시에선 그 흔한 대형마트 하나 보이지 않았다. 지나가는 사람조차 없었다. 끝끝내 신발을 못 사고 전전긍긍하는데 내비게이션이 "목적지에 도착하였습니다" 라는 멘트를 날렸다. 눈에 신발 외엔 뵈는 게 없는 난감한 상황. 며칠 전 미리 약속을 잡았던 터라 관장님이 기다리고 계셨다. "관장님, 오랜만이에요. 그런데 근처에 신발 가게 없어요? 마트나 백화점이라도." 신발 없는 아이를 안고 있는 남편 모습을 보더니 관장님은 쓰러질 듯 웃으셨다. 이렇게 6년 만에 만난 관장님께 신발 가게 없느냐는 황당한 인사말을 대신하게 되었다.

"지금까지 수많은 사람을 만나왔지만 미술관에 아이 신발도 없이 오는 사람은 처음 봅니다."
"네, 저희도 이런 황당한 여행은 처음인 걸요."
"근처에는 없고 영천 시내에 나가야 대형마트도 있고 재래시장도 있어요."
"영천 시내는 얼마나 걸리나요?"
"한 20~30분 정도 걸려요."

그제야 시안 미술관이 정말 시골 미술관이란 걸 깨달았다. 남편은 아이와 함께 시내로 신발을 사러 가고, 나는 그동안 관장님과 미술관을 둘러보기로 했다.

폐교를 활용한 아름다운 미술관

아이 신발 문제가 해결되니 그제야 미술관과 주변 풍경이 눈에 들어왔다. 6,000여 평에 달하는 드넓은 초록의 잔디밭과 곳곳에 놓인 야외 조각들, 그리고 주홍빛의 삼각 지붕을 얹은 3층짜리 유럽풍의 미술관. 파란 하늘을 배경으로 'Cyan Museum'이라 쓴 커다란 영문 간판이 인상적이다. 시안Cyan은 컬러 출력에 쓰는 파란 색을 뜻한다. '아주 맑은 날의 하늘색'을 뜻하는 시안을 미술관 이름으로 선택한 건 분명 이곳이 지역민들에게 맑은 하늘 같은 정신적 쉼터 역할을 하고자 함일 것이다.

일요일이라 그런지 오전부터 나들이 와서 잔디밭에 돗자리를 펴놓고 도란도란 이야기를 나누는 단란한 가족들의 모습이 많이 보였다. 어린아이들은 야외 조각들을 놀이기구처럼 만지고 부비며 놀고 있었다. 옛날 초등학교 운동장 시절부터 있던 걸로 보이는 정글짐을 올라타는 아이들도 보였다. 이렇게 예쁜 건물이 폐교였다니 믿기지가 않았다. 분명 나만 예쁘다고 생각하는 건 아닐 게다. 시안 미술관은 2005년 한국여행작가협회가 뽑은 '폐교를 활용한 가장 아름다운 미술관'으로 선정될 정도로 이미 영천 지역의 새로운 문화 명소로 각광받고 있다. 그렇다면 폐교는 어떻게 이처럼 아름다운 미술관이 되었을까?

1999년까지 화산초등학교 분교로 쓰인 낡은 건물은 변숙희 관장 부부를 만나면서 현재의 모습으로 환골탈퇴했다. 작은 시골 마을들의 사정이 다 그렇듯 젊은이는 없고 노인들만 남아 초등학교가 문을 닫는 일이 허다해졌다. 영천시 화산면 가상리의 화산초등학교 분교도 예외는 아니었다. KBS대구방송국 프로듀서였던 아내와 같은 방송국 문화부 기자였던 남편은 지인과 함께 의기투합해 전 재산을 이 낡은 폐교를 리모델링하는 데 쏟아붓고 아름다운 자연 속 미술관 설립을 꿈

폐교를 활용한 시안 미술관 외관과 내부 전경

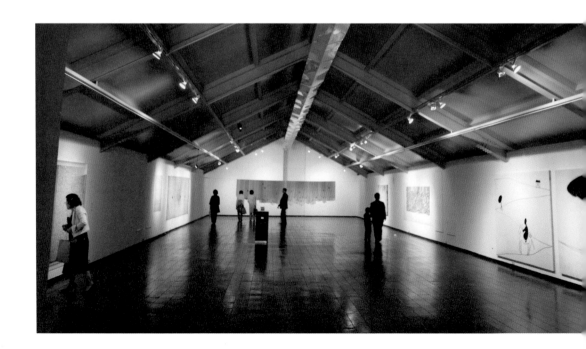

꾸었다. 하지만 미술관 설립이 어디 그리 쉬운 일이던가. 열정이나 돈만 있다고 되는 일도 아니었다. 설립 과정에서 많은 우여곡절이 있었고, 결국 변 관장 부부는 사람도 돈도 건강도 잃은 채 4억5,000만원이라는 빚더미 위에 미술관을 개관했다. 그때가 2004년 말이었다. 당시 대구, 경북 지역에 제대로 된 미술관이 없던 터라 시안 미술관의 개관은 분명 지역 미술계의 희소식이어야 했지만, 도심이 아닌 시골 변두리에 자리 잡은 이곳을 바라보는 시선은 기대감보다는 걱정과 우려가 훨씬 더 컸다고 한다.

방송인 출신답게 변 관장은 이슈가 될 만한 양질의 전시 콘텐츠를 고민했고, 접근성이 떨어진다는 단점을 휴식이 가능한 자연 속 미술관이라는 장점으로 승화시키는 데 주력했다. 또한 지역민과 함께할 수 있는 다양한 교육 프로그램 개발에도 총력을 기울였다. 그의 전략은 성공적이었다. 시골 미술관임에도 불구하고 대도시의 공공미술관도 엄두 내기 힘든 전시나 행사 들을 곧잘 기획했다. "이왕 할 거면 제대로 하자"라는 일념 하나로 일을 저질렀다고 한다.

2005년 6월에는 역사 속에 잊혔던 영천아리랑을 재조명한 '시안 미술관 영천 아리랑 예술제'를 열어 큰 호평을 받았다. 미술 전시와 더불어 국악, 재즈, 팝 등의 음악 공연까지 아우른 이 행사에는 스태프만 120명이 동원되었고 5,000여 명의 관객이 몰렸다. 저 푸른 잔디밭 광장에 수천 명이 앉아 있었다는 게 상상하기가 힘들었다. "정말요? 이 시골 미술관에 그렇게나 많은 사람이 왔다고요?" 내가 너무 의심스러워하며 질문을 해서인지 관장님은 눈에 힘을 주며 부연 설명까지 했다.

"영천아리랑 예술제의 일환으로 가수 이동원 씨와 안치환 씨도 제가 직접 섭외해서 공연을 했어요. 비가 종일 내리는 날이었는데도 수천 명의 관객들이 꼼짝

도 않고 공연을 관람해 굉장히 감동적이었지요."

같은 해 8월에는 광복 60주년 특별전으로 〈A Parallel History-한국 현대미술 속에서 대구경북미술전〉을 개최해 또 한 번 이슈를 일으켰다. 해방 이후 지역 화단에서 활동했던 작가 111명의 작품 111점을 전시해 지역 미술관 최초로 대구, 경북 미술사를 정리하는 등 그 역할을 톡톡히 해내기도 했다. 개관까지의 여정을 설명하면서 힘들어하던 모습은 어디 가고 전시와 행사 이야기에는 시종일관 신이 나서 술술 이야기꽃을 피우는 변 관장의 모습은 영락없는 미술인이었다.

시간, 흔적, 그리고 추억

6년 만에 다시 찾은 시안 미술관에서는 〈시간, 흔적들〉이라는 전시가 열리고 있었다. 개관 10주년 기념 특별기획전으로, 지난 10년간 시안 미술관이 걸어온 길을 되짚어보기 위해 마련한 것이었다. 이번 전시에서는 오쿠보 에이지, 옥현숙, 이재효, 김석 등 자연을 소재로 작업하는 작가들의 회화, 조각, 사진, 설치 등 다양한 형식의 작품들이 아름다운 폐교 미술관 곳곳에 설치되었다.

1층 전시실은 일본 출신의 대지미술가인 오쿠보 에이지大久保英治의 작품들로 채워져 있었다. 미술관 주변에서 쉽게 얻을 수 있는 자연을 소재로 이곳의 환경과 시간성 등을 결합해 만든 사진, 조각, 설치작품 들로 구성되었다. 10년 만에 다시 이곳에 초대되어 온 작가가 자연을 캔버스 삼아 마치 그림자놀이를 하듯 시간과 계절을 달리해 자신의 흔적을 남긴 설치작품들이 소박하지만 신선하게 다가왔다.

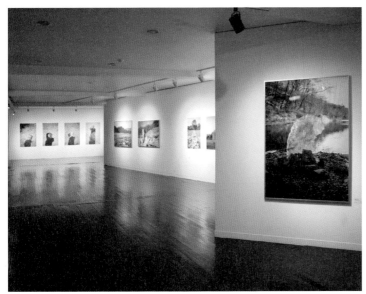

자연을 소재로한 오쿠보 에이지의 전시 광경

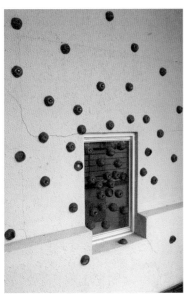
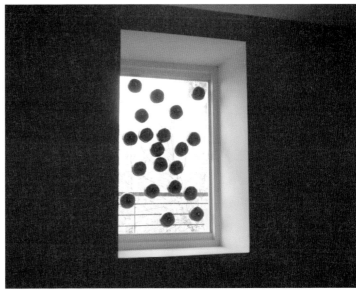

창문과 벽에 박힌 빨간 피망

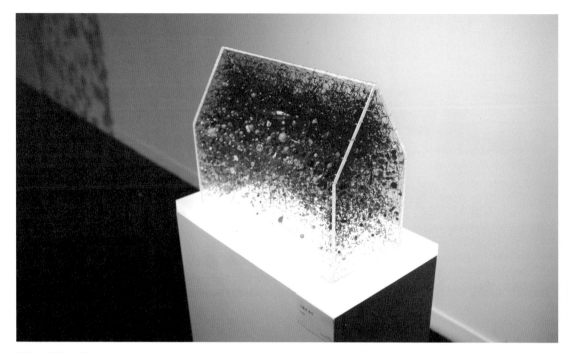

옥현숙, 「그물과 목어」

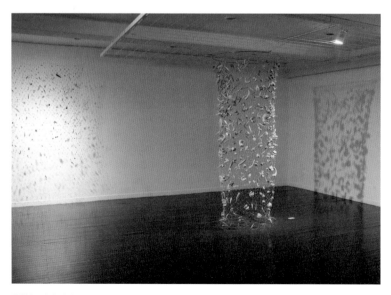

옥현숙 전시 광경

1층 전시실을 다 돌아볼 때쯤 분홍색 새 운동화를 신고 뿌듯한 표정으로 돌아온 딸아이와 남편이 미술관 안으로 들어섰다. 우린 서로 말없이 미소만 짓고는 2층부터 전시를 함께 관람했다. 2층으로 향하는 계단 중간에 있는 창문에는 반으로 잘린 빨간 피망들(어쩌면 파프리카인지도 모른다)이 촘촘히 박혀 있었다. 건물 밖에서 보면 나머지 절반이 보이는 이 조각은 처음 봤을 때도 인상적이었는데 몇 년이 지난 지금도 그대로 있어 반가웠다.

　2층 전시실에는 옥현숙 작가의 작품이 설치되어 있었다. 입구에 들어서자 네온 조명을 받은 작은 집 모양의 예쁜 조각이 가장 먼저 관람객을 맞이했다. 투명한 아크릴 집 내부를 자세히 들여다보니 촘촘한 그물망 사이로 알록달록 예쁜 나무 구슬들이 매달려 있다. '이게 도대체 뭘까?' 싶어 아래 명제표를 보니 「그물과 목어」라는 제목이 적혀 있었다. 그러니까 이 작은 구슬 모양들이 죄다 물고기였던 것이다. 형태가 일정하지 않은 그물을 구체적인 형태의 집 모양으로, 구체적인 형태가 있는 물고기는 동그라미 모양으로 심플하게 표현해버리는 작가의 조형 능력과 상상력이 무릎을 치게 했다. 딸아이도 이 작품이 예쁜지 가까이 다가왔다.

　"유진아. 이게 물고기 모양이래. 꼬리도 없는 동그란 물고기야. 이런 거 처음 보지?"
　"엄마, 물고기는 앞에서 보면 동그랗게 보여."

　그렇다. 물고기는 앞면에서 바라보면 동그라미일 수도 있는데 어릴 때부터 관념적으로 꼬리가 보이는 측면만이 물고기 모습이라고 여겼던 것이다. 이렇게 여섯 살 딸아이를 통해 사물을 다시 바라보는 법을 배운다. 바닷가가 고향인 작가는 어릴 적부터 봐온 바다에 대한 아름다운 추억을 추상적으로 풀어내는 작품을 만들

둥근 아치형 벽과 나무 바닥이 정겨운 시안 미술관 카페

어왔다. 기억이라는 추상적인 요소를 그물망과 물고기라는 현실적인 오브제로 표현하는 것이다.

2층 전시실을 다 둘러본 후 같은 층에 있는 카페로 향했다. 오전 시간이라 아직 손님은 없었다. 아치형 벽에 벽난로와 테라스가 있는 예쁜 카페다. 예전에는 식사도 할 수 있었는데 지금은 차와 간단한 간식만 파는 모양이었다. 너무 세련되게 리모델링을 해서 옛날 학교의 모습이 별로 남아 있지 않은 것 같아 아쉬움이 밀려들 때쯤 바닥을 내려다봤다. 옛날 초등학교 그 나무 바닥이다. 청소 당번이 되면 물걸레로 닦고 왁스칠을 해가며 광을 내던 바로 그 교실 바닥. 오랜만이라 무척 정겹다.

삼각 지붕 때문에 다락방 같은 인상을 주는 3층 전시실은 이재효 작가의 자연을 소재로 한 설치작품으로 채워져 있었다. 이재효는 나무나 강철, 못 등을 이

용해 만든 다양한 조형물과 자연에서 얻은 재료를 활용한 시간의 흔적을 작품을 통해 보여주었다. 나무나 강철, 못, 나사 등을 깎고 구부리고 갈아내고 태우는 등 그의 작업 과정은 장인정신이 없으면 불가능하다. 자연 재료를 능수능란하게 다루는 솜씨, 다양한 공구에 대한 해박한 지식, 보는 이를 단숨에 매료시키는 조형 능력 등 조각가로서의 3대 조건을 모두 다 갖추고 있다. 그는 데뷔 후 15년 동안 단 한 점의 작품도 팔지 못했지만, 지금은 전 세계 갤러리와 미술관에서 러브콜을 받는 스타 조각가로 자리매김했다. 길었던 무명 시절만큼 보상도 크게 받고 있는 셈이다.

이재효 작가의 작품이 설치된 전시실

크레용으로 색을 입힌 김석 작가의 로봇 조각

별관 건물에 위치한 마지막 전시실에서는 로봇을 소재로 한 김석 작가의 대형 조각들이 전시되어 있었다. 나무를 거칠게 깎아 만든 마징가Z, 로봇 태권브이, 아톰과 같은 캐릭터들이 크레용으로 예쁘게 꾸며져 있었다. 물론 딸아이가 가장 좋아한 전시실이기도 하다. 어렸을 때 좋아하던 추억의 캐릭터들을 보니 나도 모르게 어린 시절이 떠올랐다. 본관 전시장이 시안 미술관 10년의 흔적을 살펴보는 공간이라면, 별관 전시장은 관객들 스스로 세월의 흔적을 발견하고 저마다의 추억을 떠올리는 공간일지도 모른다는 생각이 들었다. 별관 건물 내부를 찬찬히 살펴보다 불현듯 6년 전 이곳에서 열렸던 국제 미술 컨퍼런스에 대한 기억도 떠올랐다.

국제적인 시골 미술관

내가 시안 미술관을 처음 방문한 건 2008년이었다. 〈Close to You: 너에게 바투 서서〉라는 전시 연계 국제 미술 컨퍼런스가 이곳에서 열렸는데, 한국과 미국의 유명 전시기획자, 평론가, 경매사, 큐레이터, 미술잡지 편집장 등을 초청해 한국 현대 미술의 국제적 위상에 관한 발제와 토론을 벌였다. 당시 한국 측 패널로 초대된 나는 런던에서 한국 현대미술이 차지하는 위상에 관해 발제를 했고, 뉴욕 측 패널로 왔던 평론가 폴 래스너가 내 글에 공감을 표하며 자신이 대표로 있는 미국 미술잡지에서 함께 일하자고 제안해 몇 년간 글을 기고하기도 했다. 한국 측 패널이었던 『월간미술』 이건수 편집장과 독립 큐레이터로 활동하는 장동광 선생, 부산 지역에서 활발한 활동을 펼치는 강선학 평론가를 비롯해 김달진미술연구소의 김달진 소장 등 국내 주요 미술계 인사들도 그날 처음 연을 맺었다. 무엇보다도 전시에 참가

이이남, 「8폭 병풍」 전시 광경

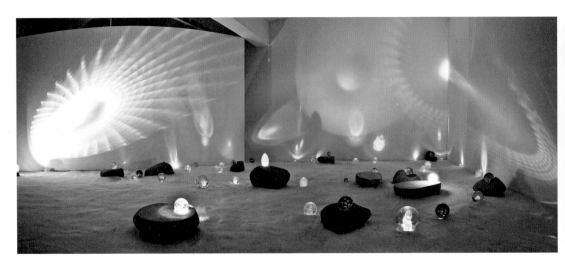

안종연, 「별, 지구, 사람」 전시 광경

한 안종연, 이이남, 배동환 작가 등 국내외 미술계에서 활발히 활동하는 작가들을 직접 만난 게 가장 큰 행운이자 기쁨이었다. 미디어아티스트 이이남은 당시만 해도 이름이 그리 알려지지 않은 호남 지역 출신의 젊은 작가였다. 하지만 나는 그의 작품을 본 순간 해외가 주목할 만한 잠재력을 지닌 젊은 작가라 확신했고, 예상대로 그는 곧 한국을 넘어 세계를 무대로 한국 미디어아트의 저력을 알리며 활동 중이다. 2015년 서울 가나아트센터에서 대규모 개인전을 연 데 이어, 같은 해 여름 베니스 비엔날레 특별전에 초대되었고, 현재는 뉴욕, 파리, 스위스, 북경, 카타르 등에서 개인전을 준비 중이라고 하니 앞으로 펼쳐질 그의 글로벌한 행보가 기대된다.

공공미술가로 잘 알려진 안종연 작가는 회화와 조각, 설치를 아우르는 멀티아티스트다. 작은 체구에도 불구하고 작품 스케일은 무척 크다. 원래 회화를 전공했으나 뉴욕에서 공공미술을 공부한 뒤로는 광장이나 빌딩이 그녀의 캔버스가 됐다. 빛을 주제로 한 그녀의 대형 설치 조각들은 광화문 교보문고 천장이나 세계적 건축 거장 마리오 보타가 설계한 제주의 아고라, 동강생태공원 등 미술관보다 대중에게 오픈된 공간에서 더 자주 만날 수 있다. 그녀의 트레이드마크이기도 한 LED 조명과 유리구슬을 이용한 설치작품은 작품을 위해 특별히 제작한 음악과 어우러져 몽환적이고 환상적인 분위기를 연출한다. 안종연 작가는 현재 '모하 Moha'라는 이름으로 국제적으로 활동 중인데, 2013년 한국 작가로는 최초로 아부다비 에미리트 팰리스 갤러리에서 개인전을 성공적으로 치른 후 현재 중국, 카타르 등 한국 현대미술의 불모지를 개척하는 데 앞장서고 있다.

이렇게 시안 미술관은 영천의 시골 미술관이라는 게 믿기지 않을 정도로 국제적으로 활동하는 스타 작가들이 거쳐 갔다. 그러니 이곳을 두고 국제적인 작가들이 거쳐 가는 세계적 시골 미술관이라 부르는 것도 과언은 아닌 듯하다.

아트 캠프와 별별미술마을

시안 미술관은 어느덧 열 살이 되었고, 처음 봤을 때의 깨끗하고 세련된 모습도 이젠 시간의 흔적을 드러내며 나이 든 티를 내고 있었다. 선명했던 오렌지색 지붕도 빛이 바래 살구색으로 변해 있었고, 벽이나 바닥도 자세히 보면 보수가 필요한 곳들도 더러 보였다. 사람도 나이를 먹으면 몸 이곳저곳이 고장이 나기 시작하듯 건물도 나이가 들면 여기저기 수리할 곳이 필요한 게 당연한 이치가 아닐까.

좋은 변화도 있었다. 1층에는 한 출판사에서 기증한 800여 권의 책과 이곳에서 진행된 전시 도록 등을 비치한 '아틀리에'라는 이름의 새로운 휴게 공간이 생겼고, 아트숍을 비롯해 교육과 체험이 가능한 공간을 본관 입구에 마련하는 등 관람객 참여 공간들이 확산되고 강화되었다. 또한 조각공원 한편에는 작지만 아담한 캠핑장도 만들어졌다. '작은 캠핑마을─가래실'이라는 이름으로 운영되는 이곳은 최근 확산되고 있는 캠핑 문화를 반영하는 듯했다. 총 여덟 개 동의 텐트밖에 칠 수 없고, 전기도 온수도 사용할 수 없지만, 평일 기준 1박에 2만 원이라는 저렴한 비용과 미술관 무료 입장, 거기다 체험 프로그램 20퍼센트 할인 특혜까지 있어 예약 손님이 많다고 한다. 진정한 아트 캠프가 될 듯해 아이가 좀 더 크면 한 번 도전해보고 싶다.

미술관 관람을 마무리하고 관장님과 작별 인사를 한 후 '별별미술마을'로 향했다. 이름도 별난 이 마을은 시안 미술관에 오면 꼭 들러야 하는 영천의 떠오르는 명소다. 이곳에 특별한 건물이나 화려한 볼거리는 없다. 다만 소소한 마을 역사를 전시한 '우리 동네 박물관', 누구나 편히 쉬어 갈 수 있는 '셀프 무인 카페', 젊은 작가들의 참신한 작업을 전시한 '무인 갤러리', 아트 상품을 파는 '무인 아트숍', 담벼락마다 곱게 꾸며놓은 예술적인 타일, 노란 새장 안에 갇힌 빈 집 등 작가들의

새로 생긴 아틀리에와 그곳에 비치된 전시 도록들

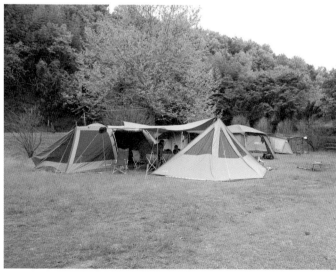

관람객 참여 공간인 교육관과 캠핑장

별별미술마을 안에 자리한 별난 건물들

참신한 아이디어로 재탄생한 공간이 관람객을 기다리고 있다.

사실 영천 별별미술마을은 2011년 새로 생긴 예술 마을이지만 그 역사는 500년이나 되었다. 시안 미술관이 위치한 가상리와 화산리 일대는 영천 이씨, 안동 권씨, 창녕 조씨, 평산 신씨, 청주 양씨 등 다섯 개 성씨의 집성촌이다. 산속에 실개천이 흐르는 아름다운 이 농촌 마을은 정자와 제실, 서원 등 전통적인 문화 자원이 풍부하다. 하지만 여느 농촌 마을이 다 그렇듯 인구는 줄고 젊은이들은 죄다 마을을 떠나는 이농 현상이 심해지면서 폐가도 속속 생겨났다. 2011년 문화관광부에서 주최한 '미술마을프로젝트'의 일환으로 일상의 공간을 공공미술 공간으로 꾸미는 사업이 진행되었다. 이때 〈신몽유도원도新夢遊桃源圖 − 다섯 갈래 행복길〉이라는 주제로 56점의 다채로운 작품들이 설치되어 평범한 농촌 마을이 하루아침에 대규모의 문화예술 마을로 탈바꿈하게 된 것이다. 물론 그 중심에는 시안 미술관이 있었다. 이제 이곳을 찾는 사람들은 시안 미술관을 기점으로 형성된 별별미술마을을 '지붕 없는 미술관'이라 부르며 대구, 경북 지역을 대표하는 최고의 문화명소로 꼽는 데 주저하지 않는다. 특히 바쁜 도시의 일상을 잠시 접고 한가로운 시골 여행을 떠나고 싶은 사람들이라면 꼭 한번 가보라고 권하고 싶다.

시안 미술관 · 영천 별별미술마을

주소	경상북도 영천시 화산면 가래실로 364
전화번호	(054)338−9391
홈페이지	www.cyanmuseum.org
관람시간	화요일~일요일 10:30~18:00 (매주 월요일 휴관)

10

경상도

통영의 모든 색채,
전혁림 미술관

통영이 좋은 세 가지 이유

"추상화를 보고 이해하지 못하겠다는 것은 많은 그림을 보지 못했다는 증거
예요. 더 많은 그림을 보세요. 그러면 보는 눈이 열립니다. 그리고 참, 그림은
이해하는 것이 아닙니다. 느끼는 것이지!"

_『전혁림 : 다도해의 물빛화가 1915-2010』예술사 구술 총서 2(수류산방, 2011)

나는 여행 마니아다. 그간 참 많은 나라와 도시를 다녔다. 그중에는 평생에 한 번
가본 것으로 만족하는 곳도 있지만, 가도 가도 또 가고 싶어지는 곳도 있다. 갈 때
마다 새로운 매력을 발견하고 열광하게 만드는 중독성 강한 도시들 말이다. 유럽
에선 베네치아와 바르셀로나가 그랬고, 한국에선 통영이 꼭 그러했다. 그러고 보
니 이 세 도시는 지중해든 남해든 바다가 있는 물의 도시라는 공통점이 있다. 부
산 바다를 보고 자라서일까? 이상하게 나는 바다가 있는 도시만 가면 고향처럼
그렇게 편하고 좋을 수가 없다.

 통영을 좋아하는 첫째 이유도 바로 바다 때문이다. 바다를 면한 도시는 웬만
하면 다 낭만적이고 아름답기 마련이지만, 그중 통영은 '한국의 나폴리'라 불릴 정
도로 풍광이 멋들어진다. 해발 461미터의 미륵산 정상에 오르면 그리스 에게해
못지않은 황홀한 다도해 풍경이 눈앞에 펼쳐진다. 크고 작은 360여 개의 섬들이
군무를 이룬 한려해상의 모습은 그야말로 장관이다. 날씨가 좋으면 멀리 마라도
도 보인다. 평소에 등산을 즐기지 않는 나도 케이블카 덕분에 아이 데리고 미륵산
정상을 두 번이나 오르는 감격을 맛봤다.

 내가 통영을 좋아하는 둘째 이유는 맛난 먹거리 때문이다. 전국에서 회가 가
장 싱싱하고 싸다고 소문난 통영중앙시장을 비롯해 1963년 간판도 없이 시작해
지역민의 대표 간식이 된 '오미사꿀빵', 충무김밥의 효시가 된 60년 전통의 '뚱보

미륵산 정상에서 내려다본 황홀한 다도해 풍경

할매김밥, 젊은이들이 즐겨 찾는 '정화순대', 이곳 특유의 선술집 문화를 대변하는 '울산다찌', 유명 케이블 방송에서 '착한식당'으로 선정한 '어촌싱싱회 해물탕' 등 전국에 소문난 유서 깊은 맛집들이 즐비하다. 나는 해삼이나 멍게같이 미끈미끈 물컹한 질감의 수산물이나 순대, 곱창 따위의 고기 부산물로 만든 음식은 비위가 약해 잘 먹지 못한다. 아니 먹어본 적도, 먹어볼 시도도 안 하고 살았다. 그런데 통영에서는 이곳 먹거리에 대한 무한한 신뢰와 호기심이 발동해 평소 기피하던 음식도 절로 시식하게 되니 참 신기하다.

셋째 이유이자 가장 중요한 이유는 바로 통영이 가진 풍성한 문화적·예술적 콘텐츠 때문이다. 예로부터 통영은 문화와 예술의 고향으로 불렸다. 시인 유치환, 김춘수를 비롯해 세계적 작곡가 윤이상, 소설가 박경리와 김용익, 거기에 이중섭과 전혁림까지 대한민국 대표 예술인들이 이곳 출생이거나 이 땅에서 살며 예술혼을 길렀다. 그래서 이곳엔 그들이 남긴 문화적·예술적 업적을 기리는 기념관이나 미술관, 박물관이 도시 곳곳에 산재해 있다. 이 작은 항구 도시가 어떻게 그리 많은 문화예술인들을 배출할 수 있었던 걸까? 그 질문에 대한 답을 찾으러 해마다 나는 가족과 함께 통영으로 떠난다.

아흔 살의 젊은 화가

벚꽃이 만개한 4월, 통영국제음악제와 벚꽃 축제가 동시에 열리는 시즌이라 통영은 그 어느 때보다 활기차고 분주하고 또한 아름다웠다. 미륵산 자락에 위치한 전혁림 미술관 가는 길엔 유난히도 벚꽃나무가 많다. 봉평동의 한적한 주택가 골목으로 들어서자 멀리서도 3층짜리 예쁜 건물이 보였다. 외벽을 아기자기한 타일로

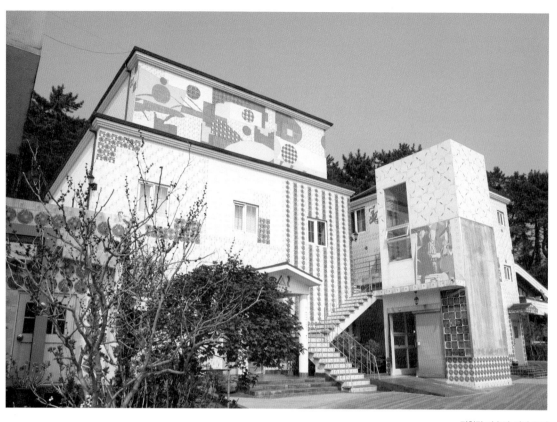

전혁림 미술관 외관 풍경

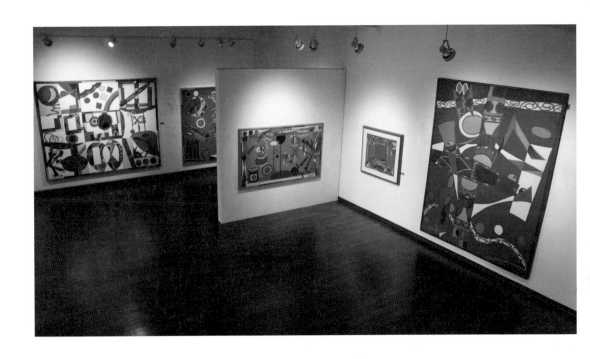

한국의 피카소, 전혁림 화백의 작품으로 가득 찬 전시장 내부

장식해 마치 지중해 어느 마을에서 옮겨온 듯한 이국적인 집. 여기가 바로 전혁림 미술관이다. 1975년부터 30여 년간 전혁림 화백이 살던 집을 허물고 그 자리에 신축한 미술관은 2003년 5월에 문을 열었다. 화백이 돌아가시기 딱 7년 전의 일이다.

"아흔아홉까지는 살아야지. 붓을 손에 쥐고 죽는 게 소원이오"라던 전 화백은 2010년 5월 아흔여섯에 눈을 감았다. 원대로 3년을 더 채우지는 못했지만 죽는 날까지 그림만 그리며 살다 갔으니 절반의 소원은 이룬 성공한 화가였다고 말해도 되지 않을까. 평생 지독한 가난 속에서도 오로지 그림에만 미쳐 살았고, 일흔이 넘어서야 겨우 작품을 팔아 가족들을 부양할 수 있었던 '통영의 할아버지' 화가는 그렇게 우리 곁을 떠나갔다.

1915년 통영에서 태어난 전혁림은 한 번도 정규 미술 교육을 받아본 적 없이 혼자서 그림을 배웠다. 하지만 한국 전통색인 오방색을 이용한 강렬한 색채와 비정형의 독특한 추상화로 독자적인 예술 세계를 구축해 '색채의 마술사' '한국의 피카소'라 불리며 작가로서의 명성을 얻었다. 프랑스의 앙리 루소가 그랬던 것처럼 어쩌면 정식 미술 교육을 받지 않아서 추상과 구상을 넘나드는 자신만의 독창적인 화풍을 만들 수 있었는지도 모른다. 전혁림 화백은 1949년 국전에 입선해 알려졌으나 중앙 화단과 거리를 두고 고향인 통영과 부산을 중심으로 활동해 경남 지역을 대표하는 화가가 되었다. 그러다 2002년 국립현대미술관의 '올해의 작가'로 선정되면서부터 한국 미술계의 주목과 인정을 받기 시작했다. 그때가 그의 나이 87세였다. 전혁림 화백이 대중적으로 널리 알려진 건 그로부터 3년 후인 2005년의 일이다. 당시 노무현 대통령이 경기도 이영 미술관에서 열린 전 화백의 개인전 〈구십, 아직은 젊다〉 전을 관람한 후, 세로 2.8미터, 가로 7미터의 초대형 그림 「통영항」을 주문 구입해 청와대 인왕홀 벽에 걸면서 화제가 되었다. 이 모

습은 지상파 방송 3사 뉴스에 동시에 보도되었다. 그후 전혁림 화백은 '통영의 화가'에서 '한국의 국민 화가'가 되었고, 그의 삶과 예술은 언론과 대중의 사랑과 관심을 한 몸에 받게 되었다. 아마도 우리나라 역사상 대통령이 공개적으로 특정 작가의 전시를 관람하고 작품을 구매하는 일이 보도된 건 최초이지 않았나 싶다. 물론 대통령의 관심으로 언론에 더 크게 부각되었겠지만, 나이 구십에 여는 화가의 개인전 그 자체도 미술계에선 유래 없는 일이었다. 사실 신작들을 선보이는 개인전은 나이를 불문하고 작가에게는 엄청난 에너지와 열정이 요구된다. 대부분의 경우 70대만 되어도 개인전은커녕 그룹전에 신작 한두 점만 출품하는 것도 쉽지 않은 일인데, 나이 구십에 정정하게 작품 활동을 하고 개인전을 연다는 건 실로 대단한 일이다. 아흔도 젊다고 생각했던 전 화백은 어쩌면 생을 다하는 그날까지도 자신을 청춘이라 여겼을지도 모른다.

"나이를 먹으면 뇌세포가 죽는다는데 나는 거꾸로인 것 같아요. 지금도 매일매일 예술에 대한 새로운 아이디어가 떠올라요."

생전에 그가 했던 말이다. 말년의 명성과 상관없이 젊은 날부터 그래왔듯이 그는 죽는 날까지 매일매일 자신의 청춘과 예술혼을 불태웠을 터다.

통영 바다의 색을 담다

미술관 건물은 외관에서부터 강렬한 인상을 준다. 깔끔한 흰 바탕에 튀지 않는 다양한 색과 문양들이 서로 조화를 이루는 타일로 장식된 건물은 마치 거대한 조형

미술관 외벽은 전혁림 화백과 아들 전영근 작가의 그림을 모티프로 제작한 7,500여 장의 타일로 마감했다

물 같다. 알고 보니 건물을 장식한 타일의 패턴들 역시 작가의 작품을 모티프로 삼았다. 이 타일들은 전혁림 화백과 아들 전영근 작가의 작품 가운데 각각 다섯 점을 선별해 만든 것으로, 총 7,500여 장의 세라믹 타일을 조합해 미술관 외벽을 완성했다고 한다. 특히 3층 전면은 한 폭의 그림 같다. 이 부분은 전혁림 화백이 1992년에 그린 「창」이라는 작품을 타일 조합으로 재구성한 것이다. 세로 3미터, 가로 10미터에 달하는 이 대형 타일 벽화는 이 건물의 상징과도 같다.

건물 내부는 생각보다 크지 않다. 아담해서 조용히 그림 감상하기에 좋은 규모다. 짙은 갈색 마룻바닥에 하얀 벽면 그리고 천장에 할로겐 조명이 설치된 평범한 전시장 모습이었다. 벽면에는 화백이 생전에 그린 크고 작은 추상화들이 가지런히 걸려 있다. 푸른색의 그림들이 유독 많은데, 생전에 '코발트블루의 화가'라는 별명이 붙었을 정도로 전혁림 화백은 통영 앞바다의 색을 즐겨 썼다. 푸른색뿐 아니라 흰색 바탕 위에 새나 물고기 등 자연에서 따온 것 같은 형상들이 단순하면서도 강렬한 색상과 모습으로 함께 어우러진 그림들도 많다. '뭘 그렸는지 알아볼 수 있으면 구상화, 도통 알아볼 수가 없으면 추상화'라고 단순하게 정의를 내린다면, 그의 그림은 구상도 추상도 아니다. 구상이자 동시에 추상이라 해야 옳다. 물론 전문가들은 '재현'과 '추상'으로 분류하지만 우리나라에서는 구상과 추상이라는 용어를 더 흔하게 쓴다.

70~80년대만 해도 한국 화단은 리얼리즘과 모노크롬 계열로 양분되어 있었다. 단색화로 불리는 완전한 추상이 주류였던 시기에 시대정신을 담은 사실주의 작가들이 등장하면서 국내 미술계는 완전히 양분되었고, 작가들은 선택의 기로에 설 수밖에 없었다. 물론 그 와중에도 오로지 작가정신으로 무장한 채 독자적인 길을 걸었던 몇몇 작가들이 있었다. 전혁림 화백도 그중 한 사람이다. 화백은 구상과 추상을 마음껏 넘나들며 한국 민화에서 따온 오방색을 서양화 물감 도구로 표

구상과 추상을 넘나드는 전혁림 화백의 「바다」, 2000

2층으로 올라가는 계단도 파랗게 칠해져 있다

현했다. 요즘말로 하면 형식과 재료를 융합적으로 사용해 새로운 장르를 개척한 것이다.

전시장 안쪽으로 조심스럽게 들어서자 바다를 그린 그림 한 점이 발길을 멈추게 했다. 하얀 바탕의 바다 중앙엔 물고기 한 쌍이 나란히 헤엄치고 있고, 그 뒤론 뱀장어인지 청둥오리인지 정체를 알 수 없는 또 다른 한 쌍의 생물체가 사랑을 나누듯 입을 맞추고 있다. 그 왼쪽으로 장수풍뎅이 같은 곤충도 하나 그려져 있다. 삼각 지붕을 얹은 유럽풍의 집이 둥글게 살짝 말린 리본들과 함께 바다 맨 밑에 해초처럼 심어져 있다.

평생을 부산과 통영 두 항구 도시를 오가며 활동한 전혁림의 그림 속엔 유독 바다가 많이 등장한다. 그래서 '바다의 화가'라는 별명도 갖고 있다. 그가 그린 바

다의 모습은 이렇게 어른의 시각으론 절대 해석 불가능하지만 어린아이의 상상 속에 나올 법한 재미난 풍경이다. 아이처럼 순수한 마음이 없다면 나오기 힘든 형상이기도 하다.

바다를 표현한 색도 우리가 흔히 알고 있는 파랑이나 청록이 아니다. 강렬하면서도 정숙한 적색, 기운과 에너지가 느껴지는 청색, 활기찬 황색, 그리고 진중하고 깊은 흑색이 하얀 바탕의 화면 위에 서로 대치가 되면서도 동시에 묘한 조화를 이루고 있다. 바로 오행의 기운이 조화를 이루는 오방색인 것이다. 티 없이 맑은 어린아이와 같은 순수한 마음으로 바다를 바라보면 이런 그림이 나오는 걸까? 아니면 아름다운 통영의 바다가 화가의 마음을 어린아이처럼 순수하게 만든 걸까?

낡은 사진 한 장

1층 관람을 마친 후 2층 전시실로 향했다. 2층으로 향하는 층계에도 통영의 푸른색이 덧칠해져 있어 인상적이다. 2층은 화백의 작품뿐 아니라 유품과 각종 자료 들이 함께 전시되어 있다. 작품이 실린 잡지와 화백이 생전에 사용한 붓, 팔레트, 모자와 옷가지, 실내화와 작업용 간이 의자 등 화가의 삶을 상상해볼 수 있는 공간으로 꾸며져 있다. 그림을 그리는 화구야 그렇다 치더라도 그가 사용한 볼펜이며 신발, 의자 등 그 어느 것 하나 물감으로 범벅이 되지 않은 물건이 없었다. 생전에 화백의 삶이 어떠했는지를 말해주는 일종의 증거품인 것이다. 그림이 좋아서, 그림에 미쳐서, 그림밖에 몰라서, 그림만 그리다 간 화가의 일생을 만나는 것은 작품만큼이나 큰 감동을 준다. 2010년 이명박 대통령 시절 받은 은관문화훈장과 작가 사망 당시 조각가 김익성이 제작한 화백의 '데드마스크'도 같은 공간에 전

시되어 있어 눈길을 끈다. 화백은 2010년 5월 25일 타계했고, 문화훈장은 같은 해 10월에 받았다. 그러니까 작가 사후에 국가로부터 받은 문화훈장인 것이다. 노 대통령은 작품을 사고 이 대통령은 상을 주고, 이렇게 전혁림 화백은 대통령들이 사랑한 예술가로 기억되고 있다.

2층 전시실을 관람하다 벽에 걸린 낡은 흑백사진 한 장에 발길이 사로잡혔다. 아래엔 '1945년 9월 통영문화협회 야유회(미륵산 기슭)'라는 제목과 함께 사진 속 인물들의 이름도 적혀 있었다. 유치환, 전혁림, 김춘수, 윤이상…… 이름들을 확인하는 순간 마치 가족사진이라도 보는 듯 가슴이 설레고 반가웠다. 아마도 너무나 유명한 이름들이기에 그랬을 터다.

'통영문화협회'는 8.15해방 직후 통영의 문화예술인들이 모여 만든 문화운동 단체로 문학부, 연극부, 미술부, 음악부 이렇게 네 개의 부서로 이루어졌다. 회장을 맡은 시인 유치환을 중심으로 시인 김춘수가 총무를 맡았고, 소설가 김용익, 작곡가 윤이상과 정윤주, 배우 서성탄, 한글학자 옥치정, 서양화가 전혁림 등 쟁쟁한 인물들이 그 회원이었다. 이들은 '해방된 조국의 고향에서 문화예술운동을 통한 민족정신의 앙양'이라는 슬로건을 내걸고, 일제의 눈을 피해 숨겨놓았던 문화재를 발굴해내는 한편, 미술 전시회와 문학 강연회, 한글 강습회 등 각종 공연과 행사들을 개최해 통영 문화예술 부흥의 토대를 마련했다.

사진 속 얼굴들은 비록 가난했지만 동지가 있었고 멋과 낭만과 희망이 있었던 그 시절 젊은 청춘들의 모습을 대변하는 듯해 가슴이 뭉클했다. 당시만 해도 유치환과 김춘수가 한국 문학계의 거장이 될 줄, 윤이상이 세계적 작곡가가 될 줄, 전혁림이 '한국의 피카소' 같은 존재가 될 줄 누가 짐작이나 했을까?

가진 게 너무 많은 사람은 도전과 변화를 싫어하기 마련이다. 하지만 잃을 게 없는 청춘들은 새로운 세상을 향해 기꺼이 모험과 도전을 감행할 수 있다. 그래야

진정한 청춘인 게다. 통영이 낳은 젊은 청춘들도 그랬다. 그리고 그들은 문학계, 음악계, 그리고 미술계의 빛이 되고 별이 되었다.

3층 전시실로 가려면 테라스 같은 외부로 일단 나와서 다시 계단을 올라야 했다. 이 계단 역시 통영의 푸른 바다색으로 칠해져 있었다. 외벽을 장식한 작품 타일들을 좀 더 가까이 살펴볼 수도 있게 꾸며놓은 테라스에는 나무 벤치들이 놓여 있어 잠시 휴식을 취할 수도 있다. 미술관 뒤편 미륵산의 초록색과 계단을 칠한 푸른 바다색, 거기에 전시실 출입문의 빨간색까지 모두가 의도적으로 선택된 색임이 분명했다.

3층 전시실에는 화백의 아들이자 현재 전혁림 미술관 관장을 맡고 있는 전영근 작가의 작품들이 전시되어 있다. 전영근 작가는 아버지와 비슷한 듯 다른 화풍으로 대형 캔버스에 그린 추상화뿐 아니라 도자기와 판화, 핸드백과 같은 아트 상품까지, 더 다양한 매체로 시도한 작품들을 선보이고 있다. 아버지에 비해 좀 더

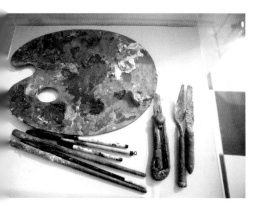

전 화백이 사용하던 화구와 통영문화협회 단체 사진

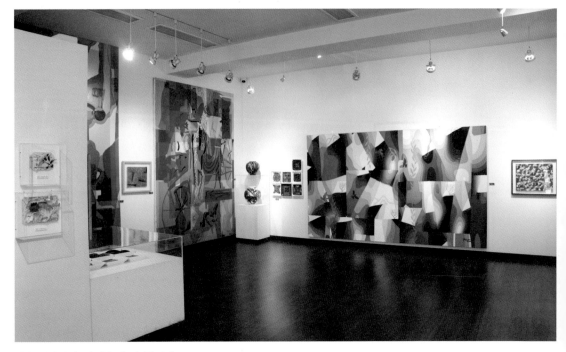

전영근 작가의 작품이 걸린 3층 전시실 광경

전영근 관장과의 인터뷰

아트숍에서 판매되는 생활 도자기들

생활과 밀접한 작품들을 만드는 전영근 작가의 작품들은 미술관 본관 옆 아트숍에서도 만날 수 있다.

통제영과 12공방

전혁림 미술관은 입장료를 따로 받지 않는다. 그림을 사고파는 상업 화랑도 아니다. 하지만 미술관 운영은 해야 한다. 그래서일까? 아트숍은 카페를 겸하고 있었고, 다양한 아트 상품들을 진열, 판매하고 있었다. 전혁림, 전영근 부자父子 화가의 작품을 응용한 예쁜 도자기 머그컵부터 찻잔 세트, 엽서 등 아기자기한 아트 상품들이 잔뜩 진열되어 있다. 사실 이 아트숍 수익금이 바로 미술관 운영 기금이기도 하다.

　미술관 카페에서 전영근 작가를 만나 잠시 이야기를 나누었다. 오전에 이미 마신 터라 커피를 사양하니 유자차를 내왔다. 향이 살아 있었다. 중절모에 검은 테 안경을 쓴 그는 아버지를 이어 작가로 살아가고 있다.

　화가로서의 전혁림은 분명 타고난 예술가였다. 평생 예술밖에 모르는 인생을 살았다. 하지만 남편 또는 아버지로서의 전혁림은 어땠을까? 글쎄다. 가족 처지에서는 무책임하고 이기적인 사람이었을 수도 있을 것이다. 가족 부양의 책임은 오로지 부인이 졌을 테고, 그 고생을 어찌 말로 다할까? 그런 어머니의 모습을 보고 자란 자식들은 아버지에 대한 원망이나 미움도 컸을 것 같다. 그리고 실제로 그런 경우를 너무도 많이 봤다. 그래서였을까? 전영근 작가 본인은 아버지의 피를 물려받아 작가의 인생을 살고 있지만 자식들은 언론이나 경영 등 전혀 다른 분야 공부를 시켰다고 한다. 3대까지 이어지는 예술가의 삶을 기대하기엔 우리의 미술 환경

이 녹록지가 않아서다.

"통영에는 왜 이리 유명한 문화예술인들이 많이 나는 건가요?" 통영에 내려오면서부터 궁금했던 질문을 그에게 던졌다. 명쾌한 답을 얻기보다 통영인들은 어떤 생각을 할지가 궁금했기 때문이다.

"과거 통제영 시절, 이곳엔 12공방이 있었어요. 최고의 기술자와 장인들이 이곳에 살았죠. 그들의 피를 물려받았으니 통영에는 재주 많은 사람들이 나는 게 당연해요."

유전적으로 예술적 피를 물려받았다는 것인데, 설득력이 있었다. 통영이란 지명은 원래 조선시대 통제영(삼도수군통제영)에서 유래했다. 지금의 해군사령부에 해당하는 통제영은 임진왜란 중에 경상, 전라, 충청 삼도수군 간의 지휘 체계를 통합하기 위해 1593년 이순신 장군을 삼도수군통제사로 임명하면서 1895년까지 유지됐다. 통제영은 삼도를 관할하다 보니 삼도의 문화가 절로 뒤섞였고, 한양과의 끊임없는 교류를 통해 최신 문물과 정보가 모이는 곳이 되었다.

12공방은 통제영에서 필요한 군수물자를 직접 제조하고 공급하기 위해 설립한 관아의 공방을 말한다. 처음엔 군수물자 제작에 한정되었지만 통제영이 번성하자 나중에는 부채, 장석, 자개, 그림, 가구, 장식품 등 다양한 생활 소품까지 만들어 백성들에게 판매했다고 한다. 통영갓, 나전칠기, 부채 등 이곳에서 생산한 최상급 공예품들은 임금님께 진상을 할 정도로 전국 최고의 품질을 자랑했다고 한다. 그러니 12공방에는 팔도 최고의 장인들이 전국 곳곳에서 모여들게 되었고, 요즘 말로 하면 부채 전문가, 모자 전문가, 금속공예 전문가, 가구 전문가, 음식 전문가, 무기 전문가 등 조선 최고의 기술과 실력을 가진 기능인과 예술가 들의 집합소

가 되었다. 또한 일제 강점기 때 통영은 대표적인 수산업 도시로 성장했다. 부산, 경남 지역에서 생산하는 수산물의 반 이상이 통영에서 났다고 한다. 피렌체, 파리, 뉴욕이 그랬듯 자본이 모이는 곳에서는 예술도 함께 번성했다. 통영도 예외는 아니었다. 수산업으로 번성한 통영은 돈, 사람, 물건, 예술이 활발히 교류하면서 예향의 도시가 된 것이다.

이제야 왜 통영에 예술인이 많이 나는지 그 이유를 알 것 같다. 12공방 장인의 피를 물려받은 유전적 요인과 자본이 풍성한 물질적 요인, 거기다 천혜의 자연 풍광이 주는 환경적 요인까지 이 삼박자가 바로 최고의 문화예술인들을 배출한 자양분이었던 것이다.

전 혁 림 미 술 관

주소	경상남도 통영시 봉수1길 10
전화번호	(055)645-7349
홈페이지	www.jeonhyucklim.org
관람시간	하절기 10:00~17:30 ㅣ 동절기 10:00~17:00 (매주 월, 화요일 휴관)

비공식적으로만 존재하는
윤이상 기념공원(구 도천테마파크)

주소 　경상남도 통영시 중앙로 27 도천테마공원
전화번호 　(055)644-1210
관람시간 　화요일~금요일 09:00~18:00(매주 월요일 휴관)

통영 출신의 세계적 작곡가 윤이상1917~
1995의 발자취와 음악을 기리기 위해 그의
생가 터가 있던 통영시 도천동 일대에 건립
한 공원이다. 하지만 '윤이상 기념공원'은 공
식적으로 존재하지 않는다. 이곳의 정식 이
름은 '도천테마파크'이기 때문이다. 공원 내
기념관의 정식 이름도 '도천테마기념관'이
다. 하지만 이 이름을 아는 사람은 드물다.
다들 '윤이상 기념관'으로 부르는 탓이다. 사
실 윤이상의 음악을 기념하는 '통영국제음
악제' 역시 여전히 많은 사람들은 '윤이상 음
악제'라 부르고 있다. 이곳을 윤이상 기념관
이라 부르는 이유는 윤이상의 동상 및 관련
물품 420여 점이 공원과 기념관 내부에 전

시되어 있기 때문이다. 그러니까 윤이상 관
련 물품만 전시해놓고 윤이상이라는 이름
을 못 쓰는 이상한 기념관인 것이다. 통영국
제음악제와 마찬가지로 윤이상이라는 특정
음악인을 기리는 기념공원이면서도 그의 이
름을 쓰지 못하는 이유는 분단이라는 우리
의 아픈 정치적 현실 탓이 크다. 음악적으로
는 '세계적 작곡가'였지만 정치적으로 그는
'거물급 간첩'이었다. 물론 이 역시 우리의
아픈 근현대사가 만들어낸 멍에였다.

　14세 때부터 독학으로 작곡을 시작했다고
알려진 음악 영재 윤이상은 통영과 부산에
서 음악 교사로 재직하다 1956년 서른아홉
이라는 늦은 나이에 파리로 유학을 떠났다.

경 상 도

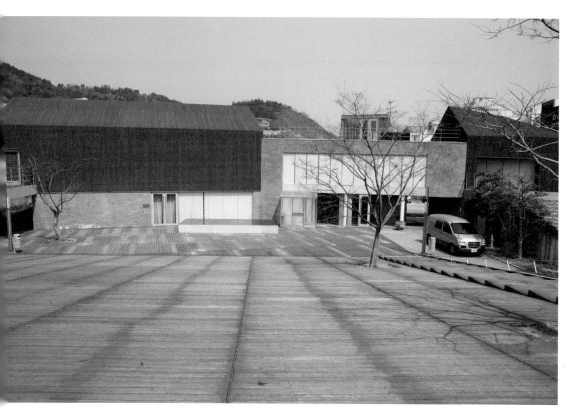

윤이상 기념공원 외관 풍경

해마다 봄이 되면 윤이상의 음악을 기리는 통영국제음악제가 개최된다

더 큰 음악의 세계로 나아가기 위해서였다. 그 이듬해 베를린으로 이주한 뒤 그는 40년을 독일에 거주하며 왕성한 음악적 활동을 펼쳤다. 1959년 대학 졸업과 동시에 독일과 네덜란드의 주요 음악제에 작품이 초연돼 호평을 받은 그가 1966년 도나우싱엔 현대음악제에서 「예악」을 초연했을 때는 "동양사상과 음악 기법을 서양음악 어법과 결합해 완벽하게 표현한 최초의 작곡가"라는 찬사를 받았다. 또한 1972년 뮌헨 올림픽을 장식한 오페라 「심청」으로 세계적인 작곡가라는 명성도 얻게 되었다. 음악적 업적을 인정받은 그는 독일 대통령으로부터 문화훈장을 받았고 바이마르 주에서는 괴테메달까지 수상했다. 그리고 현재에 이르기까지 유럽에서 그는 동양에서 온 천재 작곡가로 불린다.

하지만 그의 음악은 한국에서 쉽게 연주될 수 없었다. 간첩이라는 명에 때문이었다. 1967년 독일에서 활발한 음악 활동을 하던 윤이상은 일명 '동백림 사건'이라 불리는 동 베를린 간첩단 사건에 연루되어 부인과 함께 기소되면서 무기형을 선고받고 서울의

윤이상 작곡가의 작업실을 재현한 기념관 내부

교도소에 수감되었다. 그의 유명한 오페라 「나비의 미망인」도 차가운 교도소 바닥에서 완성한 것이다. 이후 그를 위한 국제적 규명 운동이 있었고, 결국 수감 2년 만에 대통령 특사로 석방되어 베를린으로 돌아간 후 두 번 다시 고향 땅을 밟지 못한 채 1995년 독일에서 눈을 감았다. 말년에 조상 묘를 돌보고 싶어 고향 방문을 몇 차례 시도했지만 여러 가지 정치적 사정으로 끝끝내 좌절되고 말았다. 심지어 그를 기념하는 음악제가 고국에서 열릴 때조차도 정작 작곡가는 입국

할 수 없었다. 이렇게 윤이상 선생은 음악적으로는 가장 화려한 인생을 살았지만 정치적으로는 가장 불운한 인생을 살다 갔다.

기념관 1층에서는 윤이상 관련 각종 책들을 전시하고 있고, 2층은 선생의 유품과 업적 등을 보여주는 공간으로 꾸며졌다. 선생이 생전에 연주하던 악기와 악보 사본을 비롯해 독일 정부로부터 받은 훈장과 괴테 메달, 각종 사무집기, 안경, 여권, 항상 품고 다니던 소형 태극기 등이 전시되어 있다. 그의 삶과 음악 세계를 한눈에 조망할 수

(좌) 남한에서 제작된 윤이상 선생의 전신상과 (우측 상단) 북한에서 보내온 흉상

있도록 연대기적인 안내문과 기록사진들도 함께 전시해놓았다. 전시장 한쪽에는 북한에서 선물로 보내줬다는 윤이상 선생의 흉상도 전시되어 있어 눈길을 끈다. 만수대창작단의 작품으로 추정되는데, 생전의 선생 모습을 꼭 닮았다. 야외 공원에 전시된 한국 조각가가 만든 전신상과 비교하면서 보면 남한 스타일의 동상과 북한 스타일의 동상이 어떻게 다른지 나름 힌트를 얻을 수 있다.

기념관 내에는 윤이상이 살던 베를린 자택의 모습도 고스란히 재현해놓았다. 작업실 책상 위엔 깔끔한 디자인의 스탠드 조명, 전화기, 수첩, 필기구, 안경, 그리고 지금 막 작곡 중인 듯한 노트가 펼쳐져 있다. 뒤로는 팩스와 타자기도 놓여 있다. 컴퓨터가 없던 시절, 팩스와 타자기는 왕성한 활동을 하던 지식인이나 예술인 들에게 필수품이었을 것이다. 그런데 벽에 걸린 가로로 긴 흑백 풍경 사진이 눈길을 끈다. 익숙한 풍경이다. 바로 통영 바다를 찍은 것이다. 윤이상에게 통영은 고향 이상이었다. 고향에서 들었던 모든 소리가 음악의 모티프가 되었다. 통영 바다의 푸른 물색과 파도 소리, 초목의 바람 소리까지 세상의 모든 소리가 그에게는 음악으로 들렸다고 한다.

"그 잔잔한 바다, 그 푸른 물색, 가끔 파도가 칠 때도 그 파도 소리는 내게 음악으로 들렸고, 그 잔잔한 풀을 스쳐가는 초목의 바람도 내겐 음악으로 들렸습니다."

그래서일까? 윤이상은 고향을 떠나 먼 타국에 살면서도 자신의 집 벽에 늘 통영 바다를 찍은 이 사진을 걸어놓았다고 한다. 그의 음악이 시작되고 영원한 모티프였던 통영을 그리워하면서 말이다.

이 밖에도 기념공원은 180석 규모의 프린지홀과 조경이 아름다운 야외 공연장 등을 갖추고 있다. 특히 비스듬히 경사를 이룬 야외 공연장은 통영국제음악제가 열리는 시즌이면 다양한 공연이 펼쳐진다. 누구나 편하게 앉아 공연을 즐길 수 있는 통영의 열린 문화공간이다.

2017년 윤이상 탄생 100주년을 맞아 '윤이상 기념관'은 이름을 되찾고 재개관했다. 2018년에는 베를린에 있던 윤 선생의 유해도 고향 통영으로 돌아왔다.

마을 전체가 미술관,
동피랑 벽화 마을

주소　경상남도 통영시 동호동

통영의 대표적인 어시장인 중앙시장 뒤쪽 언덕으로 올라가면 '동쪽에 있는 벼랑'이라는 뜻의 동피랑 마을이 나온다. 통영 토박이 말이라 외지인들은 종종 '동필항'이라 잘못 알아듣는 경우도 비일비재하다고 한다. 구불구불한 골목길을 따라 올라가면 담벼락마다 형형색색의 벽화들이 걷는 이의 눈과 마음을 사로잡는 이곳은, 그래서 마을 전체가 미술관이라 해도 손색이 없다. 자전거를 타고 야외로 데이트 나온 커플, 깊게 패인 주름이 좍 펴질 만큼 함박웃음을 짓고 있는 할머니, 하늘을 나는 소년과 소녀, 통영 바다를 품에 안은 엄마, 피아노를 치는 빨간 물고기 등 상상을 초월하는 재미있는 형상들이 마을 담

벼락 곳곳에 그려져 있다. 할머니 바리스타가 운영하는 유명한 카페도 있고, 기념품이나 아트 상품을 파는 가게들도 즐비하다. 최근 인기 드라마의 촬영지로 알려지기 시작하면서 이제 동피랑은 통영을 찾는 관광객의 필수 코스가 되었다.

하지만 동피랑이 이렇게 통영의 명소로 변신한 것은 그리 오래된 일이 아니다. 하마터면 마을 전체가 사라질 뻔한 위기도 겪었다. 동피랑 마을은 원래 조선시대 이순신 장군이 설치한 통제영의 동포루가 있던 자리였다. 일제강점기 때 성곽과 망루가 파괴되었고, 이후 세월이 지나면서 낙후된 달동네가 되었다. 2007년 역사적인 동포루를 복원하고 공

통영의 명소로 변신한 동피랑 벽화 마을

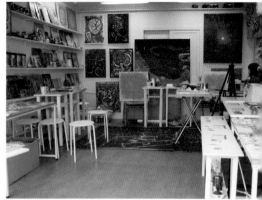

마을 벽을 수놓은 벽화 외에도 다양한 볼거리가 즐비하다

원을 조성하기 위해 마을 전체를 철거할 예정이었다. 그러자 '푸른통영21'이라는 시민단체가 나서서 '동피랑 색칠하기-전국벽화공모전'을 열었고, 전국의 미술대학 학생들과 개인, 단체 등 열여덟 개 팀이 몰려와 낡은 담벼락에 그림을 그렸다. 독특한 아이디어와 알록달록한 색으로 칠해진 동피랑 벽화마을이 입소문을 타면서 사람들이 몰려들었고, 이를 그대로 보존하자는 여론이 형성되었다. 결국 통영시는 동포루 복원에 꼭 필요한 꼭대기 집 세 채만 허물고 마을 철거 방침을 철회했다. 이렇게 동피랑은 시민들이 나서 지킨 마을이자 시민의 힘으로 만든 문화 명소이기에 다른 도시의 벽화 마을보다 더 주목

받고 사랑받는지도 모른다.

동포루 바로 아래 넓은 마당은 통영국제음악제가 열리는 시즌이면 통영 프린지페스티벌 공연장으로 변신하기도 한다. 무명의 젊은 음악인이나 이제 갓 데뷔한 신인 가수들이 통영을 찾는 관객들에게 맘껏 실력을 뽐내는 무대다. 길거리 공연이다 보니 관객도 연주자 들도 자유롭고 편하게 공연을 즐긴다. 이곳에서 바라보는 통영 앞바다와 강구안 일대의 풍경은 왜 통영을 '한국의 나폴리'라 부르는지 알게 해준다.

경상도

글로벌 작가들의 산실,
대구 미술관

주소　　대구광역시 수성로 미술관로 40
전화번호　(053)790-3000
홈페이지　www.daeguartmuseum.org
관람시간　4월~10월 10:00~19:00 | 11월~다음해 3월 10:00~18:00
　　　　　(관람 종료 1시간 전까지 입장 가능, 월요일 휴관)

장샤오강의 전시를 보는 젊은 관람객들

2011년 개관한 대구 미술관은 수성구의 한적한 도로변에 위치해 있다. 미술관 앞쪽으로는 한적하고 아름다운 호수인 연호지, 연호내지, 대덕지, 원장지 등이 반경 3킬로미터 이내에 있고, 뒤로는 숲이 우거진 대덕산이 위치해 있다.

개관한 지 몇 년 안 된 지방의 시립 미술관이지만 이곳에서 전시한 작가 리스트에는 국제 미술계의 스타들도 대거 포함되어 있어 놀랍기 그지없다. 중국 아방가르드 미술의 기수인 장샤오강을 비롯해, 일본 출신 현대미술의 거장 구사마 야요이, 영국을 대표하는 주요 현대미술가 중 한 명인 잉카 쇼니바레 등이 포함된다. 뿐만 아니라, 정연두, 이배, 이수경, 이세현, 최정화 등 국제 무대에서 활발히 활동하는 한국의 현대미술가들도 이곳에 초대되어 대구 시민들에게 작품을 선보였다. 그중 2013년에 열린 구사마 야요이 전은 서울 및 지방 각지에서 관람객이 몰려올 정도로 흥행을 일으키며 미술관에 큰 수익까지

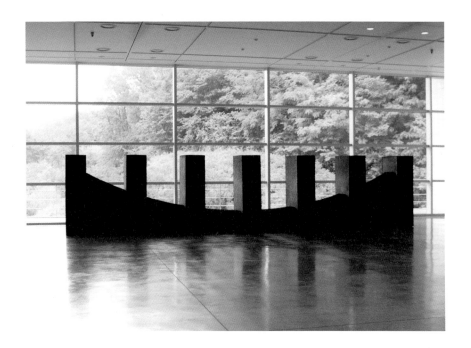

남긴 성공적인 전시로, 이곳의 이름을 국내
외에 알리는 데 크게 일조했다.

미술관은 지하 1층, 지상 3층으로 이루어진
석조 건물로 서쪽 부속동은 웨딩홀로 이용
되고 있고, 지하 1층에는 영상작품을 위한
프로젝트룸이 들어서 있다.

1층에는 이곳에서 가장 큰 전시실인 제1전
시실과 어미홀, 교육 공간으로 쓰이는 강당
과 교육실 등이 위치해 있다. 미술관치곤 특
이하게 수유실과 편의점까지 들어서 있으며,

2층에는 두 번째로 큰 전시실인 제2전시실
과 소규모 전시에 용이한 제3, 4, 5전시실이
위치해 있다.

3층에는 전시 관련 자료와 미술 서적이 구비
된 미술정보센터가 있어 시민들에게 다양한
정보를 제공한다. 멀리 팔공산의 아름다운
풍경을 조망할 수 있는 뷰라운지도 같은 층
에 있다. 전시 관람 후 여유로운 휴식을 취할
수 있는 휴게 공간이라 단골 관람객들이 즐
겨 찾는 곳이다.

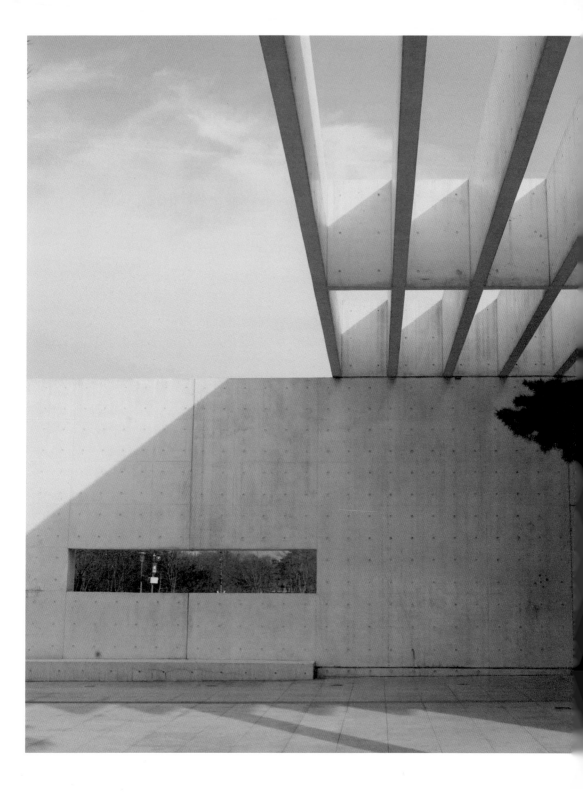

II

충청 + 전라도

×

돌아온 화가의 집,
이응노 미술관

×

혼백이 되어 찾아온 집

가을이 끝을 내달리던 무렵, 우리 가족은 아침 일찍 이응노 미술관으로 향했다. 딸아이는 친할머니가 사는 대전에 간다고 무척 좋아했다. 미술관 답사를 핑계로 모처럼 시어머니를 만나 식사 대접도 할 요량이었다.

2007년 대전에 이응노 미술관이 개관했다는 소식은 들었지만 당시 나는 런던에 체류 중이었다. 이후 몇 차례 대전을 갈 기회가 있었지만 늘 시간이 안 맞아 이응노 미술관은 가보질 못했다.

"우리나라 사람 모두 이응노 선생에게 진 빚이 있습니다."

홍성에 이응노의 집을 설계한 조성룡 건축가의 말이다. 나 역시 학창 시절부터 좋아한 작가인데도 그의 이름을 단 미술관을 아직도 못 가본 게 왠지 죄송하고 마음속에 오랜 빚처럼 남아 있었다. 해서 이번 답사 길은 마치 지난 몇 년간의 밀린 빚 청산과 숙제를 하러 가는 마음으로 떠났다. 그런데 왜 일면식도 없는 화가에게 빚이 있는가? 그건 그의 삶이 한국의 굴곡진 근현대사를 대변하기 때문이다.

1904년 충남 홍성에서 태어난 이응노 선생1904~1989은 '서예추상' 혹은 '문자추상'이라는 독창적인 예술 세계를 구축해 세계를 무대로 활동한 한국 추상미술의 거장이다. '고암顧庵'이라는 아호로 더 잘 알려져 있다. 많은 위인들의 삶이 그렇듯, 고암의 인생 역시 변화와 도전, 역경과 성취로 귀결된다. 평생을 한자리에 머무는 법 없이 새로운 도전을 했고, 남들이 가지 않은 힘들고 어려운 길을 걸으며 자신의 삶과 예술에 열정을 불태웠다.

충청＋전라도

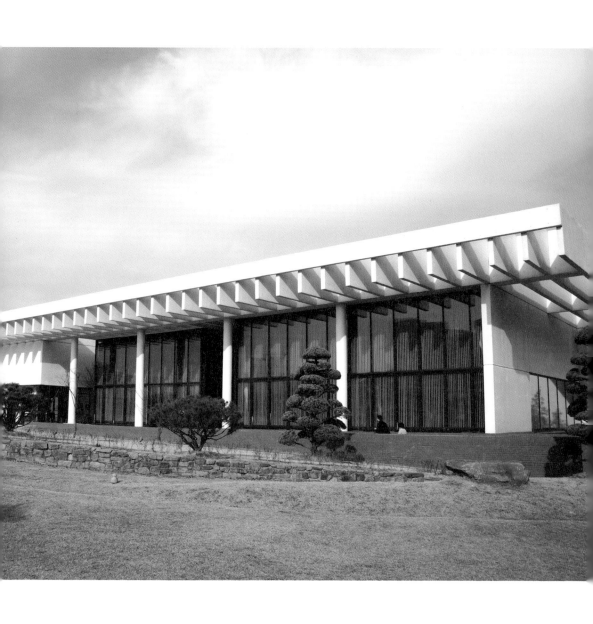

이응노 미술관

그는 19세에 상경해 해강 김규진에게 문인화를 사사했고, 30대엔 일본으로 건너가 동양화와 서양화를 두루 익혔다. 40대 초에 귀국해 홍익대학교와 서라벌 예술대학 등에서 교수로 재직하면서 예술가로서 명예가 보장된 안정적인 삶을 살았을 뿐 아니라 일찌감치 한국의 주요 작가로 떠올랐다. 하지만 그는 거기에 머무르지 않고 더 넓은 세계로 나아가기 위해 1958년 도불渡佛을 택했다. 55세라는 늦은 나이에 프랑스 화단에서 신인으로 다시 시작할 결심을 한 것이다. 언어도 환경도 낯설었지만, 그의 시각적 언어는 프랑스에서도 통했다. 수묵과 한지를 바탕으로 한 그의 작품은 동양적 회화를 서구의 조형감각과 접목한 독자적인 예술이라는 평을 들으며 유럽 화단에서도 주목을 받았다. 1968년에는 제8회 상파울로 비엔날레에서 명예대상을 받으면서 세계 미술계의 이목을 끌었다. 당시 한국인으로서는 드물게 세계를 무대로 활동한 그였다.

하지만 예술 활동이 절정기에 있던 그 시기에 그는 전혀 예상치 못한 운명과 마주하게 된다. 1967년, 윤이상과 마찬가지로 '동백림 사건'에 연루되면서 국내로 급히 강제 귀국해 옥고를 치렀고, 이후 추방된 뒤로는 국내 활동이 전면 중단되었다. 분단국가의 예술인으로 태어난 까닭에 자기 나라에서 추방당하는 비극을 겪어야 했던 것이다. 1989년 고암은 끝내 고국으로 돌아오지 못하고 파리에서 생을 마감했다. 그가 꿈에 그리던 고국에서 열리는 초대전을 앞둔 시점이라 그러한 현실이 더욱 안타까웠다. 대전시는 2007년 그의 삶과 예술을 기리는 미술관을, 그의 고향 홍성은 2011년 그의 생가 터에 이응노의 집을 지어 비로소 그를 맞이했다. 한국 미술을 세계 무대에 알린 거장은 결국 사후 18년 만에 고국 땅에 혼백으로 돌아오게 된 셈이다.

"오늘 같은 감격이 있을 줄 미처 몰랐습니다. 고향은 그에게 먼 곳이었으나 이

제는 따뜻한 곳으로, 대전시는 그가 편안히 쉴 수 있는 고암의 집을 마련하였습니다. 그의 사망 후 18년 만에 '돌아볼 고顧, 집 암庵'이라는 그의 아호 그대로, 고암은 고향에 돌아왔습니다."

　　고암 선생의 부인이자 현재 이응노 미술관의 명예관장을 맡고 있는 박인경 여사의 말이다. 고암과 생사고락을 함께하며 먼 타국에서 생을 마감할 때까지 늘 곁을 지키던 고마운 아내이자, 거장 사후 그의 유작과 유품 들을 관리하는 대리인이기도 하다.

　　사실 미술관이라는 게 건물만 있다고 성립되는 건 아니다. 소장품이 없으면 아무리 멋지고 번듯한 건축물이 지어진다 한들 제대로 된 미술관이라 보기 힘들다. 만약 한국에 이응노 미술관이 없었다면 작가 사후 그의 모든 유작이 어쩌면 프랑스에 귀속되었을지도 모를 일이다. 대전 이응노 미술관이 거장의 삶과 예술 세계를 기리는 진정한 미술관이 되기까지 박인경 여사의 숨은 노고가 없었다면 고암의 작품이 한국으로 돌아오기란 불가능했을 것이다. 박인경 여사는 2015년 6월까지 총 아홉 차례에 걸쳐 3,671점에 이르는 고암의 유작들을 이응노 미술관에 기증했다. 작품만이 아니라 수천 점에 이르는 각종 고암 관련 자료들도 아낌없이 내놓아 국내에서 고암 연구가 활발히 이루어지는 데도 일조했다.

건축도 하나의 예술

―――

차가 대전시로 들어서면서부터 고암의 주옥같은 작품들을 한꺼번에 만날 수 있다는 생각에 마음이 설레기 시작했다. 국내외 미술관이나 경매장, 아트페어 등에서

고암의 작품들을 여러 번 보았지만, 그의 작품들만 단독으로 보여주는 개인전이나 대규모 회고전은 가보질 못했다. 그래서 이응노 미술관에 가면 초기작부터 말년 작까지 그의 작품세계를 두루 볼 수 있을 거라는 기대가 앞섰다. 또한 그의 작품을 품은 집은 과연 어떤 모습일까도 사뭇 기대되었다.

이응노 미술관은 대전 문화예술의 메카라 불리는 둔산 대공원 안에 위치해 있다. 공원은 대전시립미술관, 대전예술의전당, 대전엑스포시민광장 등이 들어선 대전 문화예술의 중심지로, 뒤로는 국내 최대의 도심 속 수목원인 한밭수목원까지 위치해 있다. 한마디로 둔산 대공원은 수목원과 문화 시설이 어우러진 거대 숲이자 대전 시민들을 위한 도심 속 문화 오아시스 같은 곳이다.

대전시립미술관 곁에 나란히 자리한 이응노 미술관은 아담하면서도 소박한 2층 건물이다. 백색 콘크리트와 검은색의 유리로 마감한 미술관 건물은 깔끔하고 세련된 인상을 풍겼다. 흑백의 대비가 묘하게 어우러진 절제된 건축이다. 무채색 톤의 미술관 주변에 심어진 소나무의 푸른색이 유난히 돋보였다. 겨울이 코앞이라 누렇게 바랜 잔디 때문에 소나무의 색이 더 선명해 보였는지도 모른다. 입구 외벽엔 대나무가 가지런히 한 줄로 심어져 있었다. 사시사철 푸른 소나무, 지조와 절개를 상징하는 대나무가 미술관을 에워싸고 있는 것은 어쩌면 고암의 삶을 상징하는 것인지도 모른다.

돌과 유리로 된 건물 위엔 하늘로 열린 격자형의 지붕을 얹어놓아 경쾌한 느낌을 주었다. 출입구에는 턱이나 계단이 없어 이곳이 신전이 아닌 공공을 위해 열린 공간이라는 점을 강조하는 듯했다. 미술관의 문턱을 낮춘 게 아니라 아예 문턱을 없앤 것이다.

진입로 담벼락에 난 길고 네모난 창도 눈길을 끌었다. 가까이 다가가니 창밖으로 멀리 자연 풍광이 보였다. 마치 한 폭의 기다란 산수화 같다. "미술관은 전시

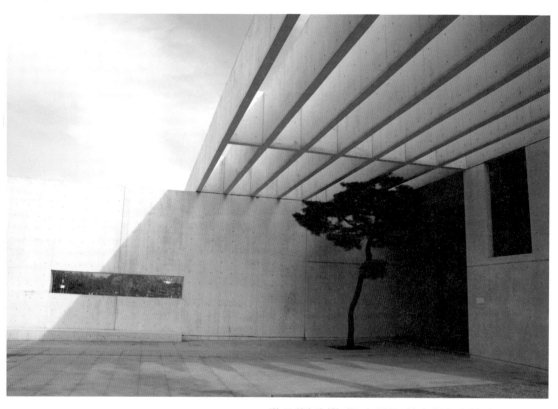

하늘로 열린 격자형 지붕, 소나무 등 미술관 건물은 절제와 절개미가 돋보인다

콘크리트를 뚫어 창을 낸 외벽 사이로 산수화 같은 풍경이 펼쳐진다

건축의 모티프가 된 고암의 작품 「수」

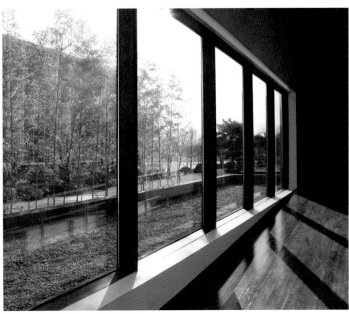

단아한 자연 풍경을 끌어안은 미술관 내부 풍경

작품이 가장 돋보일 수 있도록 설계돼야 하지만 그 자체만으로도 완벽한 예술작품이어야 합니다." 이응노 미술관을 설계한 로랑 보두앵Laurent Beaudouin의 말이다. 이 프랑스 출신의 건축가는 이응노 미술관이 작가의 작품세계를 온전히 반영하는 미술관이라고 자부한다. 왜냐하면 그는 이 미술관이 이응노 선생의 작품 속에 내재된 '조형적 구조'를 건축적으로 재해석해 탄생시킨 또 하나의 작품이라 믿기 때문이다. 특히 드로잉에서 벗어나 구조로 전환하던 '문자추상' 시기의 선생의 작품을 건축적으로 재해석했다고 한다.

건축가는 미술관 설계 의뢰를 받고 고암의 대표작 중 하나인 「수壽」를 가장 먼저 떠올렸다고 한다. 실제로 하늘에서 내려다본 미술관의 모양도 '壽'자를 닮았다. 화가가 종이 위에 붓으로 캘리그라피caligraphy를 했다면 건축가는 대지 위에 뮤제오그라피museography를 실현한 것이다. 뮤제오그라피는 건물 내·외부를 작품과 조화를 이루도록 해 미술관 전체가 하나의 작품이 되도록 하는 것을 말한다. 그래서 이응노 미술관은 국내 최초로 뮤제오그라피를 실현한 모델로 꼽힌다.

미술관 내부의 긴 복도나 네모난 공간들 역시 한자나 한글의 선이나 모양을 연상시킨다. 집을 지을 때의 주요한 요소인 담이나 마당 개념을 전시 공간과 연계한 점도 특이했다. 미술관 내부에 큰 창들이 있어 실내를 걷다가도 문득문득 바깥의 잔디 마당이 보였다. 그래서일까? 분명 실내를 이동하며 작품을 감상하는데 왠지 산책을 하는 기분이 든다.

거장 4인방의 대전 모임

———

미술관 로비는 카페와 아트숍, 매표소가 함께 있는 다목적 공간이다. 이응노의 작

품만 모아 보여주는 상설 전시관으로 생각했는데, 내가 방문했을 때는 〈파리 앵포르멜 미술을 만나다〉라는 기획전이 열리고 있었다. 60년대 파리에 거주하며 당시 주류 미술이던 앵포르멜Informel(제2차 세계대전 후 프랑스를 중심으로 일어난 새로운 회화 운동)의 흐름 속에서 자신만의 작품세계를 구축한 이응노를 포함한 4인의 작가, 한스 하르퉁Hans Hartung, 피에르 술라주Pierre Soulages, 자오우키趙無極를 조명하는 전시였다. 이 중 술라주와 자오우키는 고암이 구속되었을 때 서울 대법원장에게 탄원서를 보내며 적극적으로 이응노 구명 운동에 나섰던 절친한 벗들이기도 하다.

미니멀한 '검은 추상'으로 유명한 프랑스 출신의 피에르 술라주, 자유분방한 필치가 매력적인 중국 출신의 자오우키, 서예 필법의 힘을 담은 독일 태생의 한스 하르퉁, 그리고 문자추상의 이응노…… 이렇게 국적이 다른 4인의 거장은 파리에서 조우하며 각자의 언어로 추상을 실험하고 완성했던 것이다. 이응노 미술관 안에 걸린 그들의 작품을 보면서 만약 고암이 살아서 전시 오프닝 때 옛 벗들을 자신의 고국으로 초대해 만났다면 얼마나 감격스러웠을까, 라는 생각이 들었다. 추상이라는 공통점은 있지만 각자의 개성이 느껴지는 거장들의 작품은 이곳에서 오랜만에 만나 서로의 화법에 대해 치열한 논쟁을 벌이는 것 같기도 하고 서로에게 격려를 해주는 것 같기도 했다. 전시실 입구에 이들 4인의 흑백사진을 크게 확대한 안내문이 있어서인지 마치 거장들의 대전 모임 같은 분위기도 느껴졌다.

중정이 보이는 전시장 한편에는 조각상들이 나란히 세워져 있어 눈길을 끌었다. 1964년 고암은 61세의 나이에 처음으로 조각에 도전했다. 회화에서 표현한 기호나 형상들을 입체적으로 풀어낸 작품이다. 나무나 청동으로 된 투박하면서도 리듬감 넘치는 조각들은 고암의 평면 회화 속 형상들이 현실로 툭 튀어나온 것처럼 보였다. 초보 조각가라 보기 힘들 정도로 재료를 다루는 솜씨가 뛰어나 역시

고암의 조각과 파리 앵포르멜 전시 당시 모습

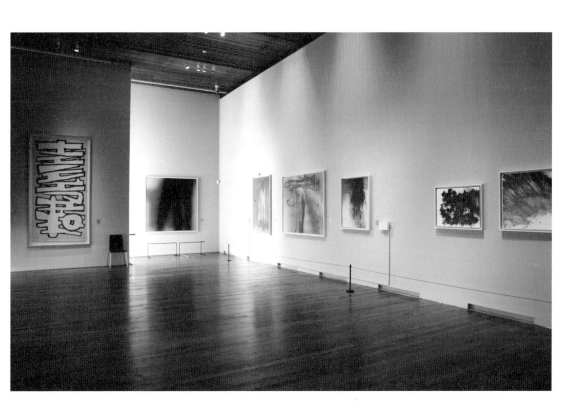

이응노, 「군상」(부분), 1985

대가라는 생각이 절로 든다.

　그의 말년 작 '군상' 시리즈도 볼 수 있어 반가웠다. '문자추상'은 기호화된 문자를 조형적으로 풀어내 추상으로 표현한 작품이다. 문자의 조형성을 탐구했던 고암은 70년대 후반부터 타계 직전까지 인간 형상에 몰두했다. '군상' 시리즈라 불리는 이것들은 바로 고암의 작품세계를 응축해놓은 대표작이다. 수묵을 이용해 일필휘지로 그려진 인간 형상들이 손에 손 잡고 덩실덩실 춤이라도 추는 것 같은 율동감 넘치는 작품이다. 이는 '공존 공생하는 민중의 삶을 표현'한 것으로, 그의 인생관과 예술관이 응축된 결정체이기도 하다. 생전의 그는 군상 시리즈의 제목을 '평화'라 불렀다. 전쟁과 분단이라는 조국의 현실은 그를 망명자의 신분으로 살게 했지만, 노화가는 용서와 화해, 평화를 염원했던 것이다.

천생 예술가

————

전시장을 둘러보다 수묵으로 그린 그림 한 점 앞에서 발길이 떨어지지 않았다. 바로 고암이 교도소에서 그린 '옥중화'였다. 1967년 여름, 고암은 해외에서 국위를 선양한 유명 인사를 초대한다는 당시 정부의 초청에 응해 귀국하지만 고국 땅을 밟자마자 체포되었다. 이른바 '동백림 사건'에 연루된 것으로, 그가 6.25때 잃어버린 아들을 찾으러 동베를린에 한 번 방문한 것이 빌미가 되었다고 한다. '동베를린 유학생 간첩단 사건'으로도 불리는 동백림 사건은 대규모 공안 사건으로, 당시 고암뿐 아니라 작곡가 윤이상, 시인 천상병 등을 포함해 194명의 문화예술인, 학자, 유학생 등이 강제 납치되어 구속되거나 고초를 겪어야 했다. 앞서 언급한 피에르 술라주와 자오우키뿐 아니라 자크 라세뉴, 줄리앙 알바르 등 당시 프랑스 유명 미술

평론가들도 그의 구명 운동에 참여했으나 이응노는 2년 반 동안 차디찬 대전 교도소에 갇혀 있어야 했다. 다행히 2006년 국가정보원이 동백림 사건을 재조사한 결과 "박정희 정권이 사건을 확대 과장한 측면이 있다"고 공식적으로 밝힘으로써 고암을 비롯한 사건 연루자들이 비로소 간첩이라는 멍에를 벗을 수 있었다.

"감옥에서 그림을 그리지 못하는 게 가장 괴로웠다"라고 말한 이응노는 밥풀을 조금씩 모아 신문지와 함께 개어 형상을 만들고, 잉크 대신 간장을 이용해 그림을 그리고, 주변에 있던 나무 도시락과 고추장 등을 활용해 조각을 제작하는 등 출소할 때 약 300점에 이르는 옥중 작품을 들고 나왔다. 평소 작업하던 것보다 훨씬 많은 양이었다.

"그림을 안 그렸으면 미쳤을 거야. 밖에서보다 더 많이 그렸지. 갖가지 화상이 떠올라 머리가 터질 것 같았어. 그래서 마구 그렸지."

출소 뒤 그가 했던 말이다. 예술은 가장 힘든 순간에도 그를 버티게 해준 유일한 희망이었다. 대한민국 정부는 그를 간첩이라 불렀지만 그는 천생 예술가였다.

52년 만의 귀향

관람의 마지막 코스는 그의 작품 군상 이미지를 애니메이션으로 보여주는 전시장이었다. 관객이 스크린 앞에 서서 움직이면 거기에 따라 스크린 속 군상 이미지가 움직이는 인터랙티브interactive 작품이었다. 딸아이는 자신의 몸짓에 따라 변하는 형상이 재미있는지 떠날 생각을 않고 한참을 작품 앞에서 놀았다. 벽면에는 고암

나의 창작생활은 50여년을 통하여 똑같은 수법의 되풀이를 싫어하며 항상 자신이 하던 일을
깨트리는 습성이 연이은 불만으로 현재도 지속되고 있으며 앞으로도 이와 같으리라 여겨진다. (고암 이응노)

의 전시 도록을 비롯해 여러 미술 관련 서적들을 비치해놓았다. 바깥의 마당 풍경이 보이는 밝은 공간 내부에 긴 벤치까지 있어 혼자 오면 이곳에서 책을 읽으며 한참을 머물러도 좋을 거란 생각이 들었다. 따뜻한 햇살이 쏟아지는 넓은 창에 적힌 고암의 글이 시선을 끈다.

"나의 창작생활은 50여 년을 통하여 똑같은 수법의 되풀이를 싫어하며 항상 자신이 하던 일을 깨트리는 습성이 연이은 불만으로 현재도 지속되고 있으며 앞으로도 이와 같으리라 여겨진다."

그의 말처럼 그는 평생을 정주하지 않고 되풀이도 하지 않았으며, 자신이 하던 습성을 기꺼이 깨뜨리며 새로움을 추구했다. 그래서 위기도 좌절도 극복하고

김동유가 그린 고암의 초상 심플한 미술관 카페

대가가 될 수 있었다.

　미술관은 지하 수장고, 1층 전시장, 2층 사무실로 구분되어 있고 실제로 관람객들에게 개방된 전시장은 1층뿐인 소박한 규모다. 그래서 오히려 서두르지 않고 천천히 사색하며 즐길 수 있다.

　목이 말라하는 아이 때문에 로비에 있는 카페로 향했다. 바깥 조각공원을 조망하면서 차를 마실 수 있는 카페 역시 로비와 뚜렷한 경계가 없었다. 열린 카페 공간은 작고 둥근 나무 테이블과 심플한 검은 등받이 의자 들로 꾸며져 있었다. 더도 말고 덜도 말고 딱 필요한 만큼의 기능을 가진 테이블 세트들이 필요한 양만큼 놓여 있다는 생각이 들었는데, 알고 보니 이곳도 미술관 설계자인 로랑 보두앵이 디자인한 공간이었다. 가족들이 카페에서 음료를 마시며 쉬는 동안 아트숍에 들렀다. 생각보다 탐나는 상품들이 많았다. 카드 모양의 USB 저장장치는 물론 에코백이나 머그 컵 등에도 모두 고암의 작품이 새겨져 있었다. 고암의 진짜 작품은 비싸서 집에 걸어놓을 염두도 못내니 아트 상품을 몇 개 사는 걸로 위안을 삼았다.

계산을 하고 나오려는데 아트숍 벽면 위에 걸린 고암의 초상이 눈길을 끌었다. 김동유가 그린 것이었다. 유명인 두 사람의 이미지를 겹친 이중 초상으로 유명한 김동유는 현재 한국을 대표하는 가장 인기 있는 현대미술 작가 중 한 사람이다. 소더비와 크리스티 같은 세계 최고의 경매회사들이 그의 작품을 취급할 정도로 미술시장에서의 인지도도 높다. 김동유처럼 충청도 출신 후배 작가가 선배를 이어 한국 미술의 저력을 세계에 펼치고 있으니 고인은 이제 고이 눈을 감아도 좋을 듯하다.

바깥으로 나오니 바람이 꽤 찼다. 겨울이 다가오는 계절이라 미술관 앞 초록 잔디는 이미 황색을 띠고 있었고, 공원 바닥은 떨어진 낙엽으로 가득해 운치를 더했다. 곳곳에 놓인 벤치가 사색을 하기 딱 좋은 곳이란 생각을 들게 했다. 고암 선생도 고향에서 맞는 이 바람이 그리웠겠지.

1955년은 더 큰 예술가가 되기 위해 고암이 파리로 떠나던 해다. 2007년은 그를 가두었던 교도소가 있는 대전에 그의 삶과 예술을 기리는 공공미술관이 세워진 해다. 한 화가가 모국에서도 인정받는 대가가 되어 다시 집으로 돌아오는 데 52년이란 세월이 걸렸다. 그것도 혼백이 되어서야 말이다. 우리 근현대사의 아픔이자 잔인한 역사의 아이러니다.

이 응 노 미 술 관

주소	대전광역시 서구 둔산대로 157
전화번호	(042)611-9821
홈페이지	ungnolee.daejeon.go.kr
관람시간	3월~10월 10:00~19:00 ∣ 11월~2월 10:00~18:00
	(수요일 21:00까지 개관, 관람 종료 30분 전까지 입장 가능, 매주 월요일 휴관)

충청 + 전라도

×

Old & New의 조화,
전남 담양 대담 미술관

×

맛의 고향, 호남의 축

"최 교수님, 호남 지역에 가볼 만한 자연미술관 있을까요?"

광주 비엔날레 취재 길에 인근의 자연미술관도 둘러볼 생각이었으나 딱히 떠오르는 곳이 없었다. 결국 미술관·박물관 평가 단장을 맡고 있어 전국의 미술관을 훤히 꿰뚫고 계신 경희대 최병식 교수님께 전화를 걸었다.

"대담 미술관 한번 가보세요. 거기가 호남 지역 미술관의 축이에요."

솔직히 처음 듣는 미술관이었다. 국공립 미술관도 기업 미술관도 아닌 개인 미술관 같은데, 거기가 호남 미술관의 축이라는 게 도저히 이해가 가지 않았다.

답사 떠나는 날 아침, 부랴부랴 주소만 검색해서 길을 나섰다. 나보다 미술관 검색을 더 잘하는 남편은 가는 길 내내 자신이 찾은 대담 미술관의 정보를 알려주려고 애썼고 나는 계속 입력을 거부하며 흘려들었다. 경험상 잘 모르는 미술관은 아예 정보 없이 무작정 가보는 게 나았다. 아무런 편견 없이 그곳을 보고 느끼고 경험할 수 있기 때문이다. 그래서 일부러 미술관 측에도 사전 연락을 하지 않았다.

오전에 광주 비엔날레를 초고속으로 둘러본 후 바로 담양으로 향했다. 담양군 담양읍 향교리. 대담 미술관이 위치한 곳이다. 10여 년 전 지인의 전통 혼례에 초대받아 담양에 온 적이 있었다. 그때도 광주 비엔날레 시즌이라 비엔날레 보러 온 김에 담양까지 가게 되었다. 담양 시골 마을의 작은 한옥에서 소박하게 올리는 전통 혼례였는데 그때 처음으로 호남의 토속 음식을 맛본 기억이 난다. 번잡한 광주 비엔날레에서 사람에 치여 진을 다 뺀 후라 맛난 호남 전통음식이 풍성한 잔칫

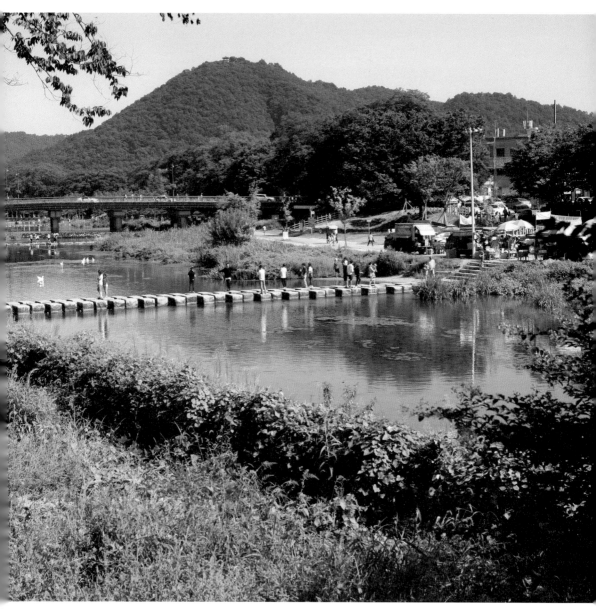

대담 미술관 앞 관방천 풍경

집에 엄청 기대를 하고 갔다. 그런데 하객들이 맛나다며 감탄을 하며 먹는 건 다름 아닌 홍어 삼합. 삭힌 홍어, 삶은 돼지고기, 묵은 김치였다. 게다가 계란까지도 송화단처럼 삭혀서 나왔다. 모두 내 코와 혀가 감당하기 힘든 음식이었다. 나는 물에 빠진 고기—삼계탕, 설렁탕 등—는 잘 안 먹는데 계란도 좋아하지 않는다. 계란이 냉면에서처럼 물에 빠져 있는 건 더더욱 못 먹는다. 그런데 삭히다니. 그나마 뜨끈한 멸치육수에 간장으로 맛을 낸 국수가 없었다면 배를 곯아야 했을 것이다. 삶은 계란만 넣어주지 않았다면 정말 흠잡을 데 없는 완벽한 잔칫집 국수였을 텐데, 내 짧은 입은 호남의 별식을 따라가질 못했다. 지금은 살짝 삭힌 홍어나 비계 없는 돼지고기도 먹게 되었지만, 당시의 홍어삼합은 내게 일종의 문화 충격이었다.

미술관을 찾아가면서 남편은 담양에 오면 떡갈비를 꼭 먹어야 한다며 전날 밤 검색해 알아둔 식당 리스트를 좍 읊고는 선택하라고 했다. 나는 돼지고기는 싫어해도 바싹 구워 나오는 소고기나 떡갈비는 잘 먹는 편이라 아무 데나 좋다며 응수했고, 딸아이도 좋다고 맞장구를 쳤다. 이렇게 미술관 답사를 가면서 우리 식구는 이미 저녁 메뉴 선정에 마음이 들떠 있었다. 맛의 고향 호남에 오면 볼일은 뒷전이고 먹거리 생각이 먼저인 건 10년 전이나 지금이나 똑같았다.

미술품을 만지라고요?

초행길이지만 내비게이션 덕분에 어렵지 않게 미술관을 찾을 수 있었다. 대담 미술관은 담양의 명소인 죽녹원과 관어공원 사이에 자리하고 있어 확실히 자연과 어우러진 풍모를 지니고 있었다. 게다가 미술관 앞으로는 영산강의 최상류인 관방

호남 지역 미술관의 축, 대담 미술관 외관 전경

잔디 마당을 중심으로 ㄷ자 구조로 배치된 미술관 건물들

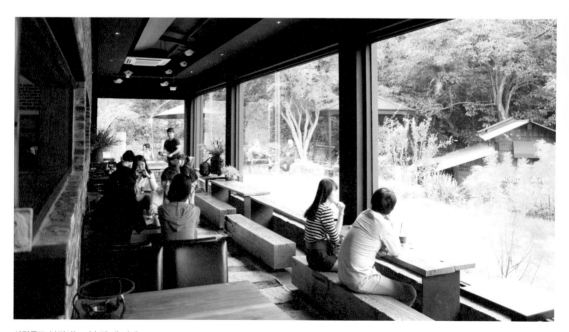

사람들로 북적이는 미술관 내 카페

천이 흘러 더없이 아름다운 경관을 자랑했다. 시골 미술관이라 한산할 거라고 생각했는데 의외로 주차하는 데 애를 먹었다. 주변에 주차된 차들이 너무 많아서였다. 시골 미술관을 찾아오는 관람객이 이리 많을 리는 없을 테고 아마도 죽녹원에 온 관람객들이 차를 미술관 근처 도로변에 대놓은 것 같았다. 하는 수 없이 우리는 미술관에서 조금 떨어진 곳에 겨우 주차를 하고 걸어서 들어갔다.

깔끔하고 세련된 노출 콘크리트 건물 위에 'Art Center 내 마음의 대담'이라 쓴 커다란 간판이 눈에 들어왔다. 그런데 간판 글씨 옆에 김이 모락모락 나는 한 잔의 커피 그림이 그려져 있었다. '분명 미술관인데 웬 커피? 안에 카페가 있다는 표시인가?' 대충 그렇게 정리하고 내부로 들어가보았다.

안으로 들어서자 밖에서 보는 것보다 훨씬 큰 규모의 미술관임을 대번에 알 수 있었다. 대담 미술관은 크게 전시장이 있는 본관, 미술 체험을 할 수 있는 '아트 컨테이너', 비교적 최근에 만들어진 교육관, 그리고 숙박이 가능한 '아트체험민박집'으로 구성되어 있었다. 개인적으로는 아트컨테이너와 민박집이 궁금했지만 미술관 답사를 온 만큼 순서대로 전시장이 있는 본관부터 보기로 했다. 본관으로 들어서자 출입구에 세워진 관람 안내문의 첫 문구가 눈길을 끌었다.

"미술품을 만져주세요. 단, 당신의 손이 아닌 눈으로만요."

보통 미술관에 가면 '작품에 손대지 마세요'라는 경고문을 가장 흔하게 본다. 그런데 이곳에서는 미술품을 만져달란다. 물론 눈으로만이라는 단서 조항이 있긴 하지만. 미술관 에듀케이터나 큐레이터를 대상으로 강의를 할 때면 내가 늘 강조하는 부분이 이런 거였다. 미술관의 문턱을 낮추려면 미술관 벽 곳곳에 붙은 부정어를 떼라고. 그것들을 긍정적으로 위트 있게 바꾸라고. 그래야 미래의 관객인 아

이들에게도 미술관이 친근하고 즐거운 장소가 된다고. '사진 촬영 금지' '큰소리로 떠들지 말기' '뛰지 말기' '작품에 손대지 말기' 등 여기 저기 붙은 부정어 때문에 미술관은 엄격하고 지루하고 불편한 곳이 되기 일쑤다.

뉴욕 구겐하임 미술관에 갔을 때 본 관람 에티켓 문구들이 아직도 선명히 기억난다. '사진을 찍으세요. 단, 카메라가 아닌 눈으로만요.' '작품을 만져주세요. 단, 당신의 손이 아닌 눈으로만요.' '미술관 내에서는 걸어주세요. 뛰지 말고요.' '생각을 나눌 때는 작은 목소리를 사용해주세요.' '쓰고 그리세요. 단, 펜이나 마커 대신 연필로만요.' 이 얼마나 친절한 표현들인가? 미국뿐 아니라 유럽의 주요 미술관들에서도 나는 이런 긍정의 표현들을 종종 봤다. 어쨌든 긍정의 문구 하나로 인해 입구에서부터 나는 대담 미술관에 대한 좋은 인상을 받았다.

아기자기한 소품으로 꾸며진 안내데스크를 지나자 고소한 커피향이 진동했다. 예상보다 훨씬 큰 규모의 카페가 나왔다. 놀라운 건 그 넓은 카페 안에 빈자리가 거의 보이지 않을 만큼 손님들로 꽉 차 있었다는 점이다. 그제야 미술관 간판에 왜 커피 그림이 그려져 있었는지, 주변 차로에 왜 그리 차가 많았는지 이해가 갔다. 커피 같은 음료뿐 아니라 화덕피자까지 파는 카페라 가족 단위의 손님들이 많았다. 미술 전시장은 카페 바로 옆에 더부살이하듯 붙어 있었다. 희고 깔끔한 벽에 에폭시로 바닥을 마감한 길고 네모난 공간이었다. 전형적인 화이트큐브처럼 보였으나, 특이한 건 입구 쪽에 넓은 나무 층계를 만들어놓아서 공연장으로도 쓰이도록 했다는 점이다. 나중에 알게 되었지만 연말이면 대중가수가 이곳에 초대되어 '방석음악회'가 열리는데 호남에선 꽤 알려진 유명 행사였다.

내가 방문했을 때는 윤수정이라는 젊은 작가의 개인전이 열리고 있었다. 짜깁기한 긴 천을 이용해 집 모양의 큰 구조물 두 개를 만들어놓은 설치작품이었다. 보자기나 천을 이용한 작품을 하는 작가들을 많이 봐서 그런지 신선함은 없었으

전형적인 화이트큐브의 전시장이지만, 한편에 나무로 된 계단식 좌석이 있어 음악회 등 다양한 이벤트가 열린다

나 알록달록한 설치작품이 무채색의 공간과는 무척 어울렸다. 두어 컷 사진만 찍고 돌아나가려는데 아빠랑 뒤따라온 유진이가 신이 나서 집 속으로 뛰어들었다. "우와, 집이다. 두 개나 있네." 알록달록한 천집이 마음에 들었는지 아이는 두 집 사이를 연신 빠르게 오가며 좋아서 어쩔 줄을 몰라 했다. "유진아, 뛰지 마. 만지면 안 돼"라는 말이 입 밖으로 튀어 나오려는 걸 겨우 참았다. "유진아 잡아당기거나 밟으면 안 되는 거 알지? 천이라서 약해. 눈으로만 만지라고 밖에 쓰여 있었지?" 어린아이에게 최대한 부정어를 빼고 주의를 준다는 게 쉽지 않다. "알았어. 근데 늑대가 와서 후 불면 어떡해?" 『아기돼지 삼형제』에선 나무나 짚으로 집을 지어도 늑대가 후 불면 다 무너진다. 아이는 늑대가 와서 안 그래도 약해 보이는 천집을 불어 무너뜨릴까 봐 걱정이 되는 모양이었다. 덕분에 한바탕 웃었다. 아는 만큼 느끼고 상상하는 건 애나 어른이나 마찬가지인가 보다.

윤수정, 짜깁기 천으로
집을 만든 설치작품

이곳에선 변기에서도 꽃이 핀다

————

본관을 빠져나와 2층짜리 컨테이너 건물로 발걸음을 옮겼다. 일명 아트컨테이너. 이곳은 도자기 타일 그림이나 패브릭 아트, 가면 만들기 등 관람객들이 미술 체험을 할 수 있는 공간이다. 2층은 세미나와 교육을 위한 공간으로 행사가 있을 때만 개방하는 듯했다. 본관 맞은편 교육관 건물도 문이 잠겨 있는 걸로 보아 교육 프로그램이 운영될 때만 개방하는 것 같았다. 본관과 아트컨테이너, 교육관은 넓은 잔디마당을 중심으로 ㄷ자 형태로 배치되어 있었는데, 마당 곳곳에 숨은 작품을 발견하는 것도 재미있는 경험이었다.

풀밭 사이로 나란히 놓인 하얀 변기들. 각각 '과거' '현재' '미래'라는 단어가 새겨진 변기 뚜껑을 열었더니 안에 꽃이 피어 있었다. 변기뿐 아니라 마당에 놓인 연자방아 돌판 위에도 꽃그림이 그려져 있었다. 마당 안쪽으로 더 들어갔더니 이번엔 디딜방아가 앞에 놓여 있는 작은 집이 나왔다. 양철 지붕으로 된 이 집은 예전에 방앗간으로 쓰이던 건물이었다는 안내문도 있었다. 젊은 엄마, 아빠가 초등 저학년쯤 되는 아이에게 전통 방아에 대한 설명을 해주느라 진땀을 빼고 있는 모습이 보였다. 대도시에서만 자란 나도 실은 학교 다닐 때 사진으로만 봤을 뿐 디딜방아를 실제로 본 적이 없다. 그 부부도 마찬가지였을 터다. 자신이 경험하지 못한 걸 남에게 설명하기란 쉽지 않다. 하지만 부모는 자식에게 설명해야 한다. 무슨 일이 있어도. 부모니까.

'방앗간집'이라 불리는 건물 내부는 작은 갤러리 카페 같았다. 스무 명 안팎의 단체나 개인 관람객들이 편히 휴식을 취하며 사색할 수 있는 공간이었다. 벽에는 나무패널 위에 그려진 다양한 꽃그림들이 걸려 있었는데, 잘 그리진 않았지만 풋풋하고 신선하게 다가왔다. 나중에 동네 할머니 작가들이 그린 그림들이라는 걸 알곤 그 감동이 배가 되었다.

쓰임이 다한 물건도 조금만 시선을 달리하면 멋진 작품이 될 수 있다

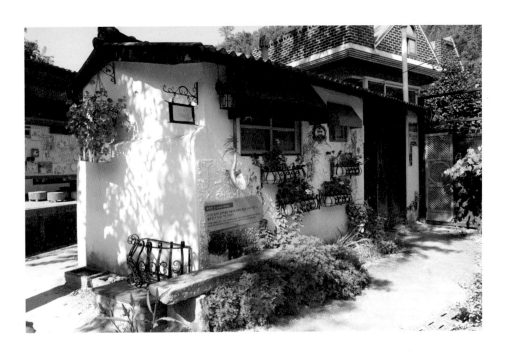

민박이 가능한 감나무집 외관과 내부

　방앗간집 옆에는 '감나무집' '은행나무집'으로 불리는 민박 가능한 한옥이 자리하고 있었다. 한옥이라고는 해도 옛 사대부집 같은 큰 한옥이 아니라 슬레이트 지붕을 얹은 전형적인 근대 농촌의 서민 주택들이었다. 서민적인 집 이름도 집 앞에 심어진 나무 이름을 따서 지은 것이 분명했다.

　바닥과 천장을 황토로 마감한 감나무집 내부는 생각보다 훨씬 정갈하고 세련돼 놀랐다. 기본적으로는 한옥의 구조를 따르고 있지만 대형 놋쇠 그릇을 이용한 재미있는 세면대며 벽에 붙어 있는 작은 그림들, 통나무로 된 긴 테이블 중간을 파서 수도가 흐르게 만들어놓은 것도 인상적이었다. 책을 읽을 수 있는 작은 서재와 창문으로 보이는 대나무 숲 전경까지 이곳에서 하룻밤, 아니 한 달 쯤 살면 저절로 힐링이 되겠다는 생각이 들었다.

　은행나무집은 레지던시 작가가 임시로 살고 있어 들어가보지 못했지만 나중에 직원에게 물어보니 전통적인 한옥 구조에 현대적 편의성과 미감을 결합해 리모델링한 퓨전스타일의 건축물이라고 했다. 일반 관람객들이 숙박도 할 수 있고 대담 미술관의 초대로 온 국내외 레지던시 예술가들이 숙소로 사용하는 공간이다.

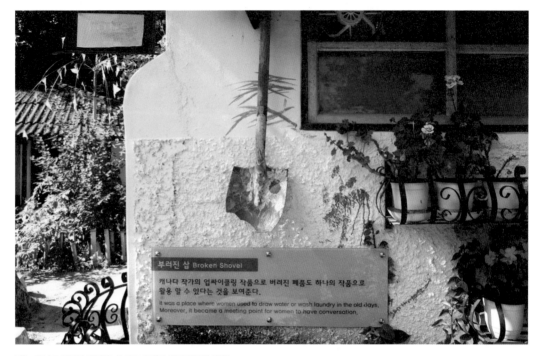

어느 캐나다 작가가 부러진 삽으로 제작한 업사이클링 작품

　　은행나무 집 바로 앞의 건물은 설비실처럼 보였는데, 아기자기한 꽃 화분과 타일로 꾸며진 외벽은 꼭 지중해 어느 섬에서 본 예쁜 집을 연상하게 했다. 관람객들도 이 집 앞에서 사진을 많이 찍는 걸로 보아 나름 이곳의 '포토존'인 듯했다. 창문 옆에 걸어놓은 낡은 삽 하나가 눈길을 끌었다. 녹슬고 부러진 삽 위에 예쁜 꽃들을 그려 넣어 멋진 인테리어 소품으로 다시 태어난 것인데, 그 아래에는 캐나다 작가의 업사이클링up-cycling 작품이라는 설명이 크게 적혀 있었다. 이렇게 대담 미술관에서는 변기에서도 돌에서도 부러진 삽에서도 꽃이 피어난다.

　　　　　　　　　　　　　　　　　　　　　　　　　　　　충 청 + 전 라 도

Old & New: 조화로운 삶, 조화로운 공간

미술관을 한 바퀴 다 돌았는데도 그냥 가기 아쉬워 다시 아트컨테이너로 향했다. 아이에게 미술 체험을 시켜줄 요량이었다. 담당 직원은 아이가 어리니까 가면 그리기를 하면 좋을 것 같다고 했다. 유진이는 여우 가면을 고른 후 곧바로 채색과 꾸미기에 들어갔다. 그때 컨테이너 안쪽 테이블에 앉은 화려한 외모의 한 중년 여성이 내 시선을 확 사로잡았다. 바람머리 스타일의 백발에 끝만 보라와 노랑으로 부분 염색해 포인트를 준 헤어스타일이 인상적이었다. 거기에 강렬한 빨강 롱티와 흰색 바지를 입고 있으니 멀리서도 눈에 띄었다. 나는 서울서도 보기 드문 대담한 스타일의 이 여인이 대담 미술관의 관장님이라고 확신했다. 미술관에 대해서도 더 알고 싶고 관장님에 대해서도 궁금증이 생겨 말을 안 걸어볼 수가 없었다. "관장님이시죠?" 나는 간단히 내 소개를 한 후 예정에 없던 인터뷰를 급하게 요청했고, 관장님은 외모처럼 쿨하게 승낙해주었다. 정희남 관장님은 사실 광주교육대학 미술교육과 교수이자 작가이기도 한데, 올해는 안식년이라 미술관에 거의 상주하고 계신다고 했다. 나는 어떻게 이런 곳에 미술관을 짓게 되었는지부터 물었다.

관장님은 10년 전 이곳 경치에 반해서 땅을 구매하게 되었고, 2010년 미술관을 개관해 첫 전시를 열었다고 한다. 이후 건물을 계속 증축해왔고, 가장 최근에 지은 것이 바로 2층짜리 교육관 건물이다. 내가 전시장보다 카페가 더 크고 전시보다 교육이 더 큰 비중을 차지하는 인상을 받았다고 하자 관장님은 전시와 교육, 미술 감상과 휴식 간의 밸런스를 유지하는 걸 중요하게 생각한다고 대답했다. 어느 한쪽에 치우치지 않는 조화로운 삶을 지향한다는 말씀도 덧붙이면서. 그래서 미술관 건축의 특징도 '올드 앤드 뉴Old & New'로 전통과 현대, 옛것과 새것의 조화가 콘셉트라고 강조했다. 그제야 비로소 이곳의 건축부터 내부 인테리어, 작품에

체험 프로그램에 참여한 모녀 관람객의
타일 작품을 설명 중인 정희남 관장

이르기까지 전통적인 것들과 현대적인 것들이 공존하는 이유를 알았다.

관장님은 이곳의 체험 프로그램에 대한 자부심이 대단했다. 인성과 감성, 창의성이 어우러진 '후 엠 아이Who am I' 프로그램은 '나를 찾아 떠나는 시간 여행'으로 성인들에게 호응이 좋다고 한다. 또한 정기적으로 미술관이 위치한 향교리에 거주하는 할머니들을 초대해 그림도 그리게 하고 식사도 대접하는데, 2011년에는 이분들의 작품으로만 전시를 개최하기도 했다고 한다. 방앗간 집 내부의 꽃그림도, 마을 곳곳의 집 대문을 장식한 개성 넘치는 타일 문패도 모두 그분들의 작품이라고. 이렇게 미술관이 예술가뿐 아니라 지역 주민과 소통하고 교감하는 모습은 참 보기 좋았다.

충 청 + 전 라 도

인터뷰가 끝난 후 관장님의 배려로 미쳐 못 본 '프라이빗 공간'과 교육관을 안내받았다. 본관 2층에 위치한 프라이빗 공간은 이곳이 자랑하는 아트체험민박 중 가장 쾌적하고 럭셔리한 곳이었다. 호텔로 치면 스위트룸 같은 곳으로 입구에 들어서면서부터 '우와' 하는 탄성이 절로 나왔다. 갤러리 같은 와인바를 시작으로 세미나룸, 침실, 욕실, 테라스로 구성된 이곳은 미술관 속 시크릿 하우스 같다. 대나무 숲 전경을 볼 수 있는 가로로 긴 창들이 특히 마음에 들었다. TV가 있어야 할 침실 벽에는 담양 출신의 미디어아트 작가 이이남의 「묵죽도」가 걸려 있었다. 조선시대 화가가 수묵으로 그린 대나무를 현대적 영상으로 재해석한 「묵죽도」 역시 옛 그림과 현대의 기술이 조화를 이뤄 탄생한 작품으로, 이곳의 올드 앤 뉴 콘셉트와 무척 잘 어울렸다. 게다가 작품 속 흑백 대나무 그림과 창문 밖으로 펼쳐지는 실제 대나무의 풍경이 사뭇 대조를 이루면서 묘한 조화를 이뤘다. 그의 작품은 미술관 뒤편 죽녹원에 새로 생긴 이이남 아트센터에서도 만날 수 있다.

본관 2층에는 프라이빗 공간이 위치해 있다

교육관에서 만난 최고의 작품

미술관 직원과 함께 작년에 새로 지었다는 교육관을 다시 찾았다. 교육관 건물 바로 앞에는 하정웅 선생이 설계해서 기증한 「미완의 문」이라는 제목의 돌 조각이 설치되어 있었다. "배움의 길에는 연령과 계층을 초월하여 끝이 없다"는 하정웅 선생의 교육철학이 담긴 문으로, 맨 위에는 박병희 조각가의 청동 비둘기 상들이 놓여 있다.

하정웅 선생은 미술계에서 알 만한 사람은 다 아는 성공한 재일교포 2세 사업가이자 컬렉터다. 이 시대의 진정한 메세나의 가치를 널리 전파해온 인물로, 평생 수집한 1만여 점의 미술품을 아무 조건 없이 국내 미술관과 박물관에 기증해 화제가 되기도 했다. 그가 기증한 작품에는 피카소, 샤갈, 달리, 앤디 워홀, 이우환 등 20세기 국내외 거장들의 작품이 총망라되어 있는데, 값으로 따지면 수천억 원에 달한다. 그런 소장품을 아무 조건 없이 부모의 나라에 기증한다는 것은 결코 쉽지 않은 일이다. '노블레스 오블리주'는커녕 '갑질' 논란으로 사회적 물의를 일으키는 부자들 얘기가 뉴스에 나올 때마다 나는 유한양행의 고 유일한 박사나 하정웅 선생 같은 통 큰 기업가들을 떠올리며 그나마 위안을 삼는다.

미술관 직원은 나를 2층으로 안내했다. 이곳은 세미나나 교육 프로그램이 진행되는 장소로 수십 명은 거뜬히 수용할 만큼 공간도 컸고, 내부의 긴 나무 테이블과 벤치 들도 인상적이었다. 여러 명이 마주 앉아 대담을 나누기 딱 좋은 장소라는 인상을 받았다. 교육관 안쪽으로 걸어 들어가자 자연 채광이 드는 넓은 창이 나타났다. 벽면을 장식한 화려한 베니스 가면이나 미술품들보다 훨씬 아름답고 감동적인 풍경이 창 너머로 펼쳐졌다. 울창한 나무들과 맑은 물을 자랑하는 관방천 풍광 그 자체도 아름다웠지만, 이곳에 나들이 온 가족들, 신나게 뛰어노는 아

하정웅 선생이 설계해 기증한 돌 조각 「미완의 문」

넓은 창밖으로 활기차게 뛰노는 가족 단위 관람객들의 모습이 보인다

대담 미술관과 이웃해 있는 담양 최고의 명소, 죽녹원

죽녹원 안에 새로 생긴 이이남 아트센터

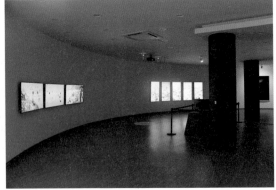

베니스 비엔날레 특별전에 선보인 이이남의 미디어아트 작품

이들, 손을 꼭 잡은 연인들이 행복해하는 모습을 보고 있자니 내 얼굴에도 절로 미소가 번졌다. 그야말로 해피바이러스가 넘치는 장소다. 여기서 바라본 관방천의 풍경은 이곳에서 만난 최고의 작품이었다.

미술관을 빠져나오면서 이곳의 이름에 대해 잠시 생각해보았다. 왜 대담일까? 관장님의 스타일이 대담해서? 누군가와 대담을 나눌 수 있는 장소라서? 혼자서 대화를 나누며 자신을 되돌아볼 수 있는 곳이라서(이건 간판에 '내 마음의 대담'이라 적혀 있어서다)? 아니면 대나무가 들려주는 이야기가 있는 곳이라서? 나의 추측은 여기까지. 어쩌면 이 모두가 가능한 곳이 바로 이곳 대담 미술관인지도 모르겠다. 나는 내 마음대로 내린 결론이 전부 맞길 바라며 일부러 관장님이나 직원에게 이름의 유래를 묻지 않았다. 어찌되었건 대담 미술관은 미술 감상을 넘어 교육, 체험, 식사, 숙박까지 가능한 진정한 21세기형 복합문화공간이자 호남 지역에서 가장 대담한 미술관임에 틀림없다.

대 담 미 술 관

주소	전라남도 담양군 담양읍 언골길 5-4
전화번호	(061)381-0081
홈페이지	daedam.kr
관람시간	09:00~23:00 (연중 무휴)

예술과 자연, 과학이 만나는 곳,
대전시립미술관

주소	대전광역시 서구 둔산대로 155
전화번호	(042)270-7370
홈페이지	dmma.daejeon.go.kr
관람시간	3월~10월 10:00~19:00 (수요일 21:00까지) \| 11월~2월 10:00~18:00 (수요일 20:00까지)
	(관람 종료 30분 전까지 입장 가능, 월요일 휴관)

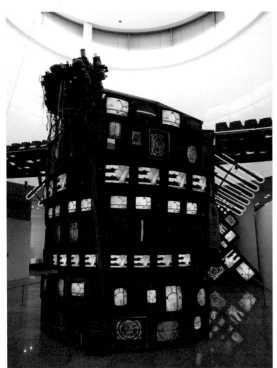

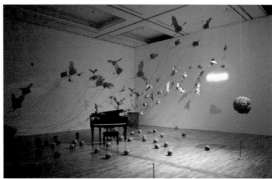

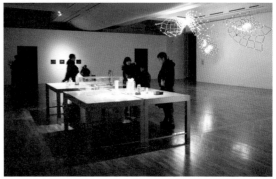

이곳에서는 예술과 과학기술의 융합된 전시를 종종 선보인다

1998년에 개관한 대전시립미술관은 대전의 문화예술광장이라 불리는 둔산 대공원 안에 위치하고 있다. 미술관 양 옆으로 대전 문화예술의전당과 이응노 미술관이 자리 잡고 있고 뒤쪽으로는 한밭수목원이 펼쳐진다. 또 한밭수목원 뒤로는 아름다운 갑천이 유유히 흐르고 그 너머에 엑스포 과학공원과 국립중앙과학관, 대덕과학단지 등이 자리를

틀고 있다. 한마디로 미술관이 위치한 이곳은 예술과 자연, 과학이 모두 집결한 특별한 장소인 것이다.

그래서일까? 대전시립미술관 로비에서 관람객을 맞이하는 첫 작품은 바로 거북선을 형상화한 백남준의 대형 비디오아트다. 백남준은 예술과 기술의 접목을 시도해 세계 최초로 비디오아트라는 장르를 개척한 한국 출신

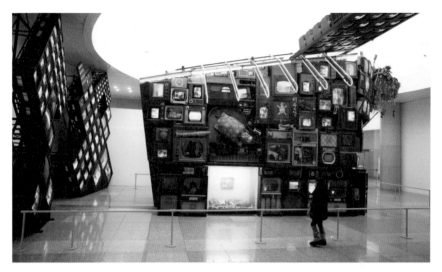

백남준의 비디오아트가 미술관을 찾은 관람객을 가장 먼저 반긴다

의 미술 거장이다.

미술관이 내세우는 목표 중 하나도 '과학도시 대전의 특수성을 접목한 미디어·디지털 아트를 선도하는 전시 개최'일 정도로 미디어나 과학기술을 접목한 미술 전시에 관심이 높다. 때때로 인근 과학 연구소들과의 긴밀한 협조와 협업을 통한 기술 기반의 미술 전시를 진행하기도 한다.

이 밖에도 피카소나 김기창 같은 국내외 미술 거장의 전시나 작고 작가전을 열기도 하고, 김동유처럼 국제적으로 활동하는 대전 출신의 작가들의 작품을 전시하기도 하는 등 다양한 주제의 기획 전시를 통해 대전 시민들의 문화적 욕구를 충족시키고 있다. 어린이나 일반 대중에게 친숙하게 다가갈 수 있는 흥미로운 기획전도 종종 유치하는데, 2015년 6월에는 재생 종이와 쌀로 만든 1,600개가 넘는 판다 인형을 전시한 〈판다 1600+Korea〉전이 대전시립미술관 잔디광장에서 열려 대전 시민과 어린이들로부터 열렬한 환영을 받았다. 이 전시는 판다와 같은 멸종 위기 동물에 대한 인식을 재고하기 위해 프랑스 작가 파울로 그라종Paulo Grangeon에 의해 기획된 공공프로젝트로, 같은 해 7월 서울에서도 열려 많은 호응을 얻은 바 있다.

무등산 자락의 그림 같은 집,
의재 미술관

주소 광주광역시 동구 중심사길 1558
전화번호 (062)222-3040
홈페이지 www.ujam.org
관람시간 하절기 09:30~17:30 | 동절기 09:30~17:00(관람 종료 30분 전까지 입장 가능, 월요일 휴관)

광주 무등산 자락에는 노출 콘크리트와 목재, 유리로 마감한 현대적이고도 세련된 건물 한 채가 조용히 자리를 틀고 있다. 바로 한국 수묵화의 거장 의재 허백련1891~1977 선생을 기리기 위해 2001년 설립된 의재 미술관이다.

도시건축 대표 조성룡과 한국예술종합학교의 김종규 교수가 공동 설계한 미술관 건물은 의재 선생의 작품과 무등산의 조화를 잘 담아냈다는 평가를 받으며 2001년 '한국건축문화대상'을 수상한 바 있다. 한마디로 건물 자체로도 하나의 작품으로 인정받은 것이다. 1891년 진도에서 태어난 의재 선생은 우리나라 남종화의 대가로 시詩, 서書, 화畵 삼절을 통해 남종화의 한국적 전형을 이루었다고 평가받는 인물이기도 하다. 남종화는 북종화에 대비되는 화파를 일컫는 말로 중국에서 유래한 산수화의 양식을 말한다. 숙련된 솜씨와 기술을 중시했고, 주로 채색 산수화가 많았던 북종화와 달리 남종화는 수묵 산수화가 선호되었고, 통상적으로 정신적이고 사의적인 면을 중시하는 문인화적인 요소가 많다.

의재 미술관은 의재 선생의 각 시기 대표작과 미공개작 60여 점을 비롯해 선생이 남긴 편지와 사진 등의 유품을 전시하고 있다. 이곳은 의재 선생을 기리는 전시관이지만 때때로 광주 비엔날레와 연계한 특별전이나 자체 기획전을 위한 전시장으로 변신하기도 한다.

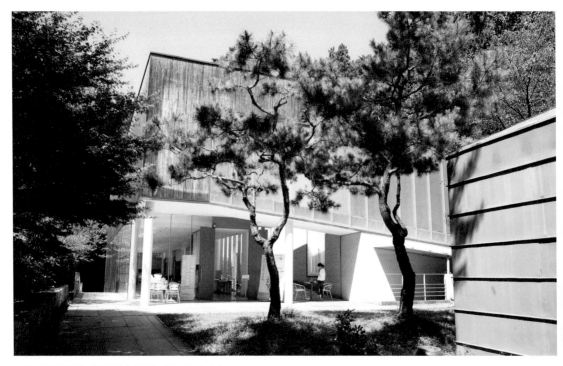

의재 허백련 선생을 기리기 위해 설립된 의재 미술관 전경

의재 선생이 썼던 화구과 전시장 내부

의재 선생이 40년간 기거했던 춘설헌

1층의 매표소를 겸한 아트숍에서는 의재 선생 작품을 응용한 다양한 아트 상품들을 판매하고 있다.

20대 시절 일본에서 유학한 의재 선생은 귀국 후 일찌감치 예술가로서의 세속적 성공을 거두었지만 1947년부터 속세를 등지고 광주 무등산 계곡에 들어와 은거하면서 예술가이자 사상가로 살았다. 그는 이곳에서 많은 명작들을 탄생시켰으며, 시서화 동호인의 모임인 '연진회鍊眞會'를 조직해 광주가 예향의 도시로 자리 잡는데 크게 기여했다. 또한 해방 후 피폐한 농촌을 살리기 위해 농업기술학교를 세우고, 차밭을 가꿔 차 문화 보급에도 앞장서는 등 실천적 교육가이자 계몽

가로서의 삶도 자처했다.

미술관 앞쪽에는 의재 선생이 40년간 기거하면서 화실로 사용한 작은 집 '춘설헌'과 그가 묻힌 묘소가 위치해 있다. 의재 선생의 숨결과 흔적을 간직한 춘설헌은 1986년 광주광역시 기념물 제5호로 지정된 이 지역의 귀중한 문화유적이기도 하다.

미술관 뒤로 10여 분 정도 걸어 올라가면 생전의 의재 선생이 애정을 쏟아 가꾸었던 5만 평이 넘는 광대한 녹차밭이 나온다. '춘설다원'이라 불리는 이 녹차밭에서 자란 춘설차는 무등산의 신성한 기운을 먹고 자란 탓인지 그 맛과 향이 깊고 그윽해 녹차 마니아들의 많은 사랑을 받고 있다.

숲으로 간 미술관
빛과 바람이 스미는 한국의 자연미술관 24곳

© 이은화 2015

1판 1쇄 2015년 12월 18일
1판 2쇄 2018년 12월 5일

지은이 이은화
펴낸이 정민영
책임편집 임윤정
편집 임정우
디자인 최윤미
마케팅 정민호 이숙재 정현민 김도윤 안남영
제작처 미광원색사(인쇄) · 중앙제책(제본)

펴낸곳 (주)아트북스
출판등록 2001년 5월 18일 제406-2003-057호
주소 10881 경기도 파주시 회동길 210
대표전화 031-955-8888
문의전화 031-955-7977(편집부) 031-955-3578(마케팅)
팩스 031-955-8855
전자우편 artbooks21@naver.com
트위터 @artbooks21
페이스북 www.facebook.com/artbooks.pub

ISBN 978-89-6196-253-7 03600

• 이 도서의 국립중앙도서관 출판예정도서목록(CIP)은 서지정보유통지원시스템 홈페이지(http://seoji.nl.go.kr)와
 국가자료공동목록시스템(http://www.nl.go.kr/kolisnet)에서 이용하실 수 있습니다.(CIP제어번호: CIP2015033054)